超解讀

SWORD ART ONLINE

刀劍神域

最終研究

虛擬世界的祕密

U0053555

大風文化

INDEX

刀劍神域最終研究 超解讀 虛擬世界的祕密

詳解《ＳＡＯ》的基礎──ＭＭＯＲＰＧ的歷史演進

《刀劍神域（Sword Art Online）》這部作品，是以在虛擬實境世界──VRMMORPG世界的冒險為主題。在此將試著先來分析關於MMORPG這類型作品擁有什麼樣的歷史沿革，又曾反映在哪些作品中。

一

《SAO》的源頭就是當前最熱門的現代MMORPG

《刀劍神域（Sword Art Online）》（以下簡稱SAO）的背景舞台同時也是故事核心，就是MMORPG（大型多人線上角色扮演遊戲）。故事中登場的各種遊戲作品及規則，都是以現實中的MMORPG為藍本，我們首先就來探究看看《SAO》世界的源流吧。

《SAO》是一款必須操作武器與怪物對戰的VR MMORPG，要使用刀劍等武器直接攻擊。從作品中的敘述來看，應該是以MM

《SAO》的源頭就是當前最熱門的現代MMORPG

《刀劍神域（Sword Art Online）》（以下簡稱

ORPG初期作品〈網路創世紀（Ultima Online）〉（以下簡稱UO）以及〈RO仙境傳說〉（以下簡稱RO）為創作原型。

《UO》為1997年開始營運的歐美製MMORPG。遊戲中除了戰鬥系統之外，還有「技能制」，將做菜、釣魚等遊戲中的日常活動視為技能，玩家可以透過反覆練習熟練各種技能，而且在遊戲中的活動自由度相當高，要說這部作品是後來所有MMORPG的原型也不為過。玩家能夠公開表演戲劇、發表演說，還能做居家裝潢等，讓充滿玩心的人追求各種可能性，也是遊

戲特色所在。

〈RO〉則是於2002年接著上市的韓國製MMORPG經典老遊戲。打倒怪物提升等級，然後取得稀有寶物後讓角色變強……這種所謂「等級制MMO」架構的作品，建立了今日MMO

〈網路創世紀〉
http://www.uo.com/
1997年開設伺服器，至今仍可繼續遊戲的MMORPG。其所屬的〈創世紀〉系列作品，本身便號稱是2D RPG的始祖。

RPG的樣貌。

也就是說，〈UO〉著重在模擬現實互動，〈RO〉則重視戰鬥方面的樂趣。

《SAO》基本上雖然完全採用等級制，但也融入了技能制中有趣的部分，算是一款混血作品。等級制的

〈RO 仙境傳說〉
https://ro.gnjoy.com.tw
自2002年開設伺服器以來，製造出相當多為其廢寢忘食的玩家，可能也是全日本最廣為人知的MMORPG作品，目前伺服器仍在運作中。

好玩之處在於隨著時間的累積，角色的等級會確實變強。

相對來說，在技能制下能夠學習的技能數量大多有限制，而且也很講究取得及組合技能的直覺。兩種制度雖然相似，方向性卻完全相反，茅場晶彥能將二者完美融合，其天賦及才華可見一斑。

茅場的原型是《網路創世紀》的理查·蓋瑞特（Richard Garriott）嗎？!

亞絲娜和莉茲貝特靠技能做出料理或生產武器、克拉帝爾在飲料裡下毒、西莉卡能夠馴獸……這些全部都

是〈UO〉裡能採取的行動。

尤其〈心的溫度〉等短篇受到〈UO〉的影響更大，桐人與莉茲貝特為了尋找武器材料而出發冒險、武器完成樣貌為隨機決定、負責顧店的NPC（非操控角色）等，想來只要是〈UO〉玩家應該都很有印象吧。

《SAO》世界的創造者茅場晶彥，與創作〈UO〉的理查‧蓋瑞特在遊戲裡的角色——不列顛王（Lord British），二者的故事也有共通之處。

茅場晶彥身為遊戲設計者，以「聖騎士希茲克利夫」的身分介入自己製作的遊戲裡。他與桐人的決鬥，是他自行解除自身角色無敵（Immortal）的設定後出面挑戰的，結果卻被打敗了……這樣的情節，讓人聯想到不列顛王實際遭遇過的某件事。

以王者之姿稱霸〈UO〉世界的不列顛王，跟茅場晶彥一樣被設定成無敵屬性，也熱衷於和遊戲玩家們互動。某次不列顛王在對玩家進行演講時忘記設定為無敵狀態，就遭到某個名叫Rainz的玩家殺死了。設計者親自介入遊戲，以及關鍵的無敵屬性，都宛如現實中的《SAO》。身為備受崇拜且富有個人魅力的遊戲設計者這點，茅場晶彥與理查‧蓋瑞特也非常相似，想來劇情肯定也參考了那段軼事。此外，《SAO》裡的教會符號是「十字與圓形組成的金屬製安卡（生命之符）」，而安卡在〈UO〉裡同樣被視為重要的宗教符號。

〈EverQuest 無盡的任務〉
https://www.everquest.com/home
〈EverQuest II〉是繼〈EverQuest〉之後推出，持續提供服務超過十年的老牌 MMORPG，遊戲世界全面以 3DCG 製作，也掀起日本國內核心玩家們的一段狂熱期。從官網看來，目前似乎還能玩。2013 年發表了〈EverQuest Next〉，目前似乎已中止開發，不然像桐人那樣，以封測版玩家的身分前往全新的 MMORPG 世界展開旅程也不錯。

COLUMN ▶▶▶ 詳解《SAO》的基礎——MMORPG的歷史演進

〈飛飛 Online〉
http://flyff.omg.com.tw
因為角色可以飛天而成為一時話題的一款 MMORPG。根據官方網站顯示來看，目前似乎還可以進入遊戲。此外它是應用程式內購制，基本上可以免費玩遊戲。

〈天堂〉系列
http://tw.beanfun.com/lineage
將「攻城」這樣的大規模戰鬥導入 MMORPG 的一款作品。目前應該仍能進入操作遊戲。其續作〈天堂 II〉伺服器同樣持續在線上服務。

〈UO〉成為後來無數MMORPG的藍本，亦即不列顛王當時灑下了MMORPG的種子；另一方面，茅場晶彥託付給桐人「The Seed」之後也衍生開發了許多VRMMORPG，兩者的情況極為相似。

此外以戰鬥為主線，玩家等級是強弱的絕對標準，又加上婚姻系統化等內容，則讓人聯想到〈RO〉。強大的玩家們獨佔魔王等級的怪並持續追殺它，這種文化在日本是因〈RO〉這款遊戲而成為主流。在短篇〈朝霧之夜〉中，牙王將迴廊結晶出口設置在地牢深處，害辛卡誤中陷阱的手法，就讓人想起〈RO〉裡相同的惡作劇「陷阱傳送」、「卡點傳送」（設定好傳送地點的傳送之陣）。總而言之，有〈UO〉式的高自由度，又像〈RO〉越玩等級越強，可以同時享受到兩種樂趣的，就是《SAO》了。一般推測茅場晶彥的出生年份為1985～1986年左右，若他在12～17歲多愁善感的時期玩過〈UO〉及〈RO〉的話，肯定深受這兩款遊戲影響。

有飛行系統及並獎勵PK的《ALfheim Online》

在〈UO〉推出兩年後，《EverQuest 無盡的任務》於1999年發表，由於全遊戲都由3D畫面組成，險峻的懸崖或森林深處等地形就顯得更真實。經歷這一切的玩家們自然產生「想飛上天空」的要求。因此2004年就出現像《飛飛 Online》這款以飛行為主題的作品。

在《SAO》的世界裡，緊接著推出的遊戲《ALfheim Online》（以下簡稱ALO）也著眼在讓角色能夠飛行，世界中雖然也有，但頂多就是推測這部分的演進應該也參考了現實遊戲。

《ALO》裡的空中戰鬥，有如空戰遊戲般擬真的動作是一大魅力。為此，就必須在系統內模擬物理法則，現實生活中融合MMORPG與空戰遊戲的例子並不多。

《ALO》的伺服器是《SAO》的複製品，而且《ALO》在《SAO》推出之後沒多久就跟著上線，由這兩點來看，就不難想像《SAO》基礎的程式部分有多麼優異了。

另外，以非法方式複製MMORPG程式並創造自家遊戲世界的例子，現實世界中雖然也有，但頂多就是「增加十倍經驗值快速升級」這樣的程度，並沒有任何像《ALO》這樣大量加入原創內容，徹底變成一套新遊戲的例子。

〈創靈 Blade & Soul〉
http://tw.ncsoft.com/bns/index.nc
這款遊戲目前仍然可以玩。在等級升到15之前都可以免費進入遊玩。

蕭殺的《ALO》系統深受中、韓製MMORPG的影響？

COLUMN ▶▶▶ 詳解《SAO》的基礎──MMORPG的歷史演進

〈誅仙2─新世界─〉
http://zx.duowan.com/s/zt/xsj.html
〈誅仙〉是以中國點閱率創紀錄的網路小說《誅仙》為劇本創作的一款MMORPG。目前其續篇〈誅仙2─新世界─〉伺服器仍提供服務。

《ALO》會獎勵玩家跟其他種族PK，進一步煽動種族之間的對立，這樣的結構在現實中與中、韓製的MMORPG很相似。

在歐美製作的MMORPG裡，雖然PK（Player Killer）、MPK（Monster Killer）或是合意決鬥都是可行的，但一般來說並不會特別獎勵PK。不過在中、韓製的MMORPG裡，PK或對人戰鬥會獲得相當多好處，因此是網路遊戲中很受歡迎的部分。例如1998年的〈天堂〉就主打「攻城戰」並大受歡迎。

不同的血盟（公會）彼此戰爭並爭奪城堡的統治權，獲勝的血盟能夠在領地內徵收稅金。按照莉法的說法，《ALO》裡似乎也實裝了相同的系統，因此《ALO》裡的經濟系統很可能就是以中、韓製MMORPG為原型。

大多數的日本製MMORPG即使可以從領地內徵稅，

Player Killer）或是合意決鬥都是可行的，但一般來說不希望引發其他玩家反感，盡可能降低攻城戰風險，設計上偏向日本人思維。但從莉法將稅收列為攻城戰帶來的好處來看，《ALO》裡的常識，和我們這時代似乎有些不同。

飛行系統與獎勵PK的組合在中、韓製的MMORPG裡不勝枚舉，如〈劍靈Blade & Soul〉、〈誅仙〉、〈完美世界〉、〈永恆紀元〉等。在某程度上似乎算是「熱賣方程式」，因此製作《ALO》的工作人員裡，說不定有很多是中、韓籍或相關背景的人。

稅率也設定得相當低。這是不希望引發其他玩家反感，

1 《ALO》的魔法系統與《迷宮魔獸》相同

《ALO》裡可使用的魔法也有參考各有其意義的現實作品。

將每種各有其意義的咒文（魔法語言）串起來詠唱的魔法系統，就酷似1987年所發行的《迷宮魔獸（Dungeon Master）》（以下簡稱DM，而且迷宮魔獸並非MMORPG，而是單機型RPG）。

在〈DM〉遊戲裡，可以組合「咒語的強弱」、「元素」、「作用」、「咒語屬性」等能量符號來創造出魔法（例如：最小威力的「Lo」＋火元素「Fu」＋飛行功能「Ec」就能合成出低威力的火球）。

而魔法越高等咒語就越長，反覆使用魔法等級也會提高，而且這些特點都是相符的。在原著小說第3集與守護騎士作戰時，有一幕是「在等待的狀態下發動治癒魔法」，這也是〈DM〉魔法裡最具特色的使用法之一（細節方面，

〈完美世界2〉
http://world2.gameflier.com
不同的種族在飛行時必須配備不同的「飛行器」，只有羽族擁有翅膀，一開始就能飛行。通常若沒有到達30級以上的話是無法獲得飛行器的。

就是兩作品的共通點都是以「發光魔法」為初期魔法）。

1 《Gun Gale Online》與職業玩家們

《Gun Gale Online》（以下簡稱GGO）與《SAO》這兩款冒險遊戲不同，最大特色就是以槍為主要武器。既然是一款槍戰遊戲，那麼肯定參考了目前遊戲界一大潮流的FPS（第一人稱射擊遊戲）。

《GGO》是由ZASKAR公司營運且伺服器設在美國，就像FPS的主場是以美國為首的歐美地區，這點在《SAO》世界裡似乎也沒什麼

不同。

在營運公司的許可下，《ＧＧＯ》遊戲裡的貨幣能夠換成現實中的金錢，因此有像詩乃（台版動畫與遊戲譯為「詩音」）那樣等級夠高足以支付遊戲費用，更有生活在《ＧＧＯ》裡的職業玩家存在。在現實世界的ＦＰＳ界裡，以歐美為中心進行活動的職業玩家們，則是靠著大賽獎金或企業贊助為主要收入來源。目前日本也開始出現職業玩家，但還只是少數，能夠靠遊戲收入維持生活的只有極小部分的使用者而已。

　《ＧＧＯ》裡可以利用各種方式獲得遊戲貨幣並換取金錢，因此收入雖然穩定，卻很容易發生像「死槍」事件這種挾怨而犯下的殺害案件。而ＦＰＳ雖僅能靠競賽這種有限的機會獲得獎金，使收入很不穩定，但至少不容易像《ＧＧＯ》那樣產生這麼深的怨恨。至於哪一種制度比較好，那就只有天曉得了。

　現實世界裡，也存在著官方認可能在遊戲中以實際金錢交易道具的ＲＰＧ作品──〈暗黑破壞神Ⅲ〉。收取買賣道具的仲介費雖然成為官方收入來源之一，但最後卻演變成「官方為了賺錢不讓玩家順利破關、不讓玩家獲得想要的道具，以刺激道具交易市場的活絡」這樣的經濟模式，遊戲裡道具的出現率異常受限，也因此受到玩家們的強烈抨擊。最後官方正式承認這樣的交易系統失敗，並關閉功能至今。

　《ＧＧＯ》同樣能夠以金錢交易道具卻毫無破綻地持續

〈永恆紀元〉
http://tw.ncsoft.com/aion/index.aspx
一款由韓國 NCSOFT 開發、營運的 MMORPG。玩家在遊戲裡可以飛行，也可以變身為鳥類或野獸。

運作，就代表ZASKAR公司的營運手段相當優秀吧（說不定是從〈暗黑破壞神Ⅲ〉的失敗教訓中學習了經驗）。

《GGO》裡有光學系與實彈系兩種武器系統，角色身上裝備的防護罩及裝甲則是用來防禦，這部分的設定與科幻FPS名作〈最後一戰（Halo）〉非常類似。

〈最後一戰（Halo）〉是外國的經典遊戲，《GGO》的作者可能也從小就深受這款遊戲影響，後來更作為系統設計的參考了。

在以《GGO》為舞台的幽靈子彈篇裡，玩家XEXEED針對有關數值的分配方式愬愬其他玩家，成為死槍的第一個犧牲者，而現代網路遊戲中，會提供一些能重新分配數值的道具，同時也是營運官方的主要收入來源，因此不太容易引發像故事中那樣的事件。我們無法確定是否因為VRMMO RPG問世前後的玩家想法

〈暗黑破壞神Ⅲ〉
https://tw.diablo.com/zh/
一款在日本也有許多遊戲迷的MMORPG。日本有電腦版與PlayStation 3版上市，PlayStation 3版本是由SQUARE ENIX發行販售。

或商業模式產生了巨大變化，還是因為每一位玩家的數據都太過龐大，導致無法頻繁重新分配數據，但說不定這種商業風格就是要讓數據無法重分配，才能販售遊戲內的武器以賺取現實金錢。

即時模擬真實世界的《Underworld》

目前小說第9集到第15集正在進行的〈Alicization〉篇，《Underworld》（以下簡稱UW）這款遊戲應該可以說是讓〈UO〉更有即時戰略（RTS）風格的世界模擬器。

RTS是一種資源管

〈最後一戰（Halo）〉
https://www.halowaypoint.com/zh-tw
一款在全世界大受歡迎的多人參加型FPS作品。

理的遊戲。農田生產食糧、高山生產礦物、樹林生產木材……生產這些資源後，再進行分配以建造房屋或軍事設施，掀起軍隊等級的大規模戰役。相信已經讀過原作的讀者們應該很清楚，這段說明確實能直接套用在《U

W》上。

《UW》裡各種人事物的壽命都會以名為「天命」的參數來表示，〈UO〉中登場的道具也設定了類似「天命」的壽命或「耐久性」，只要耗盡此數值，就算是房子或船隻仍舊會消滅。也因此蓋在一等地上的房屋附近，經常會有像鬣狗一樣等待房屋壽終正寢的玩家出沒。或許《UW》的製作群裡也有人是初期〈UO〉的信徒也說不定。

到目前為止介紹的MMORPG，幾乎截至2015年都還能上線玩。為了更了解《SAO》的世界，各位不妨透過自家電腦來確認一

下《SAO》的靈感來源，肯定會很有趣喔。

茅場晶彥所創造的
艾恩葛朗特世界及規則

　　《Sword Art Online》是一款讓精神離開肉體，在虛擬空間裡實現完全潛行的全新線上遊戲。如此新穎的世界，卻因為茅場晶彥的失控而成為死亡遊戲，任何人都能在遊戲整個世界觀以及規則中感受到他的意念。接下來我們就將焦點放在他所創造的「艾恩葛朗特」世界規則中，最有特色的部分。

進入以全實境式
數位介面打造的
虛擬空間內旅行

《Sword Art Online》（以下簡稱SAO）是全世界第一款VRMMORPG。遊戲中的世界「艾恩葛朗特」與過去及目前所有線上遊戲最決定性的不同，就是它屬於「完全潛行式」。

玩家要操縱在遊戲中等同於自己分身的角色，依靠的並非搖桿或鍵盤等間接輸入的機器，而是靠虛擬實境技術的精華「NERVGear」。這是一種覆蓋整個頭部的VR（虛擬實境）機器。初期的機型是僅能引

進遊樂場所的大型裝置，後來變成小型化的民生用機。是由某個大型廠商（名字未公開）販售的「家庭用遊戲機」，讓桐人這些學生都買得起，可以說是PS4或任天堂3DS的延伸概念。

NERVGear 骨幹是一款稱為NERDLES的技術。NERDLES是神經環境直接耦合系統（Nerve Direct Linkage Environment System）的簡稱，在機器內部埋入無數訊號粒子以產生多重電場，進而直接連結使用者的腦神經以交換訊號。由於機器的情報由大腦傳送及接收，因此被怪物攻擊時會真實感覺其重量（不

茅場晶彥所創造的艾恩葛朗特世界及規則

過《ＳＡＯ》並不會回饋痛覺）。同時也會回收腦部發給身體的電子訊號，所以無論在遊戲裡走路或激烈活動，都不會影響到現實生活中的身體。

目前義肢的技術雖然已經在研發可以透過收集中樞神經訊號，機械式地操縱四肢之外的物體，但 NERVGear 並非透過外科技術提供介面，

PlayStation 4

索尼電腦娛樂 2013 年在歐美、2014 年在日本發售的家用遊戲機。比它的上一代作品 PlayStation 3 更強化了網路機能，可供多人連線遊戲。顯示機能在目前家用遊戲機中等級算是頂尖的，能呈現數一數二的真實感。

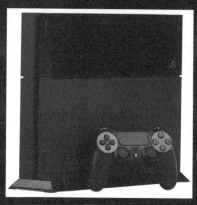

任天堂 3DS

任天堂公司在 2011 年開發並發售的攜帶型遊戲機。搭載了肉眼即可觀看的 3D 顯像功能，不再像過去一樣想看 3D 畫面時必須戴上 3D 眼鏡，成功實現了 3D 成像。

儘管是在虛擬空間裡，但能夠操縱肉體之外的技術簡直可說是未來世界的技術了。

在五感之中，儘管視覺、聽覺、觸覺都可以模擬，但僅依賴身體特定感覺部位的味覺和嗅覺方面，其實是很難模擬的，如果連肉體的空腹感、排泄相關的感覺（《ＳＡＯ》並沒有與排泄有關的描述）都能阻斷的話，那麼換句話說，只要留著一顆大腦，它就能夠被視為人類嗎？

這樣的發展也令人覺得很近似士郎正宗著作的漫畫《攻殼機動隊》裡義體（生化人）

化的世界。《SAO》故事中的世界感覺上雖然類似我們所處的現實，但實際上還是在科學已經有長足進步的世界裡吧。

由甚至擁有創造力的電腦程式所管理的《SAO》世界

管理《SAO》世界，有如「神」一般的地位，就是一款名為「Cardinal」的程式。它是有強大除錯功能並維持遊戲平衡的系統，自主性地維護遊戲裡的秩序。

Cardinal系統的基礎是由兩個獨立的主程式構成。藉由彼此修正的能力來預防決定性的錯誤發生，也不會出現單方面失控的情況。而提到這種同一程式彼此監視，修正錯誤的設定，就會想到名為MAGI的超級電腦系統。MAGI是由三個獨立的系統共同決策商議並進行偵錯，但每個程式都不一樣。

《新世紀福音戰士》裡運用在NERV本部設施裡，Cardinal系統則是由幾乎相同的兩個程式來彼此監視。

《攻殼機動隊》
士郎正宗描繪的一套數位龐克式世界觀的科幻作品。雖然《攻殼機動隊》裡也描繪著虛擬現實的世界，但不像《SAO》世界需要使用NERvGear那樣的機器，而是將人類的大腦進行數位化，無須使用特殊機器就能往來現實與虛擬空間。比起《SAO》，更接近川原礫的另一套系列作品《加速世界》裡的世界觀。

《新世紀福音戰士》
（照片為《新世紀福音戰士劇場版》〈DEATH (TRUE)2 / Air / 真心為你〉的 DVD-BOX）
1995 年在電視播放的動畫，播出時引發的熱潮甚至已經算是社會現象了。到現在人氣依然居高不下，是由導演庵野秀明打造的《新世紀福音戰士新劇場版》系列的第三部作品〈Q〉，電影也在 2013 年公開上映。名為MAGI的超級電腦系統就在該故事中登場，由三組獨立系統（程式）共同決策商議，架構出避免出現錯誤的系統。

而下層程式則負責管理艾恩葛朗特世界的所有細節，如貨幣管制、道具顯現、怪物強度以及ＮＰＣ（非操控角色，意指除了玩家所扮演之外的遊戲角色）的人工智慧、甚至是維持玩家生命等管理工作。就算有惡意玩家開發外掛程式試圖破壞遊戲平衡，系統也能夠立刻應變處理。

這套系統不只能維持遊戲平衡，還能建立讓玩家冒險並獲得報酬的任務、替道具命名。而且不是根據最初開發時的數據編寫並完成故事，而是持續從網路收集世界各地的傳說或民間故事，以此為基礎創造無數種任務。

程式能夠自行往上收集資料，而且還能自由地創作出很有可能毀掉虛擬世界本身的任務。正因為系統實裝了這等程度的創造性，因此誕生出「結衣」這樣可謂人格的獨立角色也就不足為奇了。

由種種考量構築而成的「劍與技能」的世界

儘管ＲＰＧ經常又被認為是「劍與魔法的世界」，但《ＳＡＯ》卻是個「只有劍」的世界。這是為了讓使用中的ＮＥＲＶGear系統能透過五感充分體驗真實情境，於是排除了靜態的魔法，專門發展動態的劍術。此外，建構「只有劍」的世界，可見茅場晶彥應該很早開始就打算讓它變成死亡遊戲了。在與怪物對戰時只能近身打鬥，這樣會更近距離感受到「死亡」，因此茅場晶彥或許想要試探的是被關在《ＳＡＯ》裡的人類遇見這種狀況時，會有怎麼樣的反應吧。

也因為這樣的理由，跟劍同樣經常被人類拿來當武器的弓箭，就不存在於《ＳＡＯ》的世界（之後有在《ＳＡＯ》登場，此外《ＳＡＯ》裡也有名為圓月輪的飛行道具）。因為能在中距離以上戰鬥的道具，可能違背了茅場晶彥希望玩家做戰時能「直接感

受死亡」的立意。而且桐人必須花兩年的時間才能完全破關《SAO》的死亡遊戲，這段時間內《SAO》系統可能會被分析破解，也可能是因此才避免選擇讓破關時間拉得更長的武器吧。

話雖如此，但讓毫無經驗的人拿起劍面對怪物的確不太實際。因此才會準備了劍技（Sword Skill）系統。雖然名為「劍」技，但卻是習得斧、長槍、棍等各種武器、甚至是體術的技能系統。

就像遊戲裡技能必殺技的指令一樣，劍技也要有準備動作讓系統偵測到才能發動。我們引用第1集桐人對克萊因的說明是「開始動作時要稍微停頓一下，感覺技能准備好之後，再一鼓作氣砍下去」。亦即一旦發動之後，輔助系統就會運作，玩家從而獲得超越一般動作的速度與破壞力。

這套劍技系統就像前面所提，是源於格鬥遊戲的元素。茅場晶彥在2022年完成《SAO》，我們再從其他登場人物的年齡設定看，可以推測他應該是1985年左右出生。如果他和我們生活在相同的現實世界中，那麼1990年代後段至2000年代前段，就是他心思最敏感的青春時期，這段時間也是對戰格鬥遊戲的全盛時期。當時若接觸了2003年Capcom公司發售的PS2遊戲《快打旋風II-世界勇士-》或SEGA公司製作的PS2遊戲《VR快打4（Virtua Fighter 4:Evolution）》，那麼必殺技、連續技等概念肯定會深植腦海。尤其是由SNK Playmore製作，使用刀劍等各種武器對戰的遊戲《侍魂》系列，肯定也造成不小的影響。而且他應該也接觸過可說是替日本MMORPG燃起火苗的線上RPG《夢幻之星Online》（最多可以有四人在線上開派對）。如果缺少了這套劍技系統，那就跟現實沒什麼兩樣。而且以作者來說，也是不讓作品

流於單調揮劍打鬥的手法。作者川原礫是1974年生，也是當年最受格鬥遊戲吸引的一代。甚至可以說，如果沒有這套劍技系統，那麼這個故事可能就跟過去以異世界為題材的奇幻作品沒有兩樣了。

此外，多數以異世界為題材的科幻作品裡，幾乎很少會強調面對「死亡」的恐怖。也就是說，主角通常就是在異世界強到放無雙（某程度上桐人也是無雙等級的強），經歷緊張刺激的冒險故事而已。然而過去的VR MMORPG裡「死亡」只要重來就好，但《SAO》卻是個死掉不能重來的死亡遊戲，這樣的逆向操作也是讓人更切身感受到「死亡」的要素。

再回到劍技的話題上，無論是發動時身體有一段短暫固定時間，或是在下次發動之前有時間限制等，都跟格鬥遊戲相近。除了人類外型的怪物也能使用劍技之外，也有到達魔王等級後擁有自己獨創劍技的怪。

至於每一款武器，設定上只要越常使用「熟練度」就越高，而相對應而能夠使用的技能也會增加。初步可使用的是「基本技」，再高級則以「進階技能」來區分。一旦達到某個特定條件，還能學會稀有的「特殊技能(Extra Skill)」。而且有些只提高等級一樣得不到，還必須滿足不同的獲得條件。

在這些特殊技能中，只有一人能夠獲得的則稱為「專屬技能」，其性能強大到幾乎會影響遊戲平衡，總共有十種。其中兩項是桐人的「二刀流」和希茲克利夫的「神聖劍」(在遊戲版本《Sword Art Online - infinite moment》裡還有詩乃的「射擊」登場)。《艾恩葛朗特》篇只攻略到第七十五層，不過據說（根據作者網站）第九十層以後還會開放「暗黑劍」、「拔刀術」、「手裡劍術」、「無線槍」等八種技能。就像桐人的二刀流擁有「所有

〈超級快打旋風 2 年度紀念版
（Hyper Street Fighter II
Anniversary Edition）〉
〈快打旋風 2〉系列可說是現今
對戰格鬥遊戲的基礎。藉由操縱
六個按鍵與八個方向的搖桿，可
以配合每個角色使出各自的必殺
技。多種必殺技、由一般攻擊構
築的多段攻擊、連擊等概念，也
是從〈快打旋風 2〉開始變得普
及化。

VRMMO「RPG」，對

既然《SAO》是一款

更嚴苛許多。

件也因此比一般特殊技能要

力那樣，專屬技能的獲得條

玩家中反應速度最快」的能

於人物角色（玩家）而言，
「等級」就是最重要的數值。
也讓人諷刺的覺得只要有人
類聚集的地方，就還是會發
生差別待遇。

裡，桐人的等級約為 40～
48，而「月夜黑貓團」的等
級只有他的一半，兩者戰力
的對比是壓倒性的，桐人甚
至還得隱瞞自己的等級。等
級差了二十級之多，要升級
需要的經驗值當然完全不同，
因此桐人必須趁大家都睡著
之後偷偷跑出去打怪。

短篇〈紅鼻子馴鹿〉的故事

從這裡的技能與等級也
可以感覺到茅場晶彥的意志。

雖說人類天生就是不平等的，
在《SAO》世界裡也有差
別待遇，將「努力就能獲得
回報」這種現實社會普遍的
縮影重置於虛擬空間世界，

卻還是可能發生這種情況，

為了與現實世界分離
才讓艾恩葛朗特
漂浮空中？

《SAO》故事發生的
舞台艾恩葛朗特，是由鐵與
岩石構成的巨大浮遊城堡。
正如字面上的意思，它就漂
浮在虛擬空間的超高上空。

在《SAO》的世界從高處
墜地就會受傷，而艾恩葛朗
特的高度難以估計，一旦從
城堡墜落必死無疑。實際上
自從成為無法脫離的死亡遊

茅場晶彥所創造的艾恩葛朗特世界及規則

戲之後，絕望（或以為只要角色死亡就能登出遊戲）的玩家們，也接二連三從外圍跳城殞命。而從漂浮城堡的設定中，也能強烈感覺到茅場晶彥的意志。他應該是為了讓玩家的思緒簡單化，才會打造無法逃脫的空間，讓玩家除了不斷往上別無他法。

此外，艾恩葛朗特會漂浮於空中，應該也跟茅場晶彥想將夢想世界化為現實有關。艾恩葛朗特為錐形多層結構，彷彿刻意將時間軸逐漸收緊一般，雖然他的夢想頂多也只能在虛擬世界裡實現，但他還是會希望讓艾恩葛朗特成為一個浮在空中的世界吧。以作者來說，可能的理

由就是他想把時間序列放入故事裡，或許是為了讓各層樓「攻略《SAO》的比例」均等，也或許是為了更幫助

讀者瞭解經過的時間。相對的，他也發表了《刀劍神域：Progressive》系列，讓「要經過哪些過程才能攻略《SAO》」的問題能更清楚明瞭（也可能只是剛好想把一些不錯的點子當成題材）。

〈VR快打5（Virtua Fighter 5）〉
〈VR快打〉系列是由SEGA的AM2研發團隊所開發的3D對戰格鬥遊戲。只有八個方向的操縱桿跟拳、踢、防禦動作而已，但隨著角色不同，卻能夠使出變化多端的連續技。是全世界最早的3D格鬥遊戲，目前開發到〈VR快打5〉。
※照片為PlayStation 3使用的〈VR快打5〉。

名為「圈內」的空間既是生活場所，也可以是逃脫躲藏的地方

《SAO》的世界分為「街區、村落」以及怪物會徘徊出現的「野外」。一般玩家將這兩者分別稱為「圈內」、「圈外」。「圈內」是「anti-criminal code」有效圈內」的簡稱。玩家在圈

內無法傷害其他玩家，也不會出現中毒等異常狀態，當然也不能偷竊奪取道具。anti-criminal有「防止犯罪」之意，因此圈內禁止任何犯罪行為。「圈外」則相反，犯玩家跟怪物一樣可以傷害其他玩家。而其中最糟糕的情況，就是系統並不禁止一對一PK時殺害對手。

在圈內無效的情況不只限於人類玩家的傷害，就算忽然從高處墜落，玩家也不會受到任何損傷。只是從高處墜落的衝擊及感覺的確存在，因此似乎會留下精神方面的創傷。

有許多玩家只會留在「圈內」生活，像桐人那樣的攻略組是相當少數。或許這些人們展現出恐懼死亡的懦弱一面，也是茅場晶彥想看到的情況之一吧。

並沒有太多遊戲允許可能讓新手敬而遠之的PK制度。然而《SAO》就是那個少數例外之一。看來這也是源於親手打造《SAO》的茅場晶彥內心對「死亡遊戲」所抱持的信念吧。

讓《SAO》變得更殺戮血腥的PK系統認可

前段所提的「PK」指的就是在一般線上遊戲裡，玩家攻擊其他玩家並置對方於死地的情況，也就是殺害玩家（Player Killer）的簡稱。

強者欺負弱者，搶走打倒對象的道具，有任何仇恨或忌妒都靠蠻力解決……這肯定不是值得讚許的行為。不僅如此，除了少數例外，

就成為死亡遊戲的《SAO》而言，玩家角色死亡就等同於現實世界的肉體死亡，因此PK代表的意義又更加沉重。然而在這個表面上不過是線上遊戲的空間內，玩家的殺戮也是「打怪」的形式之一，在封閉情況下心智逐漸扭曲的玩家中，或許難免會有人不肯正視自己殺害人命的事實，一味地堅持「這不過是遊戲而已」。

茅場晶彥所創造的艾恩葛朗特世界及規則

〈侍魂6 天下第一劍客大會〉由 SNK 公司所打造，使用武器對戰的格鬥遊戲。1993 年在遊樂場的大型機台首次登場，後來衍生出許多系列作品。後來也轉移到 PlayStation 2 等家用遊戲機上。

PK 最直接的「好處」，就是可以奪走手下敗將的道具，相對的缺點，就是讓玩家成為「犯罪（橘色）玩家」。

《SAO》玩家的頭頂上方，通常會顯示綠色的玩家名稱。一旦做了強盜、傷害甚至殺人等系統定義中的犯罪行為之後，名稱的顯示就會變成橘色，因此才俗稱橘色玩家（中文圈通常稱紅名）。

成為「橘色玩家」之後，就要接二連三面臨許多懲罰。

首先如果玩家打算進入主要街區，NPC 衛兵就會湧上阻止玩家進入，也就是無法使用城市裡的傳送門，也無法利用旅店。一旦從城市到城市之間的移動手段遭到限制，就必須要經常通過怪物徘徊的區域，將性命暴露在危險中。而且就算殺害了橘色玩家（一般玩家），頭上的顯示名稱也不會變橘色。幾乎所有玩家都有朋友，也有所屬公會，因此

招人怨恨的橘色玩家通常要面臨成為殺戮目標的風險。

橘色玩家也是有脫身之道的，即使成為橘色玩家，只要完成贖罪任務就能恢復成綠色玩家。此外，玩家若不是直接下手的話也不會變成橘色，例如自己躲起來引誘怪物攻擊其他玩家進行 MPK（Monster PK）就能保持綠色。更精心設計的手法則是 Portal PK，即把其他玩家傳送到迴廊結晶等高級迷宮裡見死不救讓他們被殺。

上述指的都是能夠攻擊玩家的「圈外」情況，不過原本不會受傷的「圈內」也可以進行 PK。常用方式之

〈夢幻之星 Online2〉
（照片為〈夢幻之星 Online 2 Episode 3 Deluxe Package〉）
為 SEGA 經營的 MMORPG。不同於在它出現之前的 MMORPG 都是電腦專用，而是針對同公司開發、發售的家庭用遊戲機 DreamCast 用的軟體，也掀起一波人氣。〈夢幻之星 Online〉在 2010 年結束服務，目前其續篇〈夢幻之星 Online2〉的伺服器仍持續供應中。

一就是兩名玩家利用「對戰」這個決鬥系統。對戰是當玩家意見不和、或想彼此切磋時可以使用的功能，其包括三種模式：

① 最先擊中對方的人或最快讓對手HP剩下一半的人就獲勝的「初擊定勝模式」

② 有時間限制，並在時間到時剩下較多HP的人獲勝的「限時模式」

③ 打到其中一方HP歸零的「完全決勝模式」

被宣告成為死亡遊戲之後的《SAO》裡，一般都是進行「初擊定勝負模式」。因為若用第二項「限時模式」的話，也有HP歸零的可能，至於最後一項「完全決勝模式」就更不用說了。因此在「圈內」裡的PK就是利用這個「完全決勝模式」，趁

對手睡著時拉他的手去按下同意對戰的按鈕，就可以直接解決對方。此外也可以用讓對方躺在擔架道具上送到「圈外」的方法，因此毫無防備地睡覺等同自殺行為。所以人們必須尋找可以上鎖（無准許不可進入）的公會房子、玩家的房子或是旅店休息。

與現實世界同樣嚴格的「結婚」系統

與會讓人們彼此缺乏信任的PK系統成為強烈對比的，就是「結婚」系統。只要男女其中一方送出求婚訊息，而對方接受的話，婚姻

就成立。結婚後的玩家可以彼此看見對方的全部數據，並共享道具庫（道具的儲藏庫），可使用兩倍容量。

這簡直就是建立在男女之間信賴關係上的美妙系統……雖然很想這麼說，但有結婚就會有離婚。一旦離了婚，共享狀態就會解除，道具庫內的道具也要經過兩人討論後瓜分。而且就像現實世界的離婚一樣，也嚴格要求必須準備好離婚協議。

明知道有此風險仍願意結婚，不難明白桐人與亞絲娜之間的羈絆，是比現實的婚姻更重也更強大了。

艾恩葛朗特 篇

接著我們要從《艾恩葛朗特》篇的主角桐人及女性角色們的關係來回顧整個故事。主要關注（？）的是桐人對女主角們的攻略法。

攻略遊戲的同時不自覺也 一併進行的女主角攻略

《刀劍神域》（以下稱SAO）是利用完全潛行技術操作的VRMMORPG，在此特殊環境之下，於遊戲中死亡＝現實世界中的生命也會停止活動，中學二年級的桐谷和人就是被捲入這麼殘酷的死亡遊戲裡。他曾經是《SAO》封測玩家中的頂級劍士，後來成為上級玩家「黑色劍士・桐人」，是打算達成遊戲所有破關條件，破完百層關卡的「攻略組」，也在故事中非常積極活躍。

在遊戲過程中，他先後認識了亞絲娜、幸、西莉卡、經常交換意見的夥伴，桐人認識的女孩都對他抱持好感，在他後來也與亞絲娜交往，除了加上回到現實世界後，亞絲娜之外的女孩們也還是都喜歡他，姑且不論桐人是不是刻意如此，但他實在太受女生歡迎，我們甚至認為他在戀愛方面也是名副其實的攻略組！接著我們就來回顧桐人與女孩們的相關橋段。

解開亞絲娜糾結的心理

首先來看本作品的第一女主角亞絲娜。她跟桐人同為攻略組的高級玩家，是

莉茲貝特等女性角色。這些

在第五十九層午睡時碰見她，她接受桐人的建議直接躺在草皮上休息，感受到前所未有的安寧於是睡著了。之後當然還經歷了短篇〈圈內事件〉並發展到結婚一途，不過這場午睡是亞絲娜決定改變在艾恩葛朗特裡的生活方式的契機，也因此受桐人所吸引。在《刀劍神域 Progressive》第1集裡，兩人在旅店房間一起睡，甚至在第三層與黑闇精靈基茲梅爾一起解任務的途中，也在黑闇精靈的野營地，一起睡在基茲梅爾的帳棚裡，因此不只是戰鬥時，他們始終都在一起。

他們兩人是在《刀劍神域 Progressive》第1集以及動畫中的第一層攻略會議那段時間認識，亞絲娜拿起麵包塗上奶油遞給了桐人，拉近彼此的距離。不過在小說第1集裡，一開始是桐人委託亞絲娜幫他烹調無意間獲得的稀有食材道具。像這樣一起吃飯、或是住同一屋簷下（雖然亞絲娜午睡會在外面睡〉一起睡等，都是要拉近人與人關係時經常會用上的敘述方式。而桐人的行為舉止也自然解開了亞絲娜鑽牛角尖的糾結心情。

無比強大所帶來的極度安全感

《SAO》〈艾恩葛朗特〉篇的短篇中，描述了以西莉卡、莉茲貝特、幸為女主角的故事。幸與西莉卡的故事，是桐人將他們從困境中救出，接著再一起行動的過程。至於經營冶鍊商店的莉茲貝特的故事，則是來買新劍的桐人與專家尊嚴受創的莉茲貝特一起去尋找打造新劍的材料的過程。有趣的是，每個女孩都有跟桐人一起睡的描寫。幸為了撫平對死亡的恐懼，半夜到桐人的房間找他，睡在相鄰的床上。雖然桐人的旁白有說過這不是戀愛關係，但在「一月夜黑貓團」公會全滅之前，這情況持續了好幾天，幸死在迷

宮區這件事也成了桐人的巨大心理創傷。西莉卡方面，雖然本人似乎沒有那樣的意圖，但為了取得隔天的稀有道具而到桐人的房間詢問行程（以此名目），結果不小心就睡著了。莉茲貝特則完全是因為意外而必須在龍的巢穴中過夜。特別是西莉卡與莉茲貝特兩人的橋段，才認識一天就能建立這麼親暱的關係，給人戰鬥力強但個性木訥印象的桐人，攻略女角的能力實在可怕。

桐人也不知道的知識──「倫理限制」

《SAO》裡針對長時間碰觸異性的性騷擾行為，做了「倫理限制」的設定，若不解除限制就無法結成肉體關係，讓他跨越這條限制的就是亞絲娜。亞絲娜接受了桐人「今晚想與妳在一起」的要求，自行解除了倫理限制。

提到這種倫理限制，肯定是為了保護《SAO》裡極為稀少的女性玩家而設定，防止發生性騷擾的情況。一旦做出違反倫理限制的行為，就會被強制送回位於起始城鎮的黑鐵宮監獄。無論是打算利用這個設定來脫離迷宮的橋段，或是時不時在文章中登場的有關「倫理限制」的解說，都是為了強調「倫理限制」在《SAO》裡是絕對的設定。由於桐人不知道有解除倫理限制的方式，亞絲娜便成為少數能表現（筆者）桐人所不知道知識的角色之一。也可以說這是從午睡事件之後，亞絲娜花了很長時間攻略心上人桐人的故事。莉茲與西莉卡就是因為實力不夠，所以不能跟攻略組桐人一起站在最前線，莉茲貝特除了實力不夠之外，還以好友亞絲娜的心意為優先考量，自己退讓。能與黑色劍士並肩作戰的還是只有「一閃光亞絲娜」而已（除了擁有人格並獲得人類身體的程式，並且穩坐「女兒」這個特殊地位的結衣以外）。

即使像這樣比較〈艾恩葛朗特〉篇裡桐人與每個女性角色的關係，得到的結論仍是桐人與亞絲娜兩位攻略組頂尖玩家，毋庸置疑就是本部作品的主角。

Mini Column

桐人與亞絲娜夜晚的房事該怎麼進行？

雖然有點突然，不過這裡來談一下低級話題吧。關於倫理限制解除之後，桐人與亞絲娜晚上的房事又是什麼情況呢？雖然《SAO》通篇幾乎沒有關於性方面的描寫，但這部分應該所有人都很在意吧。

作品中曾提到與飲食相關的味覺裝置，是以 RECT 製造的旗下公司製作的節食程式為基礎所製作。不過茅場晶彥給人的印象就是不太關注日常生活的快樂體驗，很難想像他會動手去打造快感程式。因此我們可以推測，有關性方面的快感驅動裝置，應該也是以旗下公司製作的程式為基礎來設計吧。

從不藉由肉體獲得快感這個層面來看，就是刺激腦內的多巴胺、腦內啡或腦啡肽分泌，藉由腦內物質獲得快感，但這並不是單純靠腦內的麻藥獲得幻覺，人與人的性愛應該需要更複雜的程式來應付。

而與性有關的程式，的確有不少先驅。目前有許多二次元角色與所謂的電動自慰器異業結合推出並販售產品，性產業非常需要嶄新的技術。在第 46 頁將介紹的新一代頭戴式顯示器「Oculus Rift」，似乎也正在針對成人領域上的利用進行研發。

等到 NERvGear 在現實中完成的那天，性產業肯定也會運用它的機能推出相關產品。在那樣的未來裡，不只人與人會發生性愛關係，也會有由 NPC、AI 提供的性服務……這麼遙遠的未來還真是令人期待啊。

艾恩葛朗特篇 角色分析

接下來我們要以小說版與動畫版的敘述為中心，
通盤為各位介紹在《艾恩葛朗特》篇裡登場的角色們！

希茲克利夫（茅場晶彥）

本名：茅場晶彥／ 1985 ～ 86 年生／男性／量子物理學者、遊戲設計師／
CV：大川透（希茲克利夫）、山寺宏一（茅場晶彥）

親手打造自己夢想世界的天才技術員

茅場晶彥是開發出完全潛行技術的年輕天才技師，也是親手打造《SAO》的遊戲設計師。創造了源於自己夢想的鋼鐵之城艾恩葛朗特，把一萬人關在虛擬世界裡強迫他們進行死亡遊戲。自己也以「希茲克利夫」之名進入《SAO》世界裡，但被桐人揭露他擁有無敵屬性，於是在第七十五層魔王戰之後與桐人決鬥並敗北。之後憑 NERvGear 對自己腦部進行高效率掃描，將又稱為意識「回聲」的存在保留在網際網路內，最後又將「The Seed」託付給桐人。

他認定擁有二刀流技能的桐

智能 5
無法置之不理程度 3
技術能力 5
複雜度 5
劍技 5
頑強度 3

人將成為勇者，來到身為「魔王」的自己面前下戰書，因此特別關注桐人。將「The Seed」託付給桐人之後雖然留下一句「總有一天會再見的」，但直到原作第 15 集為止都沒再出現過。或許因為對茅場而言，桐人直接挑戰了自己在現實世界無法與人分享的價值觀。而他最終的目標……到目前為止仍然沒有答案。

Character

桐人（桐谷和人）

**本名：桐谷和人／ 2008 年生／男性／國中生（《SAO》開始時）／
CV：松岡禎丞**

最終解決《SAO》事件的
二刀流黑色劍士

　　本部作品的主角，是住在埼玉縣川越市的一名 14 歲國中生（《SAO》開始時）。參加了《SAO》封測版，《SAO》成為死亡遊戲之後成為攻略組其中一人，參加過很多場魔王戰。攻略第一層時，被批評為結合「封測」和「作弊」（beta-test & cheater）的封弊者（Beater），為了保護其他「封測玩家」，他也不作任何辯駁。擁有「黑色劍士」之名，最後打倒希茲克利夫解決《SAO》事件。

　　因為利己的理由對朋友見死不救，以及儘管對手是 PK 玩家，

但他還是在《SAO》裡犯下殺人罪，桐人總是煩惱著在《SAO》裡自己的軟弱與犯下的罪。即使從《SAO》回歸現實之後，也因為對擁有完全潛行技術的高適應力及對 VRMMO 的豐富知識而接下菊岡的工作委託。他在虛擬空間裡擁有壓倒性的強大力量，即使只是十幾歲的年輕人，卻擁有能讓所有登場的女性角色傾心的魅力。

系統之外的技能

　　桐人在《SAO》裡也經常使用破壞武器的技能及察覺他人氣息等「系統內不存在的技能」，在沒有「二刀流」技能的《ALO》、《GGO》裡，也能熟練地使用雙刀，並藉由「看穿」的能力砍落槍彈或魔法，他全盤地活用了最適合虛擬空間的能力，展現出超乎常人的強大。

桐谷和人未來的方向

　　在《SAO》事件結束後，桐谷和人也開始與總務省「假想課」的菊岡誠二郎以及明日奈的父親結城彰三以電子郵件往來，逐漸拓展了人脈。在集中了《SAO》倖存者的學校裡，參加電機課程，希望以後能夠到美國留學，成為一名完全潛行技術開發工程師。

亞絲娜（結城明日奈）

本名：結城明日奈／2007 年生／女性／國中生（《SAO》開始時）／
CV：戶松 遙

別名《閃光》的
美貌細劍高手

整部《SAO》作品的女主角。也是《SAO》最強公會「血盟騎士團」的副團長，因為使得一手高速連擊的細劍絕技，因此獲得「閃光」的稱號。儘管小說本篇與〈Progressive〉裡的描述方式不太一樣，但她就是在攻略艾恩葛朗特的過程中喜歡上桐人，最後還跟他結婚。後來倖存回到現實世界後，仍繼續與和人交往。出身在顯赫的世家，上的是優良的學校，母親給她的壓力很大，原本差點就要讓她轉學，但她說出自己的夢想是「想要支持桐人」

美貌 5
家事技能 5
好勝心 5
生氣的 5
可怕程度
劍技 5
回復魔法 5

並說服母親。就像她擔任血盟騎士團副團長那樣，很有領袖風範且有能力推動他人前進。既是位美女，也不會挖苦看輕他人，更擁有身為劍士的高強實力，因此在《SAO》裡也有大量粉絲。在〈Alicization〉篇裡沒什麼活躍的機會，但在第 15 集宣告要潛行進入《UW》。

難忘的第二十二層小木屋

桐人與亞絲娜結婚之後在第二十二層的玩家小屋裡生活了一陣子，那不只是亞絲娜與她最愛的桐人共度的家，也讓她想起小時候去祖父母家的情景。在新生艾恩葛朗特的第二十一層魔王戰裡，以超乎《SAO》的魄力迎戰，並重新買回小木屋。

在新生《ALO》別名
「狂暴補師」

意指「狂戰士」＋「補師」，是之後亞絲娜在新生《ALO》裡的稱號。以水精靈身分主要負責在後援治療，但常常到前線去激烈作戰，因此才獲得這個稱號。而除了水精靈「亞絲娜」之外，她同時擁有風精靈「艾利佳（Erika）」的角色。

結衣

本名：Mental Health Care-Counseling Program「MHCP 試作一號」代碼 Yui ／女性／ CV：伊藤加奈惠

系統錯誤下誕生的桐人與亞絲娜的「女兒」

結衣是桐人與亞絲娜在第二十二層的森林裡發現的迷路少女。她的真正身分則是《SAO》遊戲系統裡，負責管理玩家心理健康的擬人化程式。因為受到《SAO》裡的桐人與亞絲娜吸引，才試圖接近他們。原本差點被《SAO》的主要系統「Cardinal」刪除，不過桐人取出她的核心程式保存在自己的 NERvGear 裡。在《ALO》世界裡以導航妖精之姿復活，充分發揮收集情報及指揮戰鬥的功能。

雖然是 AI 人工智慧，卻能理解人類的感情，將桐人及亞絲娜

視為爸爸、媽媽並愛護著，其存在是桐人的不確定要素之一。在《ALO》復活之後就積極展現導航與收集情報的優秀能力。雖然進入〈Alicization〉篇之後就沒什麼亮眼的作為，但《UW》既然是以「The Seed」為基礎所創造，因此希望她能跟亞絲娜一起參戰呢。

Top-down（由上而下）型 AI

與〈Alicization〉篇登場的「人工智慧」不同，結衣是所謂 Top-down 型的 AI。就是事先輸入問題及狀況的因應方式，並選擇最適合的反映回饋出來，原本應該只是這樣的動作而已，但從結衣的言行舉止卻明顯看出她似乎已經產生了知性。

導航妖精

結衣在《ALO》裡的外貌，是長著翅膀的小妖精。這是為了配合《ALO》世界裡名為「導航妖精」的支援玩家用虛擬人格程式。拯救亞絲娜時，善用能力解讀了卡片密碼，幫助桐人前往世界樹的上層。

西莉卡

本名：綾野珪子／2010年生／女性／國中生／CV：日高里菜

在《SAO》中層活動的玩家。馴養一隻羽翼龍「畢娜」，因為年輕（遊戲開始時才12歲）與可愛的外貌，被稱為「龍使西莉卡」，像偶像般深受歡迎。與怪物戰鬥而畢娜死去之後認識了桐人，後來因為桐人幫助她讓畢娜復活而愛上桐人。在第2集的短篇裡是女主角，不過後來出場機會慢慢變少，導致第10集封底她跟莉茲貝特兩人手拿「MORE」

（多一點）、「DEBAN」（出場）的看板。在新生《ALO》裡，成為擅長馴服怪物的貓妖。

莉茲貝特

本名：篠崎里香／2007年生／女性／高中生／CV：高垣彩陽

在艾恩葛朗特第四十八層主街區經營「莉茲貝特武器店」的少女。為了達成上門買武器的桐人提出的要求，於是跟桐人一起去解任務以取得素材，並愛上在危機中救了她的桐人。本來想要告白，但好友亞絲娜登場。很快她就察覺亞絲娜的感情，於是選擇退讓。要說她好像太容易喜歡上人倒也還好，畢竟即使桐人態度有點冷淡，但其實溫柔又強悍，對於緊繃地待在死亡遊戲世界的莉茲貝

特而言，就像是浮木一樣。在新生《ALO》裡的種族設定為小矮妖，也在那裡開武器店。

幸

女性／高中生／CV：早見沙織

在桐人眼前夢幻般消逝的黑髮少女

將自己比喻成歌曲裡的「紅鼻子麋鹿」，對自己的評價很低，容易激起保護欲的黑髮長槍使。某個夜晚，她對桐人傾吐自己對戰鬥及死亡的恐懼時，桐人的一句「妳不會死」成了她的精神安定劑。自從桐人加入「月夜黑貓團」公會之後，雖然沒有身體接觸，但她每晚都會跟桐人同床而眠。猜測自己不久後就會死，為此事先在錄音水晶裡錄下遺言留給桐人。這件事甚至讓桐人之後每每與女性角色們感情越來越好

時，就會說出「我對同伴見死不救……」這樣的話，顯示幸在〈艾恩葛朗特〉篇裡，存在感僅次於亞絲娜。是《SAO》事件中桐人的心裡創傷之一，不過妖精之舞篇之後幾乎連名字都沒再出現了。

不幸全滅的「月夜黑貓團」公會

是由一群高中電腦研究社的社員組成的公會，在會長啟太（棍使）率領之下，目標是總有一天要追上攻略組的實力。總共由五人組成，除了幸、啟太之外，其他成員有鐵雄（錘使）、笹丸（長槍使）、德加（短刀使）。前鋒只有鐵雄一人，與怪物陷入苦戰時獲得桐人相救。在隱瞞自己封弊者身分的桐人幫助下，順利練等升級並獲得足以購買

公會小屋的金錢。當啟太出去簽約購買公會小屋時，其他人就前往迷宮區賺取可以購買家具的金錢，結果誤中怪物陷阱加上位於不可使用結晶的區域，在雙重劣勢之下除桐人之外全數滅亡。事後獲知實情的啟太對桐人說完「像你這樣的封弊者，根本沒有資格加入我們」，便跳出艾恩葛朗特的外圍自殺，自此也在桐人心裡留下巨大的創傷。

亞魯戈

女性／CV：井澤詩織

亞魯戈是以兩頰上的鬍子彩繪為註冊商標的情報販子（鼠）。賣給桐人包括「死者復活道具」的情報在內的各種情報。原本是封測者，免費提供玩家起始的打怪區及迷宮區的攻略情報當作贖罪。桐人攻略完第一層魔王後一個人扛下玩家們對所有封測者的敵意，她為此覺得感激，也因此讓她對桐人多少釋出點善意。她稱呼桐人為「桐仔」，喊亞絲娜

「小亞」，經常調侃他們兩人的關係……

克萊因

本名：壺井遼太郎／男性／公司職員／CV：平田廣明

在登入《SAO》之後到變成死亡遊戲之前，他都委託桐人教他遊戲基本操作等項目。離開起始之城鎮後，桐人曾邀他一起行動，不過他為了跟在其他MMO認識的朋友會合就拒絕了。之後組了「風林火山」公會，加入了攻略組。是少數能理解「封弊者」桐人的玩家。雖然個性大刺刺，卻擁有足以加入攻略組的優秀劍技，而且體貼又為人著想。在現實生活中是貿易公司的上班族，儘管年長，跟桐人相處時卻不會

裝老大。言談間經常表現出很羨慕桐人受女生歡迎的樣子，不過在新生《ALO》裡要到女神詩寇蒂的聯絡方法了喔！

Character

艾基爾

本名：安德魯・基爾博德・密魯茲／男性／咖啡廳老闆／CV：安元洋貴

　　非裔美國人，卻能說得一口流利日語的「正港江戶之子」。壯碩的體格、一顆光頭，再加上豪邁坦蕩的笑臉，令人印象深刻。雙手使雙斧，從攻略第一層魔王開始就一直以攻略組的身分一展身手。中段之後在第五十層經營二手商店，店的二樓還曾借給桐人和亞絲娜暫住，並把店裡的營業額當成培育中層劍士的資金。在現實世界跟妻子一起經營位於御徒町的咖啡廳「Dicey Cafe」，桐人等眾人也經常去光顧。儘管

年長許多，跟桐人對話還是很隨性，也是理解桐人的玩家之一。在新生《ALO》裡的種族是大地精靈，也在遊戲裡當商人。

PoH

男性／CV：小山剛志（動畫版）、藤原啟治（遊戲版）

　　在《SAO》的世界裡，PK（Player Killer）等同於在現實世界裡「殺人」。「微笑棺木（Laughing Coffin）」公會聚集了能毫不猶豫執行PK的「犯罪（橘色）玩家」，PoH就是公會會長。口頭禪是「It's showtime」。煽動許多玩家「在遊戲中殺個痛快是玩家被賦予的權利」。在短篇〈圈內事件〉裡登場獵殺「聖龍聯合」的修密特，除此之外也多次成為桐人的心魔，故事中經常提及桐人想討伐他的

計畫，在《SAO》事件之後，由於從遊戲外部無法判別殺人玩家，因此他就跟其他玩家同樣回歸日常生活。

克拉帝爾

男性／CV：遊佐浩二

　　與希茲克利夫、亞絲娜同屬血盟騎士團，但實際上是罪犯公會「微笑棺木」的成員，還在身上刻了公會的標誌。利用亞絲娜的護衛這個身分不斷做出跟蹤狂的行為。向桐人要求決鬥以搶回亞絲娜，武器卻遭到破壞並慘敗。為了報仇打算使用麻痺性毒藥進行 PK。在殺害哥德夫利之後傷了桐人，被趕來的亞絲娜刺傷，最後由復活的桐人親手了結。

哥德夫利

男性／CV：江原正士

　　「血盟騎士團」的前線指揮。以確認剛入團的桐人究竟實力如何為名目，把桐人和克拉帝爾一起帶去訓練，其實很明顯就是想讓兩人和好。換句話說就是直腸子傻大個，讓人討厭不起來。之後遭到克拉帝爾下毒殺害。

大善

男性

　　血盟騎士團的經理。把希茲克利夫跟桐人的決鬥規劃成一場活動，藉此賣出大量的門票，甚至還開賭盤，完全展現商業頭腦。在桐人與希茲克利夫決鬥之前出現，用關西腔得意忘形地高談闊論，讓桐人感到相當不快。

「血盟騎士團」 （Knights of Blood）公會

　　在死亡遊戲開始約一年左右，茅場以「希茲克利夫」的角色擔任團長，並自行找來成員後成立的公會。茅場成立公會的目標是培育一名劍士，在第九十層揭曉真實身分之後，還能到自己面前（第一百層）挑戰自己。公會據點在第五十五層，是最終攻略組兩大公會之一。茅場把攻略迷宮區等事交給亞絲娜等人，幾乎不會以會場的立場插手。

　　剛組成時只有一個小型公會小屋，成員也不多，彼此關係都很和睦，亞絲娜與桐人結婚時就對公會現狀有些感慨。讓屬於罪犯公會「微笑棺木」的成員克拉帝爾加入這個公會，顯示了由於人數增加而導致公會內部難以管理。

牙王

男性／ CV：關智一

一口關西腔的劍士，最早說出挖苦桐人的稱號「封弊者（封測者＋作弊）」的人。參加第一層的攻略組，在領袖提亞貝魯死後成立「艾恩葛朗特解放隊」，之後又成為「艾恩葛朗特解放軍」的副團長並握有實權。雖然主張情報與經驗值要平等，但從牙王派的人在城鎮裡「徵稅」（或說是以此為名目的勒索），顯見其性格上的缺乏遠見之處。攻略第

七十四層時失敗，為了奪回公會裡的實權就設計讓軍隊團長辛卡面對 MPK，不過還是失敗，最後遭到公會除名。在《Progressive》第 1 ～ 3 集描述的都是他一直在找桐人碴，個性相當煩人。曾那麼熱衷攻略的他直到短篇〈朝霧少女〉個性有了極大的改變，原因希望在《Progressive》的續篇裡會有答案。

喬

男性／ CV：遊佐浩二

短刀使，因為第一層魔王戰之後桐人沒有警告提亞貝魯有敵人攻擊，因而究責桐人。到第二、第三層時更搧風點火讓攻略組玩家之間關係惡化。兇暴的程度連

牙王都得負責阻止他，而且無法控制自己的情緒，無論何時何地都覺得自己的挑釁行為是正義，個性相當棘手。也說不定他是故意要造成對立，才做出如此行為。

柯巴茲

男性／ CV：稻田徹

艾恩葛朗特解放軍的成員，自稱中校，還直接徵收桐人的地圖資料，相當不可一世。在軍隊內立場岌岌可危的牙王讓他率領高等玩家部隊去攻略第七十四層。但他率領筋疲力竭的部下，又沒

有收集任何情報就有勇無謀地挑戰魔王，最終落敗而死。某程度上他也算四肢發達頭腦簡單的類型，是最麻煩的那種人，跟著他的部下想必也相當辛苦。

辛卡

男性／CV：水島大宙

在被關入《SAO》之前，是大型MMO情報網站「MMO TODAY」的網管。一開始成立公會的目標是幫助初學的玩家，後來與「艾恩葛朗特解放隊」整合。擔任「艾恩葛朗特解放軍」公會團長。然而因為個性太善良，放任副團長牙王一派的人馬專橫，差點就被MPK。在《SAO》事件之後回到現實世界重新經營「MMO TODAY」，與由莉耶兒在現實世界裡結婚。

由莉耶兒

女性／CV：白石涼子

「艾恩葛朗特解放軍」的副官，愛慕團長辛卡。拜託桐人與亞絲娜幫她救出中了牙王圈套被關在黑鐵宮地下的辛卡。當時候的結衣也才展現出她能看穿對方是否說謊的特殊能力。在《SAO》登場的女性角色裡，是難得沒有喜歡上桐人的稀有存在。脫離《SAO》之後與辛卡在現實世界裡結婚。於新生《ALO》則以水精靈身分參戰。

凜德

男性

彎刀使。在第一層魔王戰提亞貝魯死亡之後，接手整合攻略組。是「龍騎士旅團（DKB）」公會的團長。雖然從言行來看似乎是個冷靜型的領導者，但有時會跟牙王有激烈衝突，或許原本的個性就容易衝動也說不定。後來公會擴大規模，改名為「聖龍聯合」。在血盟騎士團崛起之後與之並列為兩大攻略公會，顯見其強烈存在感。無論是自稱「頂尖玩家」，或是將公會本部設在血盟騎士團本部的上一層，在在都顯示其自尊之高以及傲慢心態。然而也有不惜使出骯髒手段以獲得稀有道具的一面。跟牙王一樣在《Progressive》系列也有相關描述，是讓人很在意他初期的真誠究竟是如何改變的。為了紀念提亞貝魯而將頭髮改為藍色，也被罵過「Cosplay混蛋」這種難聽話……

提亞貝魯

男性／CV：檜山修之

召集了第一層魔王攻略會議，擁有藍色頭髮，自稱「騎士」。大義凜然地宣告要打破整整一個月都脫離不了第一層的現狀，找回重返現實世界的希望。連凜德及牙王都很憧憬他，是擅長指揮大規模戰鬥的攻略組第一代領袖。

隱瞞自己也是封測者的事實，看不出他率領攻略組的立意為何。因為對最後一擊的額外寶物相當執著，沒注意到魔王的行動與封測時有些微不同，因此受到直接攻擊而死，最後將攻略魔王一事託付給了桐人。

摩魯特

男性

經常用鐵鍊頭盔蓋著臉的前封測者。當桐人在第三層打算單槍匹馬潛入森林妖精野營地時埋伏在那裡。為了讓桐人的前入任務失敗或延期，向他提出決鬥。一手拿劍損害對手 HP，另一手拿斧破壞對手裝備，藉由交互運用二者的強大攻擊力進行高難度合

法 PK，也就是砍掉剩下的 HP，顯示其相當熟悉與人類的對戰。將精靈任務的情報傳進凜德與牙王兩陣營，計畫在兩陣營競爭過程中引起紛爭。在那之後雖然沒再登場過，不過說不定會以兇惡 PK 者的身分再度出現。

修密特

男性／CV：加藤將之

聖龍聯合公會旗下的劍士，擔任先鋒重裝盾戰士隊的隊長。原本屬於「金蘋果」公會，後來用背叛同伴而得到的大量金錢升級裝備，參加了聖龍聯合。「圈內事件」篇有提及，他因為想克服對死亡的恐懼而希望變強，卻也

因此背叛同伴，後來拿獲得的大量金錢升級裝備，加入聖龍聯合的這段過程，就讓人不太能認同了。在動畫版中，攻略第七十五層魔王以及討伐殺人公會「微笑棺木」的場景他都有登場。

夜子

女性／CV：山本希望

是短篇〈圈內事件〉裡凱因茲死亡的目擊者，也是第二位受害者。桐人及亞絲娜將她視為重要證人並藏匿她。原本是「金蘋果」公會的成員，與凱因茲合謀策劃了「圈內PK」這樣的假殺人事件，自己詐死，想藉此找出殺害葛莉賽達的犯人。似乎從還在「金蘋果」公會時就已經與凱因茲是情侶了，但目前關係不明確。她讓埋在葛莉賽達墳墓的戒指，成為揭穿葛利牧羅克謊言的重要依據。

葛利牧羅克

男性／CV：成田劍

是短篇〈圈內事件〉裡製造可用武器的鍛造師。在現實生活中也是葛莉賽達的丈夫，兩夫妻一起被關在艾恩葛朗特裡。身為中階玩家，妻子葛莉賽達以劍士身分嶄露頭角讓他感到自卑。結果當公會為了要不要賣掉敏捷能增加20的戒指而意見紛歧時，趁機策劃殺死葛莉賽達。在短篇〈圈內事件〉裡誘使修密特等人離開安全區，委託微笑棺木殺死他們。

凱因茲

男性／CV：川島得愛

「金蘋果」公會前成員，是短篇〈圈內事件〉裡第一位受害者。雖然他的名字拼寫為「Caynz」，卻利用發音相同的「Kains」死亡一事跟前女友夜子共同策劃「圈內PK事件」。曾經是夜子的男朋友，也希望事件解決後能重修舊好。期待他能在《Progressive》再度登場。

葛莉賽達

本名：優子／女性

「金蘋果」公會的會長。雖是葛利牧羅克的妻子，但為了替偶然獲得的稀有道具尋找買家，遭到在現實世界也是她丈夫的葛利牧羅克殺害。儘管多數時候在遭遇困境時女方都較為強勢，但這次則是因為葛莉賽達對丈夫的愛（同時擁有結婚戒指跟公會領袖戒指，決定放棄不戴稀有道具戒指）讓事件得以解決。

涅茲哈

男性

外表很像矮人，《SAO》起始的工匠玩家。因為對 NERvGear 有適應障礙而無法掌握遠近感，因此從劍士轉職，也因此覺得給伙伴添了麻煩而心生愧疚。在神秘男子的教唆下做出武器強化詐欺的行為，被桐人和亞絲娜識破後洗心革面。決心捨棄鍛造技能並發展體術技能，使用圓月輪當武器並加入第二層魔王攻略。他的同伴都是以奧蘭多、庫胡林等英雄為名的「傳說勇者」。涅茲哈（Nezha）這個名字其實也是從「封神演義」裡的哪吒而來。魔王戰之後，為了自己的強化詐欺向玩家道歉。就在他們爭論如何處置及如何分配掉落的寶物時，桐人與亞絲娜便繼續進行黑暗妖精的任務去了。

羅莎莉雅

女性／CV：豐口惠

相當出鋒頭的女槍使，也是罪犯公會「泰坦之手」的會長。會先潛入目標聚會累積足夠的經驗值與道具後，再讓同伴發動攻擊。在第三十八層被羅莎莉雅一行人殲滅的銀色旗幟公會會長，就委託桐人在最前線替他報仇。後來跟所有同夥都被桐人送進黑鐵宮監獄。即使是男性玩家的委託，只要是討伐罪犯公會，桐人似乎都會像個專業殺手似的就算單槍匹馬也會前去。

柯貝爾（Coper）

男性

在「霍魯卡」村附近森林裡主動跟桐人搭話的單手劍士。為了獲得「韌煉之劍」便暫時協助桐人去獵取名為食人草的肉食性植物。事實上他想利用「食人草遭到攻擊就會呼叫附近同伴」的習性，打算使用「隱蔽」技能躲起來任由大量的怪物攻擊殺害桐人，也就是對桐人施以 MPK，藉機奪取稀有道具。可是他的「隱蔽」技能被食人草看穿，反而因此喪命。他的死亡似乎也是桐人的心裡創傷之一。

西田

男性／公司職員／CV：齋藤志郎

桐人跟亞絲娜在第二十二層度過新婚生活時認識的釣魚人。西田說想把現釣的魚做成的生魚片或做燉魚肉享用一番，因此桐人邀他回家，等亞絲娜親手煮菜讓他大快朵頤一番後，他也展現能力幫助桐人在湖上釣魚。

在現實世界是網路公司「東都高速線」的保安部長。是少數將《SAO》當成工作的一環並登入遊戲的人。募集喜歡釣魚的玩家們組成公會，也算是個不錯的方向。在《SAO》裡算是少數相當年長的登場人物。

紗夏（Sasha）

女性／大學生／CV：藤井京子

死亡遊戲開始時原本打算一路破關，但發現城鎮裡有許多年幼玩家後感到相當痛心，決心保護他們。她到處巡視小巷弄等地，找到超過二十位小朋友，在教會裡照顧他們。她是《SAO》裡象徵著開朗明亮的存在。孩子們都喜歡她並喊她老師，在現實世界則是正在進修教育學程的大學生。在動畫裡，她平安回到現實世界後又在新生《ALO》裡以音樂精靈的角色活動。

阿修雷（Ashley）

女性

將裁縫技能練到最快的知名玩家，只要拿著最高級稀有布料的素材道具去找她，她就會幫忙完成一套衣服。亞絲娜在〈圈內事件〉短篇裡搜查時，全身穿戴的就是阿修雷製作的衣服。只有名字在漫畫《SAO：女孩任務》裡出現過。

小太郎&伊介

男性

自稱「風魔忍軍」公會，說話口氣很忍者風的二人組。為了以忍者身分完成遊戲，追著情報販子阿爾哥跑，想問出獲得「體術」技能的方法。他們登場之際，玩家還無法獲得設立公會所需的道具，因此只是單純自稱為「風魔忍軍」而已。

基滋梅爾

女性

言行舉止就像人類一般的
黑暗精靈女騎士

　　《Progressive》第2集登場的黑暗精靈先遣隊女騎士。跟桐人在第三層相會。在桐人玩過的封測版中，基滋梅爾應該是黑暗精靈任務一開始就會死亡的NPC，但亞絲娜打倒了森林精靈之後，基滋梅爾還是繼續與兩人一同行動。將封測版發生的事情說成是一場夢，還會提到被森林精靈攻擊而死的妹妹蒂爾妮爾，是跟一般PC很不同的特殊AI。

　　因為等級比桐人等玩家還高出許多，再加上擁有「隱蔽」效果很高的「朧夜外套」等特殊裝備，能幫助桐人攻略任務。是

美人度 5
巨乳度 5
劍技 5
女主角度 5
與封測版的差異 5
作弊度 5

Top-down型的AI，繼結衣之後又一名能有知性情感的人工智慧角色。

參與妖精戰爭的連續任務

　　能夠在第三層接下的黑暗妖精任務，要一直持續到第九層看見妖精女王為止。第三層任務是迷宮攻略、潛入敵陣、與森林妖精戰鬥。第四層則有船上城堡攻防戰等許多任務。在攻略期間可以多次進出黑暗精靈的駐屯地或城堡。

約費利斯

本名：Yofilis ／ NPC ／男性

　　黑暗精靈據點之一，位於第四層的約費爾城城主。為了掩飾臉上的傷痕，假稱生病而生活在黑暗中。因為桐人的「我喜歡基滋梅爾」而觸發任務，作鎮指揮對抗森林精靈侵略的防衛陣。能使出細劍類最高等突進技「閃光穿刺」，還能透過演說增加我軍能力數值，擁有相當堅強的實力。但對桐人而言是一項不確定要素，桐人或許也視他為特殊的AI。

►►►►►►►►►►►COLUMN
完全潛行式ＶＲＭＭＯＲＰＧ 能夠實現嗎？

茅場晶彥在《刀劍神域》中所創造的虛擬現實世界，是以具備完全潛行式機器——NERvGear 為前提。接著我們就來檢視看看 2015 年的科技，與 2022 年實現《SAO》世界的 VRMMORPG 是否更加接近，甚至就快實行了呢？

一 要開發在《SAO》世界中所使用的 NERvGear，會產生許多倫理方面的問題

以虛擬實境遊戲世界做為題材的作品儘管為數不少，但在《刀劍神域》（以下簡稱 SAO）世界中登場的，是作品中稱為「完全潛行式」的系統。

其方式並非戴上全視野型的頭盔組來進行遊戲，而是透過腦神經直接傳遞影像，讓視覺、聽覺、觸覺等五感全部直接投入並感受。

這種方式呈現的結果，不只在遊戲中不會想要上廁所，甚至遊戲還會截斷肉體

所發出的「想上廁所」的命令甚至尿意。這就是要玩完全潛行式MMORPG《SAO》所必須具備的機器——NERvGear 擁有的能力。

但是要開發這種讓玩家大腦照射強力電磁波的高效能完全潛行式機器，應該會產生倫理方面的問題。想要長時間與虛擬世界連結，也必須躺在床上包著尿布才有辦法進行遊戲，類似這樣的現實面問題應該多不勝數。

不過，在完全潛行式之前就會率先迎來的VRMMORPG又如何呢？

本篇將為您介紹即將到來VRMMORPG時代的目前最新趨勢。

1 頭戴式顯示器的進化與 NERvGear 相關

已經開始實際應用!?

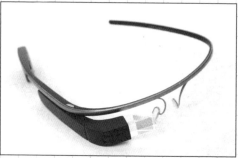

由 Google 開發、販售的可穿戴式電腦（wearable computer）「GoogleGlass」。雖然是 HMD 形式，不過是以擴增實境為目的，與 NERvGear 較無關連。

最接近《SAO》世界觀的，或是進一步地說，現實中最接近支撐整個故事架構的 NERvGear 設定的，應該就是頭戴式顯示器（HMD）了吧。至今為止出現過各種 HMD 商品，但到目前為止的 HMD 都是為了看 3D 電影所做，是視野角度狹小的產品。感覺上比較接近在全暗的電影院中觀看超大螢幕。實際應用在 3D 遊戲裝備後，仍然抹不去「在電影院看大螢幕」的感覺，也是其所遭遇的困境。

開發 HMD 總是會有「似乎在某個根本上的環節出錯了，卻說不上來」的違和感，開發進展也因此停滯不前。

於是 2012 年在美國洛杉磯舉辦的世界最大 E

3 遊戲展（遊戲展覽會場電子娛樂展，Electronic Entertainment Expo）中，示範展示了正在試作階段的「Oculus Rift」便成為熱門話題。

在 E3 遊戲展發表的新型 HMD「Oculus Rift」會成為劃時代產品的重點，在於它標榜其專為遊戲所設計。

具體說明為兩個要點，其一是從現存商品中正面下子拉大到 90 度的近乎全視野畫面，另一項則是搭載超低延遲度的頭部追蹤（Head tracking）功能，讓玩家能在方位轉向時確實看清前方動態。

由於大幅提昇了視野覆蓋率，使得視野從原本的「似乎可以看得很遠的大畫面」變成完全覆蓋型視野，而且無論轉向那個方向，都能幾乎毫無延遲地看得一清二楚。

「Oculus Rift」是完全獨立開發的產品，初期開發的贊助資金25萬美元，也是在E3公開展示後，利用Kickstarter這個群眾募資平台達成。

『Oculus Rift』目前正銷售名為「DK 2」的原型，售價 350 美元。

而且最後他們成功地募資到240萬美元，幾乎是當初目標金額的10倍資金。有這麼大量的資金使得商品化不至於面臨失敗危機，在2012年底也順利地開始

『Oculus VR』
https://www.oculus.com/ja/
開發、販售『Oculus Rift』的『Oculus VR』官方網站。可以透過這個網站訂購產品。

直接販售第一波的「開發套件」。「Oculus Rift」目前被Facebook以二十億美元收購後，販售的是名為「DK2」的新型開發套件。

對應遊戲方面，販售電腦用下載遊戲的大公司Steam就主動對應了Oculus Rift，廣為銷售350美元的低價開發套件（Oculus Rift目前所販售的都是開發套件），也越來越多知名遊戲朝這方面開發對應。

此外，索尼互動娛樂也發表了PS4用的「Project Morpheus」，而三星也發表了Andoroid設備用的「Gear VR」。

之後在2014年的

Anime Expo漫畫博覽會上，也使用Oculus Rift來重現NERvGear的視野，進行了《SAO》本身的展示。這是因為Oculus Rift的開發者兼「Oculus VR」公司創辦人的Palmer Luckey就是《SAO》的超級粉絲，在經過角川書店同意後得以實現。

《SAO》世界觀與NERvGear的概念，加上《攻殼機動隊》及《.hack》，可能在Palmer Luckey構思Oculus Rift的階段（2014年是21歲，因此可能是高中時代就在構思了）給予他極大的靈感吧。

1
VRMMORPG
這樣也行嗎!?

既然HMD總算進入可實用階段，可說要玩VRMMORPG的遊戲硬體也有點頭緒了。那麼實際上對應HMD的遊戲又如何呢？

在現狀中唯一接近實用且對應Oculus Rift官方套件的，包括巨大機器人FPS《Hawken》以及著名FPS《絕地要塞2》（TeamFortress2）等。

基本上，現階段對應官方套件的電腦遊戲，大多是動作性強的FPS或競速遊戲，而這個現象可能會再持續一

段時間吧。

其他還有雖不是對應官方套件，但由志願者開發以MOD對應的，包括構築方塊積木世界的遊戲〈當個創世神 (Minecraft)〉或跑酷動作FPS〈靚影特務 (Mirror's Edge)〉。

能夠享受打造世界樂趣的〈當個創世神〉以及能享受在高樓大廈間跑酷飛跳刺激感的〈靚影特務〉，是最適合的遊戲了。

Sony 為了 PS4 開發的「Project Morpheus」。HMD 的發光方式是否受到 NERvGear 影響呢？

在這些對應MOD的遊戲裡，被視為VRMMORPG未來風貌而備受關注的就是奇幻RPG超級大作〈上古卷軸V：無界天際 (The Elder Scrolls V：Skyrim)〉。〈上古卷軸V：無界天際〉雖然是單人遊戲，但也是能充分體驗奇幻世界的RPG，跟目前發展為MMORPG的〈上古卷軸Online〉世界觀是共通的。

將MOD導入這款PC版的〈上古卷軸V：無界天際〉裡對應Oculus Rift，應該就是目前可以體驗到最接近未來VRMMORPG的情境了。在 Alicization 篇登場的《Underworld》，可以說幾乎與〈上古卷軸V：無界天際〉以及其前作〈上古卷軸Ⅳ：遺忘之都（TESⅣ：Oblivion)〉別無二致。目前能夠對應〈上古

三星開發的 Android 用裝置「Gear VR」。

COLUMN ▶ ▶ ▶ 完全潛行式ＶＲＭＭＯＲＰＧ能夠實現嗎？

〈當個創世神（Minecraft）〉
https://minecraft.net/
利用立方體積木，可以自由打造或破壞地形與建築物，供大量人數一起玩的 MMO 遊戲。可在電腦、Xbox360、PS3、iOS、Andoroid 等各種平台上操作。本來有經典版可以用瀏覽器免費玩，但因為現在 JAVA 更新之後，就沒辦法再利用了。

〈靚影特務 - 官方網站〉
http://www.mirrorsedge.com/
FPS 遊戲之一，主要以奔跑、跳躍、攀爬為移動手段的動作遊戲。

〈上古卷軸 Online〉
（日語官方網站 http://bethsoft.com/ja/games/the_elder_scrolls_online）
遊戲軟體只有英語版本，電腦版的售價為 79.99 美元。月費為 14.99 美元。

卷軸 Online〉的 Oculus Rift 化 MOD 雖然尚未出現，但不僅只是〈上古卷軸 Online〉，未來應該會有對應 Oculus Rift 的 MMOR PG 陸續登場。到時候 VR MMORPG 的世界也就不遠了。所以我們可以開始存下零用錢，期待《刀劍神域》在現實世界重磅登場。

《ＳＡＯ》舞台中的巨大浮遊城「艾恩葛朗特」的樓層構造

《Sword Art Online》是由茅場晶彥製作，將桐人等玩家困住的死亡遊戲，「艾恩葛朗特」則是故事發生的舞台。接著我們要根據作品裡的描述，回顧這個舞台的規模究竟多大，結構又是如何？

連續每層都高達
一百公尺的巨大浮遊城
「艾恩葛朗特」

「艾恩葛朗特」是茅場晶彥小時候的夢想，後來在電腦空間裡所打造的巨大浮遊城。以下我們就以小說所描述的內容為中心，回顧每層樓的情況。

首先在整體構造上，它是底部相當廣大而上部較尖的圓錐形，越往上方樓層去，佔地面積就越小。第1集開頭就描述「在一群好奇心旺盛的高手花了整整一個月測量後，發現最底層區域的直徑大約有十公里，足以輕鬆容納下整個世田谷區。」顯

見其幅員之遼闊。被拿來比較的世田谷區，到2014年時，共有455,584戶人家，共873,718人居住，是東京都23區裡居住人口最多的住宅區。鄰近新宿、澀谷，腹地內既有下北澤那樣的次文化接區，也有成城或三軒茶屋等高級住宅區。此外，漫畫《海螺小姐》的故事舞台櫻新町也在世田谷區內。本作品女主角明日奈老家所在地宮之坂，也是世田谷區裡的住宅街道。

在艾恩葛朗特取代住宅與道路的，是遍布的城鎮、村莊、森林以及迷宮，玩家與NPC、怪物每天都在裡面生活。如果想要前往不曾

被攻破的樓層，就必須利用各層「迷宮區」深處的樓梯，並與住在迷宮區裡的怪物魔王對戰。此外，到外圍就可以離開艾恩葛朗特，一些在《SAO》裡心力交瘁的玩家，會直接跳出外圍自殺。

此外，桐人說過曾試圖從上部區域外圍往上推進，但會出現系統警告所以無法前進。而且外圍開口部與上層之間的距離高達一百公尺，因為陽光會從開口部照射進去，所以各層都會有日夜光線的變化。至於氣候或天氣也是由系統來控制，跟日本同樣有四季存在。

黑鐵宮、劍士之碑所在的開始地點「起始之城鎮」

《SAO》這款遊戲，是讓玩家成為劍士與怪物作戰的VRMMO世界，城鎮就像許多RPG一樣，林立著中世紀歐洲風格的建築物。位於第一層南端的遊戲開始地點「起始之城鎮」也是其中一個例子，玩家的腳下踩著石板路，環顧四周則是旅店、教堂等西洋風格的建築物。這個城鎮佔了第一層總面積的兩成，地方之大是其他城鎮比不上的，就連遊戲開始時約一萬名初期玩家在廣場集合都綽綽有餘。

而在各層中心地帶的城鎮就稱為「主街區」，裡面設置了「傳送門」，能夠藉此瞬間移動到已經攻破的樓層。此外，各城鎮都會有一間「教堂」，遭到怪物特殊攻擊導致「詛咒」的異常狀態可以在此解除，還可以施展「祝福」給攻略不死怪物用的武器。作品中也曾提過「在魔法要素幾乎不存在的《SAO》裡，教堂是最神祕的地方」。此外，只要持續繳納珂爾作為住宿費，就可以借宿在教會內的小房間。「起始之城鎮」也經營著類似孤兒院那樣的地方，紗夏感到相當同情的年幼玩家就集中在那裡。

「起始之城鎮」因為擁有兩種機能而成為特別的城鎮。一是在黑鐵宮這個宮殿裡，有座由NPC看守的牢房，收容監管犯下PK等罪刑的犯罪玩家。羅莎莉雅率領的「泰坦之手」以及殺人公會「微笑棺木」等艾恩葛朗特攻略後半階段的許多玩家，後來都關在這裡。

有結衣登場的短篇〈朝露少女〉裡，也描述了黑鐵宮地下的廣大迷宮。似乎是只要在艾恩葛朗特攻略時推進到指定的層數，就會開啟這座迷宮，裡面的怪物大約與第六十層的怪物強度相等。迷宮深處有個設置系統控制台的小房間，與第九十層同等級的魔王等著玩家去挑戰。

其次，起始之城鎮裡有個名為「生命之碑」的巨大金屬碑，上面登載了所有玩家的名字。當玩家死亡時，名字上就會出現刪除線，同時記下死亡時間及死因。在短篇〈圈內事件〉要確認凱因茲之死的場景，以及擔心在雪山失蹤的莉茲貝特，亞絲娜在對白裡表示有去確認等場景，顯示在作品中這是主角們經常造訪的地方。聖母聖詠篇也提到，在新生《ALO》裡重生，作為The Seed連結體的新生艾恩葛朗特，裡面也存在著這塊改名為「劍士之碑」的碑。這塊碑的功能則是刻上打倒各層魔王的玩家名字（如果有多數團體參戰的話，則刻上領隊的名稱），亞絲娜等人則很努力想達成讓「沉睡騎士」公會的所有玩家名字都能刻上去的目標。

在茅場解說完遊戲規則之後，桐人比其他陷入混亂的玩家早一步離開「起始之城鎮」，前往位於西北方的「霍魯卡」村。他在這裡搶先一步完成任務，獲得單手用直劍「韌煉之劍」。當時他遭到設計面臨了MPK，不過精彩地擺脱了危機。



















# 《SAO》舞台中的巨大浮遊城「艾恩葛朗特」的樓層構造

以故鄉為中心的主街區及各層的特色

以下就以原作第1、2、7（新生艾恩葛朗特）、8集、《Progressive》第1、2、3集、再加上動畫裡所提到的城鎮、村莊、地區為主，來說明目前已知的各層情況。

第二層 主街區：烏魯巴斯

桐人稱之為牛層。主街區烏魯巴斯是將直徑約三百公尺的圓桌型山脈除外圍整個挖空，位於中心的城鎮。

第三層 主街區：姆福特

森林與妖精的階層。桐人與亞絲娜在這裡挑戰了「翡翠祕鑰」任務，認識了黑暗精靈基滋梅爾。主街區姆福特是由三棵直徑30公尺、高70公尺的巨樹所構成，是將巨木內部刨空之後，分隔成許多樓層的城市。

第四層 主街區：羅畢亞

封測版的第四層大門上的浮雕是「在谷底行走的旅人」，這一層也是乾枯的峽谷，正式營運版本的門上浮雕變成「划小舟的旅人」，枯谷也成為有河水流過的「水

之外，還有可以作為攻略魔王據點的塔蘭村。桐人在這個階層獲得附加技能「體術」，任務的內容是空手打破巨大岩石。

的雙簧管旋律。除了主街區街區的BGM是帶點哀愁感的城鎮。個挖空，位於中心的城鎮。

第四層主街區羅畢亞是一座水都，就像威尼斯那樣有流水從街道穿梭而過。

路」。主街區名為羅畢亞，是一座彷彿威尼斯般的水都。桐人在第四層又再度碰到黑暗精靈基滋梅爾，並與她在黑暗精靈的據點——約費爾城——一起面對森林精靈的攻擊，並肩作戰。

第八層　主街區：斐立潘
西莉卡住的旅館「風向雞亭」所在地。西莉卡非常喜歡旅館餐廳所提供的起司蛋糕。

第十一層　主街區：塔夫托
桐人在這一層加入了「月夜黑貓團」公會。

第十九層　主街區：拉貝魯庫
距離主街區之外一小段路的小山丘上，有葛莉賽達的墓碑。桐人在那裡遭到罪犯公會「微笑棺木」的襲擊。

第二十層
主街區的下町有家葛利牧羅克常去的酒吧。此外，「月夜黑貓團」與桐人的等級都在這一層的「向陽森林」提升。

層。南邊是主街區，中央有座巨大湖泊，北邊則是迷宮區，其他地方則是由美麗針葉樹構成的森林。在謠傳有幽靈出沒的森林裡，桐人與亞絲娜遇上了結衣。而兩人結婚時，買下此處靠近外圍部的小木屋，度過了一段短暫的婚姻生活。此外，湖泊之一棲息了名為「湖主」的怪物，只要把它們釣起來（並打倒）就能獲得稀有釣竿。

第二十二層　主街區：高拉爾村
這一層直徑約為八公里，不僅廣闊且是少數怪物不會在迷宮區之外出現的樓層。

第二十四層　主街區：帕那雷澤
桐人與「絕劍」有紀在湖中小島比試劍技。主街區帕那雷澤在巨大湖泊中央，是由細窄的浮橋將無數小島

《SAO》舞台中的巨大浮遊城「艾恩葛朗特」的樓層構造

連接在一起的人工島。

第二十七層

以「夜之精靈的城鎮」為主題。「月夜黑貓團」的成員除了啟太之外都在迷宮區被殲滅。

第二十八層

加入「月夜黑貓團」時的桐人，會在半夜來到名為「狼原」的原野打怪練等。

第三十五層

北邊有個名為「迷路森林」的隨機出現迷宮。西莉卡在廣闊的森林裡遭到怪物攻擊走投無路時被桐人拯救。

此外，巨大杉樹是限定魔王桐人曾短暫作為根據地

「叛教徒尼古拉斯」會出現的城鎮。莉茲貝特在這一層開武具店。

第四十七層
主街區：芙洛莉雅

除城鎮之外的原野開滿花朵，又稱「花之庭園」。桐人與西莉卡一起去這一層的「回憶之丘」，取得讓畢娜復活的道具。北邊則有「巨大花森林」。

第四十八層
主街區：琳達司

縱橫交錯的水道以及到處有水車運轉的寧靜風光是主街區的特色。

第五十層主街區阿爾格特根據桐人的說法，是像秋葉原那樣是一大片雜亂沒有統一性的街道。

第四十九層
主街區：穆迪恩

2023年12月24日，桐人在主街區穆迪恩，針對電器街那種氣氛，所以在攻略尾聲接近一年的時間，都跟亞魯戈進行了對話。關於叛教徒尼古拉斯的情報把這裡當住家。桐人邀請亞絲娜及希茲克利夫吃的拉麵類食物，也是在阿爾格特的NPC食堂。此外，艾基爾經營的道具店也在這裡。

第五十層
主街區：阿爾格特

沒有什麼巨大的建築物，但城鎮里擠滿了許多小型店鋪。或許是因為房價比其他層還要便宜，因此成為艾恩葛朗特最熱鬧的地方。充斥著複雜詭異的氣氛，曾聽說有人在巷弄裡迷路，還花了好幾天才脫身。不過只

第五十五層
主街區：格朗薩姆

又稱為「鐵之都」的主街區。血盟騎士團公會的本部設置在此。整層的主題是「冰雪地帶」。角落有龍棲息的山，去那裡可以獲得「水晶石英鑄塊」。

第五十六層

聖龍聯合公會的本部就在這層的主街區，是名副其實的要塞。亞絲娜在迷宮區附近的原野魔王引誘進村子裡，亞絲娜在迷宮區面的原野魔王引誘進村子裡，趁他殺害NPC時發動攻擊打倒魔王。但桐人反對這種作戰方法，兩人起了爭執。

要花10珂爾的話，就可以請NPC帶路離開巷弄到出口。

第五十七層
主街區：馬廷

短篇〈圈內事件〉裡，凱因茲及夜子詐死的地方。

第五十九層　主街區：達納庫

風光明媚，像是觀光景點一樣的地區，桐人在這裡午睡結果被亞絲娜罵了。

第六十一層
主街區：賽爾穆布魯克

美麗的要塞都市。書中的描述是「規模雖然不大，但全部由白色花崗岩精緻打造而成，有華麗尖塔古城為中心的市街，與點綴其中的多數綠地形成美麗對比」。

房價很高，幾乎是是阿爾格特的三倍，不過亞絲娜在這裡有一間玩家小屋。整層幾乎都由湖泊佔據，傍晚可以欣賞到如詩如畫的風景。以蟲形的怪物居多。

第六十五～六十六層

內有古城迷宮，本層樓是知名的恐怖系景點。

第七十四層
主街區：卡姆戴托

擔任亞絲娜護衛的克拉帝爾與桐人在此單挑。原野區會出現稀有怪「雜燴兔」。桐人就在這裡獲得雜燴兔的肉。在迷宮區內的魔王戰，是桐人首次公開展現二刀流技能的地方。

第七十五層
主街區：科力尼亞

充斥著古羅馬式建築的主街區。桐人和希茲克利夫決鬥的競技場也在這裡。迷宮區裡面是由類似黑曜石的材質所構成。打倒魔王之後，

桐人與希茲克利夫在這裡決戰，也攻破了《SAO》。

第七十五層主街區科力尼亞，充滿古羅馬風格，桐人和希茲克利夫決鬥的競技場也在此。

《ＳＡＯ》的劍技

《Sword Art Online》是全部由劍所構成的世界。這篇我們來思考那些使出來的劍技是什麼風貌。

❖❖ 忽然被關在遊戲世界裡，生存必備的劍技

世界第一個完全潛行式VRMMORPG《Sword Art Online》（以下簡稱ＳＡＯ），是玩家使用劍（或長槍、斧）與怪物戰鬥的遊戲。儘管等級上升後也能獲得力量及敏捷性的輔助，但現實生活中幾乎沒有擅長使用武器戰鬥的人。因此為了對付強大的怪物，遊戲中提供玩家使用「劍技」。「劍技」可以裝備各種技能，並且提供單手劍、雙手劍、曲劍、刀、斧、長槍……等各種武器的熟練度，直到可以派上用場，其速度、威力都比普

通攻擊強化許多，也就是所謂的必殺技。

就像遊戲開始沒多久，克萊因就以第一層起始之城鎮周圍的雜魚怪物為對手，練習發動技能，最後靠「劍技」一擊打倒狂躁山豬。因此在反應實際感受的《ＳＡＯ》世界裡，使用劍來作戰，是生存下去的必要條件。

❖❖ 與高等級怪物或人類作戰，靠蠻力是行不通的

劍技的發動條件是以指定的動作「蓄勁」。由系統感應準備動作、姿勢，接著揮劍就能發動劍技。甚至如果能夠配合發動時機往前踏，

《SAO》的劍技

在艾恩葛朗特所使用的劍技

※由小說中選出（下為日版小說的頁碼）

●弦月斬　彎刀單發重攻擊技
第 1 集 14 頁蜥蜴人領主使用

●水平方陣斬　單手劍水平四連擊
第 1 集 15 頁桐人使用

●掠奪者　單手用彎刀基本技
第 1 集 21 頁克萊因使用

●單發射擊　投劍基本技
第 1 集 80 頁使用

●線性攻擊　細劍基本技
第 1 集 107 頁亞絲娜使用

●雪崩　雙手用大劍上段衝刺技
第 1 集 121 頁克拉帝爾使用

●音速衝擊　單手劍突進技
第 1 集 121 頁桐人使用

●垂直四方斬　單手劍四連擊
第 1 集 137 頁的怪物惡魔奴僕、139 頁
桐人使用

●星屑飛濺　細劍八連擊
第 1 集 138 頁亞絲娜使用

●星爆氣流斬　二刀流十六連擊
第 1 集 168 頁桐人使用

●雙重扇形斬　二刀流突擊技
第 1 集 196 頁桐人使用

●魔劍侵襲＊　單手劍單發重攻擊技
第 1 集 198 頁桐人使用

●腕甲刺擊　體術零距離攻擊
第 1 集 231 頁桐人使用

●閃光穿刺　細劍最高級細劍技能
第 1 集 271 頁亞絲娜使用。長距離突擊系
的技能。在黑暗精靈的約費爾城也有用到

●憤怒刺擊　單手劍基本突進技
第 1 集 307 頁亞絲娜使用

●日蝕　二刀流二十七連擊
第 1 集 320 頁桐人使用

●急咬　短劍中級突進技
第 2 集 22 頁西莉卡使用

＊同樣的招式在繁中版小說第 2 集譯為「絕命重擊」、第 5 集和第 8 集分別為「致命衝擊」與「奪命擊」。《加速世界》中作者標出了此招式的漢字「奪命擊」。此處使用了中文版小說第 1 集的譯名。

威力會更上升。只是在設定上，劍技發動後會有短暫的硬直時間，如果毫無節制連續發動的話，可能會招來危險。如果不是單獨行動的玩家，那麼跟夥伴合作，分前鋒、後衛交替施展，是較普遍的戰術。

但是敵方怪物也會使用劍技來攻擊玩家。除了自己使用的武器之外，也要記住其他發動時的關鍵動作，是在《SAO》世界生存下來不可或缺的知識。事實上在第一層與魔王「狗頭人領主伊爾凡古」戰鬥時，若不是

桐人看到對手的準備動作而預測到接下來的攻擊並接招的話，顯然他也無法打倒魔王。

反過來說，如果自己的劍技被對手掌握到的話，對手就能完美地抵禦，使發動者陷入困境。桐人在與希茲

克利夫作戰時，二刀流十六連擊的劍技「星爆氣流斬」就被擋了下來，而且在硬直時間遭到反擊。就像對戰格鬥遊戲《鐵拳》系列裡的十連擊一樣，雖然能夠輕易使出連續技，但因為模式固定，只要對手知道怎麼應付的話，就完全起不了作用。

上千次的「揮劍」動作也影響了桐人的現實生活

劍技雖是《SAO》遊戲裡才能使用的技能，但在妖精之舞篇之後，《ALfheim Online》（以下簡稱ALO）或《Gun Gale Online》（以下簡稱GGO）裡面都也有

類似的技能，並在戰鬥中廣泛使用（新生《ALO》裡刀流桐人」的自我意識，或實裝了劍技系統，系統輔助也再度運作）。

姑且不論有系統輔助效果，桐人在《SAO》生活了長達兩年，身體肯定已經記住重複幾百幾千次的揮劍動作了。因此桐人在《ALO》裡也是以二刀流迎戰魔王，在《GGO》則把手槍當劍施展出擬似劍技。登場的敵人史提爾芬原本是《SAO》裡紅色公會「微笑棺木」的幹部，因為被攻略組討伐而被關進牢獄裡，儘管如此，他還是使出不斷練習的劍技向桐人尋仇。

而言，不止連結了《SAO》時身為「黑色劍士」、「二刀流桐人」的自我意識，或許也讓他有時會問自己「桐谷和人與『黑色劍士』桐人，哪個才是真正的我呢……」。

從《SAO》回來之後，直葉找桐人比劍道時，桐人都還留有在艾恩葛朗特養成的動作、劍技的使用，或是把劍收進背上劍鞘的習慣。

〈Alicization〉篇裡當桐人在現實世界遭到攻擊時，他也打算從背後拔劍應戰。而儘管不是劍技，但詩乃也出現過「在開放空間有立刻尋找確認狙擊點的習慣，一想到自己可能在現實世界也會這麼做就很吃驚」這樣的情

《SAO》的劍技

- ●短刃　短劍連續技
第 2 集 23 頁西莉卡使用

- ●銳爪　單手劍三連擊
第 2 集 298 頁桐人使用

- ●火山噴射　雙手用大劍八連擊
第 7 集 30 頁登場。火精靈將軍尤金所創造出來的技能

- ●四重痛楚　細劍四連擊
第 7 集 78 頁亞絲娜使用

- ●星屑淚光　細劍五連擊
第 7 集 80 頁亞絲娜使用的亞絲娜原創劍技

- ●魔法破壞　系統外技能
第 7 集 151 頁桐人所使用以劍擊落魔法的系統外技能

- ●聖母聖詠　細劍十連擊
第 7 集 280 頁有紀創造出來的原創技能

- ●單發射擊　投劍初級技巧
第 8 集 67 頁桐人在傷害測試時使用

- ●劍技連攜　系統外技能
第 8 集 282 頁桐人使用的系統外技能。以單手劍二刀　備進行的劍技聯合攻擊

- ●旋車　大刀重範圍攻擊
《Progressive》第 1 集 129 頁第一層大魔王──狗頭人領主伊爾凡古使用

- ●浮舟　大刀單發攻擊
《Progressive》第 1 集 130 頁第一層大魔王──狗頭人領主伊爾凡古使用。連續技的起手勢

- ●緋扇　大刀三連擊
《Progressive》第 1 集 131 頁第一層大魔王──狗頭人領主伊爾凡古使用

- ●旋風　大刀直線遠距離技
《Progressive》第 1 集 144 頁第一層大魔王──狗頭人領主伊爾凡古使用

- ●幻月　大刀單發技（同樣是起始動作上下亂數發動）
《Progressive》第 1 集 144 頁第一層大魔王──狗頭人領主伊爾凡古使用

- ●渡流　雙手斧迴轉技
《Progressive》第 1 集 144 頁艾基爾使用

1
台灣角川出版

況。這可能也是像桐人、詩乃、史提爾芬這些讓虛擬世界的自己與現實世界的自己連結太深的角色會有的特徵吧。因此以劍技做為代表性的例子，重複無數次的動作成為習慣之後，也會大大地

影響現實世界的行動。

為了讓虛擬世界更有真實感的設計思想與劍技

前面提到雖然身處虛擬世界，但身體動作是「劍技」的發動條件，在提高威力的輔助效果方面也是產生的要點。接下來我們改變一下視角，來看看除了《SAO》之外「轉生／被吸入遊戲世界裡的玩家故事」。例如《記錄的地平線》或是

《MANOWA～打倒魔物、奪取能力、變得更強～》2（暫譯）》這些原本是網路小說，後來動畫化／書籍化的作品裡，都像進入遊戲一樣可以叫出選單，並藉此發動技能或魔法。選單視窗的存在，是要強調「身處遊戲世界」的事實，也是與居住在遊戲裡的角色（NPC）之間的差異。但《SAO》的設計上卻不需從那樣的選單來發動劍技。藉由瞬間的動作來發動，清楚分出是否成功發動了劍技，甚至攸關生死結果。而這種劍技的存在，就更強調《SAO》是一款真正的死亡遊戲。

設計出這款遊戲的是何方神聖呢？──就是茅場晶彥。茅場曾告訴桐人，他想要創造自己夢想中飄浮在空中的城堡。於是自己開發完全潛行技術，在VRMMO遊戲裡實現這個夢想。可是無論做得再真實，它就是「遊戲」、是「虛擬世界」。為了做出讓大家認為它是如同「現實」的系統，結果就是創造了「劍技」，讓它雖然像是遊戲裡的必殺技，卻必須運用身體才能發動。

讓人能親自實現的系統 輔助「原創劍技」

提到與玩家動作的連結，就一定要介紹在新生《ALO》實裝的「原創劍技」。這個系統能讓玩家自己想出來的連續技註冊成「劍技」，但必須要系統認定那是「無系統輔助下」，在速度及威力上能匹敵原始劍技的連續技。這也是在操作反應比「NERvGear」還遲鈍的「AmuSphere」普及的環境下因應而生的系統。從醫療設備Medicuboid登入的有紀比較特殊，玩家的動作是講求更精細、迅速的。這款新生《ALO》雖然是從茅場手上衍生出來的服務，但跟角色等級越高就越強的

原本設計，還是有所區別。

此外，更新後的新生《ALO》裡的劍技，並不是直接新增《SAO》的劍技，而是每種劍技都加上魔法屬性。由於追加了這些魔法屬性，因此桐人的系統外技能「魔法破壞」（以劍技瞄準後砍下位於魔法中心的幾個小點以消滅魔法的技能），除了桐人之外似乎也沒人可以使用。

剣技拯救了一身武藝的桐人

一進入〈Alicization〉篇，玩家們也換成進入畫面如同現實般精緻，也確實有痛覺存在的《Underworld》（以下簡稱UW）世界。這裡竟然也存在著「劍技」，而且是「諾魯基亞流」、「海伊諾魯基亞流」、「賽魯魯

《SAO》的劍技

●圓弧斬　單手劍二連擊
《Progressive》第1集151頁桐人使用

●斜斬　單手劍單發斜向劈砍
《Progressive》第1集226頁桐人使用

●水平斬　單手劍基本技巧
《Progressive》第1集227頁登場

●閃打　體術單發突刺
《Progressive》第1集230頁登場

●平行刺擊　細劍二連擊
《Progressive》第1集328頁亞絲娜使用

●麻痺衝擊
《Progressive》第1集431頁登場。第二層公牛族固有，帶有阻礙效果的劍技

●麻痺轟爆
《Progressive》第1集434頁登場。第二層魔王專用劍技。藉由猛力擊打地面引發的衝擊波進行大範圍攻擊

●弦月　體術踢技
《Progressive》第1集448頁桐人使用在後空翻當中使出的直踢

●流星　細劍細劍突進技
《Progressive》第1集472頁亞絲娜使用

●水平扇形斬　單手劍水平二連擊
《Progressive》第2集80頁桐人使用

●三重鐮刀　單手彎刀三連續範圍攻擊
《Progressive》第2集165頁黑暗妖精使用

●雙重劈砍　單手斧水平二連續技
《Progressive》第2集296頁黑暗妖精使用

●音速衝擊　單手劍突進系
《Progressive》第3集107頁桐人使用

●閃電突刺　細劍最初等技巧中的斜劈
《Progressive》第3集172頁亞絲娜使用

●傾斜突刺　細劍最初等技巧中的下段突刺
《Progressive》第3集172頁亞絲娜使用

●水月　體術單發橫踢
《Progressive》第3集318頁桐人使用

●銳爪　單手劍三連擊
《Progressive》第3集343頁森林妖精

特流」等各流派所傳承的奧義。

或許是出於統治《UW》人界的亞多米尼史特蕾達的意志，所以連續技幾乎是不存在的。劍技朝著兩方面進化，分別是型態的美感，以及如何將一擊必殺的氣魄灌注在揮劍動作上。桐人稱自己的劍技為「艾恩葛朗特流」，以單手直劍的將近所有劍技分別因應各種狀況，靠著幾乎所有《UW》人沒見過的連擊掌握勝利契機。雖然發現劍技是在偶然的情況下，但桐人能夠使用艾恩葛朗特劍術，靠的還是在《SAO》那段大約兩年內學會的動作。可以說桐人在攻克《SAO》之後，又繼續活在虛擬世界裡，時間長到甚至能在《ALO》、《GGO》活用自己的經驗習得「劍技連攜」、「魔法破壞」等系統外技能。

這款艾恩葛朗特流的劍技，與桐人一起旅行的夥伴尤吉歐也會使用。從砍斷惡魔之樹「基家斯西達」時學會的「斜斬」開始，各種連擊都是桐人教他的。這也是因為他在修劍學園每日訓練的戰鬥中，就不斷重複這點的重要性。包括在《UW》認識的貴族所使的劍技在內，可以看出他們是多麼重視鍛鍊的成效。桐人所進入的世界，讓他不能只當個遊戲廢人，而是不成為真正劍士的話，就無法在戰鬥中取勝的

世界。

◆◆◆

以強大意志打敗敵人的漫長旅途中，桐人習得的心意之劍

能將多強大的意志融入劍術中，也是《UW》裡所注重的要點。〈Alicization〉篇在與上級修劍士、整合騎士、亞多米尼史特蕾達之間的戰鬥中，就不斷重複這點的重要性。這個概念又稱為「心意」，在川原礫另一部作品《加速世界》裡也有登場。具體舉例而言，就有貝爾庫利能使用的「心意之刃」，以及桐人跟亞多米尼史特蕾達作戰時放出的奪命

《SAO》的劍技

擊（請見 P61 ＊註解）等都可以算是。

在《SAO》裡也存在一些系統外技能般的直覺動作，被部分玩家稱為「神秘現象」，但正因為是以虛擬世界為基礎創造出的擬真人類世界《UW》，才能將所謂「強大意志」由有執行力的人來呈現吧。

「強大意志」也可說是〈Alicization〉篇的主題之一。也就是說，讓人工智慧擁有意志的「Alicization 計畫」，其目的正是如此，而且是以愛麗絲和尤吉歐解除右眼封印的形式呈現出來。此外，將劍刺向擁有媲美神之力量的亞多米尼史特蕾達

時，他們意志的堅定、被託付的心意都成了一股強大的力量。

這一點，從現實世界潛行到《UW》的桐人也一樣，尤吉歐、愛麗絲、卡迪娜爾的存在成了他重要的支柱。

也因為如此「黑色劍士」的形象才能具體化，以承載心意的劍技面對亞多米尼史特蕾達，並獲得勝利。

劍技是要藉由玩家的動作來發動，其威力會有不同變化。這個原則從〈艾恩葛朗特〉篇到〈Alicization〉篇是一貫的。不是藉由輸入指令或按鍵發動，從一開始就與「活動身體」密切相關，這在《SAO》這個故事裡，

即使故事舞台的虛擬世界換了，這樣的設定也一直持續，絲毫沒有動搖。到了《UW》更加入了「心意」，認為強大的意志是想改變任何事的必要條件。

《ＳＡＯ》中所使用的技能

《Sword Art Online》是練等制度的遊戲，不過遊戲裡還是可以組合出各種技能。本篇就來探討這些書中描述的技能。

為了生存，
桐人最先選擇的技能
為「搜敵」與「隱蔽」

艾恩葛朗特開始成為死亡遊戲之後，為了最有效地活用封測時學到的知識及對操作的熟悉程度，桐人立刻決定要單獨行動。描述了從第一層開始的攻略故事的《Progressive》系列，以及小說第8集裡的短篇〈起始之日〉，都詳盡地描述了他選擇當個獨行玩家之後的生活方式。接著我們就從他所選擇的技能，來看看關於《ＳＡＯ》戰鬥系技能的內容。

遊戲開始時，等級1的桐人只有兩個「技能格」，桐人選擇的是「單手直劍」以及「搜敵」。並打算升等讓技能格增為三格之後，再裝備「隱蔽」技能。

跟其他玩家或隊伍組隊的話，就能團體行動共同戒備，那麼即使不具備搜敵技能，也可以靠人數來彌補。「當選擇了『搜敵』這個技能時，我也就等於走上了獨行玩家這條不歸路」，技能選人心裡這段話所示，技能選擇與玩遊戲的型態密不可分，這點並不只限於鍛造商或二手商店類的職業系技能。這種小訣竅也顯現了「封弊者」桐人的真本事。

玩家有多少技能格就只能使用多少技能，等級不同，可裝備的技能數量也不同。技能可以從這個「主選單視窗」來切換。將右手的食指與中指筆直伸出往下揮之後，就能叫出「主選單視窗」。左邊是選單列，右邊是顯示玩家道具裝備情況的人形圖案。

保護自己避免遭遇危險的必要技能——「搜敵」

這兩個最初選擇的技能，後來還是經常拯救桐人。

首先是「搜敵」，收錄在原作第8集的短篇〈圈內事件〉提過當桐人碰上亞絲娜的場景時，就利用了搜敵功能設下「接近警報」。當桐人與西莉卡取得「靈魂之花」踏上歸途時，就遭到罪犯公會「泰坦之手」的埋伏，這時也是靠桐人的搜敵技能看穿藏在樹後面的敵人，避免了一場危機。此外，當幸在半夜衝出旅店時，桐人也是靠著「搜敵」衍生的技能「追蹤」，才找到她的所在地。

還有，雖然桐人是站在鐘樓上環顧街道才說出失戀的莉茲貝特其實躲在橋下，但這應該也使用了「追蹤」技能以及能修正放大目標畫面的輔助機能吧。由於可以察覺建築物或房間外的玩家氣息，因此不用擔心會有人隔著旅館或餐廳的外牆偷聽談話，如果「搜敵」技能（熟練度）升到980的話，甚至可以鎖定人數。有這樣的功用，是自保最不可或缺的技能。

在第七十四層，桐人說他練滿到1000的技能包括了「單手直劍」、「搜敵」、「武器防禦」，由此可見他有多麼重視「搜敵」這項技能。但由於「修行無聊到

會讓人發瘋」（亞絲娜的說法），由此也可以看出桐人沉迷遊戲的程度也實在不低。

獨行玩家必須具備的「隱蔽」技能

另一項「隱蔽」技能，是為了避免遇到埋伏。也可以用在跟蹤、潛入敵方陣地等各種情況。只要使用這個技能，就會像字面上所顯示，不會被他人或怪物的視覺偵測到。但萬一敵人的搜敵技能很高，就會發現有不對勁之處，若被敵人盯著自己的位置看就會讓隱蔽率越來越下降，最後被敵人發現。此外，隱蔽技能也只是針對視覺隱

蔽，面對擁有視覺之外感測器官的怪物效果不佳。而且這個技能的限制是由於只能遮蔽視覺，所以實際觸碰到的話存在就會被發現。桐人的防具幾乎都是黑色的原因，有些是因為本人的喜好或裝備時的帥氣度，或是因為第一層打敗魔王後獲得強大護具「午夜大衣」等，但作品中沒提到的其他裝備，說不定也對「隱蔽」技能有輔助效果。不同裝備對「隱蔽」效果有不同影響，其中也有強大到能帶來光學迷彩般的效果。在《Progressive》第1集裡，在第三層成為桐人與亞絲娜同伴的黑暗精靈基滋梅爾所裝備的「朧夜外

《SAO》中所使用的技能

在艾恩葛朗特所使用的技能

※由小說中選出（下為日版小說的頁碼）

● 搜敵
熟練度到達 980 以上的話，甚至能辨識出牆外有多少人
第 1 集 79 頁登場

● 飛劍
使用投擲道具時需要的技能
第 1 集 80 頁登場

● 料理
亞絲娜練到滿等
第 1 集 91 頁登場

● 二刀流
桐人的特殊技能
第 1 集 161 頁登場

● 大刀
克萊因的技能。只要不斷修行彎刀就有就有很高的機率會出現
第 1 集 173 頁登場

● 神聖劍
希茲克利夫的特殊技能
第 1 集 182 頁登場

● 釣魚
用來釣魚的技能
第 1 集 253 頁登場

● 裁縫
亞絲娜幫桐人做超厚防禦外套時使用
第 1 集 253 頁登場

● 盜聽
技能練高的話，還可以從房間外聽到房間裡的對話
第 2 集 49 頁登場

● 戰鬥時回復
桐人習得的技能。桐人每十秒能夠回復600 點生命值
第 2 集 77 頁登場

● 拳術
亞絲娜與絕劍作戰時使出的技能
第 7 集 78 頁登場

● 格擋防禦※新生艾恩葛朗特
防禦技能。只有在對上重量相同的武器時才會成功，但只要速度夠快還是能辦到。因為有紀的劍夠快才能實現。
第 7 集 143 頁登場

選擇及組合更多的技能來拓展戰術

套」就施了「隱身咒」，效力最強的時間是傍晚及天剛亮時，這種時候就算去許多玩家聚集的市街區行動，也不會被任何人發現。

其他桐人所使用的技能，還有能讓受到的損害隨著時間恢復的「戰鬥時回復」。以及能調查怪物情報的「識別」等。要讓「戰鬥時回復」的數值上升，就必須在戰鬥中不斷受到巨大傷害，因此「想安全修行根本不可能」，所以此莉茲貝特看到桐人才會如此驚訝。

有些技能則無關戰鬥或生產。例如「釣魚」技能。像是第二十二層釣湖主的任務，技能熟練度與力量數值就成了勝負關鍵。亞絲娜也練了「裁縫」及「料理」技能，

這些現實世界的特長及性格，能讓人感受到劍士們除了強大之外的另一面。

之前我們曾提過，玩家的能力隨著等級的提升，不只HP（體力增幅）、力量或敏捷各種數值也會跟著上升，還會受到所選擇的技能影響並修正。在力量或敏捷等能力數值的交互作用之下，提高技能熟練度，就能夠面對更強大的怪物了。

宛如密技的系統外技能

除了前述介紹的技能之外，還有所謂「系統外技能」被攻略組所發現並散佈開來。

VRMMO的世界雖然只是利用建模與材質貼圖建構的虛擬世界，但透過五感獲得的情報幾乎與現實相同。戰鬥時並非使用劍技就能獲勝，也必須與敵人彼此估量，像個用劍高手那樣從對手的視線、姿勢、重心位置等預測對方行動，磨練「預知」跟「識破」的技術。此外，只有在VRMMO才做得出來的技術，是「先誘導怪物AI學習功能，再給予沉重負荷令其產生破綻的『誤導』」。一旦做出空檔就能藉由「切換」使前衛與後衛交替或進行連攜攻擊、藉機恢復等等，去創造各種戰術。其他還有如同第六感一

般，在遊戲裡有被視為是神祕現象的「超感覺」（Hyper Sense）。在處理所有感覺訊息的VRMMO世界裡，就原理上來說是不可能發生，但實際上桐人卻靠著這種「超感覺」幾次擺脫危機。後來在《GGO》裡和死槍戰鬥時也活用了一番。

根據結衣的說法，很可能是因為在他人的視線觀察下，傳送到角色數據的訊息也會增加，由此產生的極為小的系統延遲會讓玩家感覺到不對勁……話雖如此，但這也是與虛擬世界如此契合的桐人才會有這種情況吧。

我們所在的世界也存在著一些玩家能從每秒60

《SAO》中所使用的技能

●飛簷走壁※新生艾恩葛朗特
輕量級妖精的共通技能。風精靈、水精靈、貓妖、黑暗精靈、守衛精靈。一般來說十公尺是極限。
第 7 集 147 頁登場

●鑑定
艾基爾查詢道具情報時使用的技能
第 8 集 43 頁登場

●透甲
小型突刺武器專用技
第 8 集 177 頁登場

●躍足
非金屬防具專用技
第 8 集 177 頁登場

●開鎖
如字面上所示，是能夠開鎖的技能
《Progressive》第 1 集 83 頁登場

●威嚇
吸引怪物注意的挑釁技能。衍生技能之一
《Progressive》第 1 集 147 頁登場

●冥想
藉由擺出集中精神的姿勢，加快 HP 回復速度或消除系統異常
《Progressive》第 1 集 179 頁登場

●體術
從第二層 NPC 處獲得。但必須先徒手劈開巨石
《Progressive》第 1 集 188 頁登場

●快速切換
能夠瞬間切換武器的武器技能衍生 Mod
《Progressive》第 1 集 295 頁登場

●強奪
系統 Mob 擁有的奪取武器技能
《Progressive》第 1 集 299 頁登場

●同時搜敵獎勵
搜敵技能的衍生 Mod。熟練度達到 50 就能取得最初的 Mod
《Progressive》第 1 集 383 頁登場

●搜敵距離獎勵
搜敵技能的衍生 Mod
《Progressive》第 1 集 383 頁登場

●應用能力：追蹤
索敵技能的衍生 Mod
《Progressive》第 1 集 383 頁登場

fraps（1/60 的單位）的行為裡看穿角色動作，還能夠一邊輸入留言感想，另外也有一些柏青哥玩家能看準高速旋轉中的機檯後拉霸。所以超感覺或許也是這種能力更發達的狀態吧。

操作角色的熟練度、能夠獲得「二刀流」技能的高反應速度（桐人是《SAO》世界反應速度最快的人）等，都是在展現桐人適應 VRMMO 能力有多好，畢竟這也是他後來會與「Alicization 計畫」扯上關係的理由。

在《艾恩葛朗特》篇之後登場的「技能」

之後的《ALO》或《GGO》等由「The Seed」產生的虛擬世界，儘管基礎系統由《SAO》的等級制變更為技能制，但基本上技能

系統可說是幾乎沿襲前作。

在《GGO》裡面的話，就是「槍械熟練度」、「彈道預測線強化」、「視力強化」、「強化視力」、「小刀製作」以及其衍生的「槍劍製作」等數百種技能。

雖然識破與預知技能在這個遊戲裡也是有效的，但似乎多數玩家並不知道有這種系統外技能。才剛轉移帳號過來的桐人參加「BoB」能獲勝，這也是原因之一吧。

運用《SAO》裡的武器防禦技能，以光劍砍斷步槍子彈這種技術，也只有桐人才辦得到。此外，《ALO》裡以開發「魔法

破壞」，但亞絲娜和莉法似乎沒辦法如法炮製。即使沒有「二刀流」劍技的系統輔助，還是有辦法自創獨特技能，桐人的強大已經跟一般玩家不同次元了。

在原作小說第9集到目前最新的第15集為止，桐人則身陷在由「Alicization計畫」所衍伸打造出來的《Underworld》世界裡。

該遊戲裡新登場的「武器完全支配」及「記憶解放」等技能的由來，就是使用者的經驗與記憶，再加上意志的力量。換句話說，提高專屬性就是其最大的改變。曾打敗《SAO》的希茲克利夫或《ALO》的奧伯龍這些

獨裁者的桐人，也在這裡對上了更像「神」一般存在的亞多米尼史特蕾達。

而作品至此也讓過去所提到──由人類意志克服系統限制──的主題，更加鮮明地浮上檯面。遊戲中登場的「神聖術」、「武裝完全支配術」以及「記憶解放」等都相當華麗，讓人有神話的感覺。雖然桐人在第15集裡面似乎陷入長眠，但當他再度睜開雙眼時，肯定會展現更驚人的能力。期待下一集他能再度活躍。

《SAO》中所使用的技能

●單手直劍
能單手使用直劍的技能
《Progressive》第 1 集 383 頁登場

●縮短劍技冷卻時間
單手直劍技能衍生 Mod
《Progressive》第 1 集 383 頁登場

●會心一擊率上升
單手直劍技能衍生 Mod
《Progressive》第 1 集 383 頁登場

●單手武器製造
鍛冶工匠必須具備的單手製造武器技能
《Progressive》第 1 集 409 頁登場

●所持容量擴張
正如其名，是擴張道具欄位的技能
《Progressive》第 1 集 409 頁登場

●細劍
使用細劍的必要技能
《Progressive》第 2 集 243 頁登場

●識破力獎勵
搜敵技能衍生模組。容易識破隱蔽對象
《Progressive》第 2 集 268 頁登場

●單手用斧
要單手使用斧頭的必備技能
《Progressive》第 2 集 297 頁登場

●輕功
讓身體變輕的技能
《Progressive》第 3 集 24 頁登場

●奔馳
讓跑速變快的技能
《Progressive》第 3 集 60 頁登場

●游泳
讓游泳速度變快或延長在水裡活動時間的
技能
《Progressive》第 3 集 63 頁登場

●採伐
砍樹時的必備技能
《Progressive》第 3 集 110 頁登場

●輕金屬裝備
讓身上穿戴輕金屬裝備的技能
《Progressive》第 3 集 166 頁登場

●意識攪亂
飛劍技能衍生模組
《Progressive》第 3 集 194 頁登場

《ＳＡＯ》中道具的重要性

想在《Sword Art Online》世界裡生活有許多必要道具。這些道具在作品中該怎麼使用，玩家又為何非得到它們不可，以下就來探討看看。

除了劍技、技能之外，冒險時必備的各種道具

在《Sword Art Online》（以下簡稱ＳＡＯ）遊戲裡，有劍技、以及隱蔽等戰鬥輔助技能甚至是裁縫等瑣碎的生活技能，不過要在死亡遊戲化的《ＳＡＯ》裡冒險，還有一樣東西可以派上用場，那就是各式各樣的道具。

所謂道具包含了讓人一目瞭然的ＭＭＯＲＰＧ必有項目，如ＨＰ回復、解毒藥水、可傳送到想去地方的迴廊結晶等，還有為了讓被關在《ＳＡＯ》的人們能正常生活，與日常息息相關的各

種道具，如餐飲、食材、內衣或是製作內衣的布料等應有盡有。不只描寫一百層樓的攻略戰鬥場景，連一般生活細節的描述都隨處可見，可說是本作品最大的特色。

接下來我們就參考作品中所描寫的道具，來探討它們究竟是什麼樣的東西。

在用餐場面中登場的各種食材、材料，讓遊戲更有生活感

本書經常會提到，這部作品除了戰鬥場面外，用餐上的描述也不少。從第1集桐人獲得的Ｓ級稀有食材「雜燴兔肉塊」開始，就有許多

食材道具登場，例如亞絲娜烹調它時使用的自創美奶滋材料「葛羅克瓦樹的種子」、「修布爾樹的葉子」、「卡利姆水」，以及製作醬油的材料「阿皮魯巴豆」、「薩古葉」、「烏拉魚骨頭」等。

在描述桐人與希茲克利夫以退團當賭注要決鬥時，也敘述了一些食物如「噴火爆米花」、「黑啤酒」等，連酒都有，營造出濃濃的慶典風情。

第2集裡，桐人與西莉卡開心地想用很像白酒的「等價─紅寶石」、還有濃湯、黑麵包、甚至是起司蛋糕等。

跟莉茲貝特在路邊攤買熱狗。

在白龍之前棲息的洞穴野營

獲得食材道具的方法共

時，也用香草及乾肉煮湯，早上喝著有花跟薄荷香氣的茶。在前往冒險之前，冒險道，找NPC或生產系玩家購買。在原野上或街道上撿拾，打倒魔王時有掉寶可撿，以及完成任務時的任務獎勵。

因此要在《SAO》生存下去，就是要作戰或是工作等來營生，才有辦法過生活。接著來介紹戰鬥時必備的道具。在《SAO》戰鬥時絕對必要的道具，肯定就是武器了。

然而茅場對這些餐飲及食材並不熟悉，說不定是與他交往的神代凜子給他意見，還處處指點他細節才能完成。想像一下上述畫面，真不禁讓人忍不住會心一笑。

書中關於他們在《SAO》裡的生活描述，與戰鬥場景成了鮮明的對比。

《SAO》裡的道具中，獲得最重要的武器有時也會伴隨著痛楚

關於獲得武器道具的情況，讓人印象深刻的是第8集的短篇〈起始之日〉。這段描述的是桐人取得他在遊戲初期的愛劍「韌煉之劍」的故事。

有四種，首先可以去包括起始之城鎮在內的各個村莊街道。

的方法共

的故事。

當茅場在起始之城鎮宣告死亡遊戲開始之後，桐人就單獨趕往下一個點霍魯卡村，並在那裡接下了幫重病的小女孩找治療之藥的任務。

當他在尋找技能供藥的怪物「帶花食人草」時，碰上了同為封測玩家的柯貝爾。原本兩人要合作完成任務，但桐人卻被設計遭到MPK（引怪來攻擊玩家致死的行為），結果柯貝爾反而被怪物發現殺死。要獲得「韌煉之劍」必須先取得的「食人草胚珠」，在每一隊前只會掉出一顆，既然如此只要重新來打就能再獲得，可是柯貝爾為了它陷害桐人。後來桐人拿著「食人草胚珠」回去之後，

重病的女孩阿嘉莎對他表示謝意，這讓桐人忍不住湧上鄉愁，不覺淚如雨下……

武器是要攻克《SAO》的必備之物。然而為了取得武器，桐人不只必須賭上性命與怪物作戰，還必須與其他玩家互相欺瞞、勾心鬥角。

桐人這才明白過來他真的被這樣的殺戮世界困住，也才知道平凡無奇的日常究竟多有時候要取得的話就會伴隨痛楚而來。雖說只是一個道具，為何稀有道具有如雙面刃。

當然關於取得武器的故事，也有像第2集的短篇〈黑色劍士〉那樣，很有正統冒險故事的味道。但或許以作者來說，他是想透過桐人表

示無論想要獲得什麼，都必須付出相應的代價吧。

《SAO》世界裡
稀有道具帶來的
恩賜與混亂

除了可以在城鎮購買或容易獲得的那些道具之外，有些道具的數量有限，要獲得真的必須相當幸運才行。這些稀有道具包羅萬象，我們就來介紹幾段故事，說明為何稀有道具有如雙面刃。

《Progressive》第3集裡，亞絲娜拿出了「卡雷斯·歐的水晶瓶」，那是亞絲娜與基滋梅爾認識時，作戰對手森林精靈掉出來的寶



當茅場在起始之城鎮宣告死亡遊戲開始之後，桐人就單獨趕往下一個點霍魯卡村，並在那裡接下了幫重病的小女孩找治療之藥的任務。

當他在尋找技能供藥能的怪物「帶花食人草」時，碰上了同為封測玩家的柯貝爾。原本兩人要合作完成任務，但桐人卻被設計遭到MPK（引怪來攻擊玩家致死的行為），結果柯貝爾反而被怪物發現殺死。要獲得「韌煉之劍」必須先取得的「食人草胚珠」，在每一隊前只會掉出一顆，既然如此只要重新來打就能再獲得，可是柯貝爾為了它陷害桐人。後來桐人拿著「食人草胚珠」回去之後，

重病的女孩阿嘉莎對他表示謝意，這讓桐人忍不住湧上鄉愁，不覺淚如雨下……

武器是要攻克《SAO》的必備之物。然而為了取得武器，桐人不只必須賭上性命與怪物作戰，還必須與其他玩家互相欺瞞、勾心鬥角。

桐人這才明白過來他真的被這樣的殺戮世界困住，也才知道平凡無奇的日常究竟多得真的必須相當幸運才行。這些稀有道具包羅萬象，我為何稀有道具有如雙面刃。

雖說只是一個道具，有時候要取得的話就會伴隨痛楚而來。

當然關於取得武器的故事，也有像第2集的短篇〈黑色劍士〉那樣，很有正統冒險故事的味道。但或許以作者來說，他是想透過桐人表

示無論想要獲得什麼，都必須付出相應的代價吧。

《SAO》世界裡
稀有道具帶來的
恩賜與混亂

除了可以在城鎮購買或容易獲得的那些道具之外，有些道具的數量有限，要獲得真的必須相當幸運才行。這些稀有道具包羅萬象，我們就來介紹幾段故事，說明為何稀有道具有如雙面刃。

《Progressive》第3集裡，亞絲娜拿出了「卡雷斯·歐的水晶瓶」，那是亞絲娜與基滋梅爾認識時，作戰對手森林精靈掉出來的寶

078

物。這個瓶子能夠保存設定在技能格裡各種技能的熟練度，屬於稀有道具。尤其在技能格還很少的遊戲初期，技能選擇簡直與性命交關，畢竟一旦轉換技能，之前所使用的技能熟練度就會歸零。

因此即使只能儲存一項，它還是能直接保留技能熟練度並隨時更換，這種道具一拿出來，就比其他玩家更占優勢，這也難怪桐人會吃驚到大吼了。儘管這麼稀有的道具被亞絲娜拿來用在裁縫技能上，但此時桐人還是要亞絲娜別把這個瓶子的事告訴情報販子亞魯戈。理由是亞絲娜握有稀有道具，又是跟桐人共同行動，絕對

會比之前更加引人注目的。這麼做不僅是為了避免攻略組的凜德跟牙王更殷勤邀請亞絲娜加入公會，也是因為桐人不想讓亞絲娜遭到嫉妒或刁難。

MMORPG的世界是由有限資源所構成的世界，變成死亡遊戲之後，環境就更加肅殺了，在這種情況下讓亞絲娜受到眾人矚目，無疑是種目殺行為。

雖然像亞絲娜這樣不明白稀有道具的重要性就順手使用，實在問題不小，然而更不能因為得到稀有道具就大肆宣揚。

《ＳＡＯ》中登場的怪物

在《Sword Art Online》的虛擬世界中，最有遊戲味的就是會出現許多奇幻類RPG一定會出現的怪物。以下將介紹作品中出現的各種怪物。

《SAO》裡面有許多奇幻類角色扮演遊戲必會出現的怪物。狗頭人、公牛、蜥蜴人等類人類。骷髏、殭屍、鬼魂等不死類怪物。蠕蟲、甲蟲、黃蜂等蟲型。其他還有植物型及野豬、狼等動物型、龍……等等。因此我們就根據小說的描述，來介紹作品中登場的怪物吧。

食人花

等級3、體長約1公尺的半自走獵食植物。在「霍魯卡村」完成「幫忙取得食人草的花」這項任務之後，可以獲得單手直劍「韌煉之劍」。除了有開花的個體之外，也有結果實的個體，一旦果實遭到攻擊，就會引來周遭的大量食人草。

第一層登場怪物

狂躁山豬

外表有如藍色野豬般，等級1的雜魚小怪。在《SAO》成為死亡遊戲之前，克萊因對著它練習劍技。

大型食人草

出現在霍魯卡村西方會出現食人草的森林更深處。

廢墟狗頭人突擊兵

出現在第一層迷宮區，裝備斧頭，等級6的類人型怪物。連續躲過三次攻擊後，

《SAO》中登場的怪物

狗頭人的身體就會失去平衡，是在《Progressive》第1集開頭跟亞絲娜戰鬥的怪物。

狗頭人領主伊爾凡古

第一層的魔王，狗頭人之王。身長將近兩公尺的巨大狗頭人，身上覆蓋著藍灰色毛皮。右手拿著骨斧，左手持皮革盾牌，一但HP減少就會換成太刀，以大刀系技能攻擊敵人。在封測版時裝備的是彎刀而不是太刀，但提亞貝魯沒有發現這個差異就發動攻擊，結果遭到一擊殺害。

廢墟狗頭人護衛兵

圍繞在狗頭人領主伊爾凡古周圍共十二隻的狗頭人護衛兵。身穿金屬鎧甲，裝備武器是長柄斧，弱點只在喉嚨一個點上。

黑鐵宮地下第一層登場怪物

腐肉食蟾蜍

在黑鐵宮地下迷宮出現。是體外覆蓋一層光滑皮膚的青蛙型怪物。打倒它的話會掉出「腐肉食蟾蜍的肉」。一起出現的怪物還有拿著黑得發光剪刀的螯蝦型怪物。

命運之鐮

出現在黑鐵宮地下迷宮最深處的魔王。是穿著一身黑袍，大約兩公尺半高的人型怪物。臉、手都被深幽的陰影包圍，只能看見充滿血絲的眼球。右手拿著又長又大的黑鐮刀，換句話說外型跟死神很像。按照桐人的說法，它的強度大約等於第九十層的怪，後來被結衣的攻擊所擊退。

第二層登場怪物

顫抖公牛／母牛

出現在第二層，從腳到肩膀大約兩公尺半高的巨大牛型怪物。不僅防禦力和攻

擊力高，超長的目標持續時間與距離也是其特色。

風黃蜂

出現在第二層西邊練功區的飛行怪物。外型就像巨大的蜂類，靠著大顎噬咬或用毒針攻擊，一旦被它毒針螫到會有2～3秒的硬直。打倒它就會有8％機率掉出強化風花劍的必備品「風黃蜂之針」，桐人跟亞絲娜在這裡比賽「誰先獵滿五十隻」。更高等級的怪物為「風暴黃蜂」。

鋸齒蟲

第二層西西邊練功區的南側會出現的蟲型怪物。

球首公牛・巴烏

體格宛如一座小山的黑毛牛型怪物。是第二層練功區的魔王，不過攻擊模式很單純，只會反覆突進→回頭→突進而已。

下級公牛・攻擊者

出現在第二層迷宮區。屬於牛頭人身怪物「公牛族」之一，外貌打扮看起來就是幾乎全裸的肌肉男，讓亞絲娜感到震驚。要看穿尸魔王子的「麻痺衝擊」，它們算是很好的練習對手。

牛鋼鐵守衛

出現在第二層迷宮區。在公牛族共通弱點處「兩隻角中間的額頭部分」戴著厚重金屬頭盔作為保護。

強力投環公牛

出現在第二層迷宮區的稀有怪物。打倒後會掉出稀有道具「圓月輪」。

公牛上校・那托

在第二層迷宮區跟魔王一起登場的公牛族上校。作品中描述是「藍色牛頭男子」。會使出公牛族特有的劍技「麻痺衝擊」，HP減少的話會進行突進攻擊。

公牛將軍・巴蘭

在第二層迷宮區登場的公牛族將軍。在封測版中是公牛族

第三層登場怪物

第二層的魔王，但正式版要打倒它之後還會出現公牛國王‧亞斯特里歐斯。

公牛國王‧亞斯特里歐斯

第二層迷宮區的真正魔王，體格比公牛將軍‧巴蘭還要大上三成。怪如其名，頭上戴著王冠，不過那裡也是弱點。使出的閃電吐息有強力「麻痺」的狀態異常效果。只要完成從第二層迷宮區附近密林開始的活動，就能獲得有關它的攻擊模式及弱點的情報。

森林精靈‧聖騎士

在第三層「迷霧森林」裡跟森林精靈‧聖騎士一戰鬥的精靈。與桐人及亞絲娜相識時，是名為基滋梅爾的女性精靈，但當其他隊伍碰見他時，又變成男性精靈。

黑暗精靈‧皇家侍衛

在第三層「迷霧森林」裡跟黑暗精靈‧皇家侍衛基滋梅爾一對一戰鬥的精靈。無論幫助哪一方，都會開啟「翡翠祕鑰」的任務。

涅菲拉女王

桐人在第三層接下來的「討伐毒蜘蛛」任務中的魔王，是毒蜘蛛的女王。攻擊模式有左右腳往下突刺、毒牙噬咬、由尾部噴出黏著網以及垂直跳躍產生波動。

在第三層「迷霧森林」部是弱點。更高等級的怪物為「雜樹林蜘蛛」。

灌木叢蜘蛛

深粉紅色，高度大概到桐人腰部的蜘蛛型怪物。運用毒牙與黏絲攻擊敵人。腹

咆哮狼

出現在「迷霧森林」的狼型怪物。利用約兩公尺長的身體跳躍後撞擊敵人並撕咬攻擊。一旦HP減少，就會發出狼嚎引來同伴。

超巨大蠍蛛型魔王

第三層黑暗精靈任務「奪回祕鑰」的魔王。桐人與它在廣大迷宮的地下一樓作戰。

墮落精靈戰士／墮落精靈司令官

第三層黑暗精靈任務「奪回祕鑰」的魔王。桐人與它們在廣大迷宮的地下二樓作戰。墮落精靈是大地被切斷之前，企圖得到不死之身而遭到流放的精靈的後裔。

邪惡樹妖・涅里烏斯

第三層的魔王，是巨大樹木型怪物。能夠頻繁發動大範圍的毒化技能，不過在

「森林」遇到的。是站立時製作貢多拉的材料，前往「熊之森林」遇到的。是站立時

第四層登場怪物

蝌蚪型怪物

剛來到第四層的桐人與亞絲娜在河裡游泳時追趕他們的怪物。雖然擁有鯊魚般長達30公分的三角背鰭，但本體長得很像蝌蚪，僅寬10公分、長50公分。

大王巨熊・烏姆（Magnatherium）

桐人與亞絲娜為了收集製作貢多拉的材料，前往「熊之森林」遇到的。是站立時

將近八公尺高、頭上長角的熊型怪物。會利用巨大爪子攻擊或用頭上的角突刺，然後吐出強大的火焰。掉寶包括熊脂、熊爪、皮革、熊角、熊掌等，除了熊掌之外的道具都是製作貢多拉的素材。

毀滅巨蟹

在水路迷宮遇到的巨大螃蟹型怪物。平時呈現綠色，如果用桐人及亞絲娜搭乘的貢多拉上的「焰獸的衝角」攻擊他的話，就會捲起大量水蒸氣，身體變紅。打敗它能夠得到食材道具「巨蟹的腳肉」與「巨蟹的爪肉」。

共七個隊伍42人合作之下，沒有任何犧牲者就成功打倒了。

《SAO》中登場的怪物

墮落精靈衛兵

在水路迷宮深處看管工場的精靈。

墮落精靈工頭（艾鐸）

在水路迷宮深處的工場裡製作貢多拉的墮落精靈工頭。雙手戴著皮手套，拿著一把大鐵鎚。

墮落精靈將軍（諾爾札）

在水路迷宮深處指揮製作貢多拉的墮落精靈將軍。被稱為諾爾札閣下。

雙頭古巨龜

在第四層練功區，有兩顆頭的龜型魔王。全長約20公尺，主要攻擊手段有突進、噬咬、用尾鰭拍打水面。當

HP落入紅色區時，還打算使出旋轉攻擊，不過在桐人跟亞絲娜貢多拉上的「焰獸的衝角」攻擊之下落敗。

森林精靈・劍兵／森林精靈・槍兵

攻擊位於第四層的黑暗精靈據點「約費爾城」時的森林精靈士兵。

森林精靈・輕裝戰士

攻擊位於第四層的黑暗精靈據點「約費爾城」時，在大棧橋與桐人正面對上的森林精靈指揮官。

森林精靈・下級騎士

在約費爾城大棧橋與桐

人作戰的森林精靈戰士。砍斷了桐人的韌煉之劍。

森林精靈・重裝戰士

在約費爾城大棧橋被亞絲娜一劍刺進湖裡的森林精靈戰士。

馬頭魚尾怪・威茲給

第四層魔王。前半部是馬、後半部是魚的合成體。但馬的前腿上的蹄變成帶蹼的鉤爪，能使出特種能力「水流注入」，讓廣大的房間沉沒在水裡。最後在與桐人及亞絲娜並肩作戰的約費利斯的指揮下敗北。

第十層登場怪物

禁衛兵大蛇

封測版第十層迷宮區的「千蛇城」內出現的武士型怪物。

中會拿酒壺來喝，自行恢復HP。

二十五層登場怪物

雙頭巨人型魔王

全一百層的艾恩葛朗特的首個四分位點。艾恩葛朗特解放軍的菁英幾乎在此處被殲滅。

三十五層登場怪物

醉狂猿人

「迷路森林」出現的怪物裡等級最強的猿人。戰鬥

叛教徒尼古拉斯

會於12月25日在第三十五層迷路森林裡某棵杉木前面出現的特殊魔王。它的登場是從一個巨大怪物拉的雪橇上跳下來。雖然有人的外型，但手臂異常的長，因為身體前彎而幾乎要摩擦到地面。紅白配色的上衣有如聖誕老公公，右手持斧，左手則提著裝滿東西的大袋子。只要打敗他就能獲得幫死者復活的道具，但必須在死後十秒之內使用。已經確定死去的玩家無法靠這項道具復活。

第四十七層登場怪物

走路花型怪物

桐人與西莉卡在前往第四十七層時對戰的植物型怪物。深綠色的莖跟人類的手臂一樣粗，上方是很像向日葵的黃色巨大花朵。兩條藤蔓與花朵上的大口是攻擊部位。用藤蔓纏住西莉卡的腿，把她甩到空中。

第五十層登場怪物

多臂型魔王

有如金屬佛像般的多臂型魔王，強大到如果沒有救援部隊來支援，攻略組可能會全軍覆沒。而在戰線幾乎崩潰時，是希茲克利夫獨自

《SAO》中登場的怪物

一人撐到救援部隊趕來。

「逐暗者」，就用在桐人第七十五層與茅場的決鬥上。

畢竟位於第七十四層，似乎是相當難纏的對手。

第五十五層登場怪物

霜之骸骨

冰製的骷髏型怪物。莉茲貝特用戰鎚就能敲碎。

白龍

桐人與莉茲貝特為了獲得鑄劍素材而對戰的龍型怪物。受到它的暴風攻擊，桐人與莉茲貝特摔下白龍棲息的洞穴裡。不過在裡面找到鑄劍的金屬素材「水晶石英鑄塊」。抓著白龍尾巴離開洞穴的場景，是短篇〈心之溫度〉最精彩之處。之後莉茲貝特以此打造的單手劍

第七十層迷宮區內登場怪物

蜥蜴人領主

等級82。是擁有發光的深綠鱗片皮膚與長手臂，以及蜥蜴頭與尾巴的半人半獸怪物。擁有彎刀上級劍技，會反覆使出單發重攻擊技「弦月斬」，讓桐人陷入苦戰。

第七十四層登場怪物

惡魔奴僕

骷髏劍士型怪物。體長超過兩公尺，渾身籠罩著詭異的藍色燐光。右手拿長直劍，左手裝備圓形金屬盾。

第七十五層登場怪物

骸骨獵殺者

一擊就足以殺死攻略組玩家，全身骨頭外露的蜈蚣型怪物。有兩對四顆的眼睛，以及宛如鐮刀的前腳。在第1集裡，桐人跟亞絲娜合作擋住他一邊前腳的攻擊，另一邊則由希茲克利夫單獨擋住。打了一小時的結果雖然消滅了它，卻也有十四名玩家犧牲。

087

《ＳＡＯ》的任務是什麼？

《Sword Art Online》世界裡經常出現任務。如果不是 MMORPG 或 RPG 玩家的話可能不熟悉。因此以下就來說明所謂的任務究竟是什麼。

以身涉險的任務，在《SAO》裡是求生存不可或缺的手段

《Sword Art Online》（以下簡稱SAO）以奇幻冒險MMORPG為基礎，除了攻略百層這個最大目的之外，還內建了各式各樣的故事。那就是任務。

任務的原文「Quest」，本來意指「探究」、「探索」，在MMORPG裡則是指「賦予玩家的冒險」或「任命玩家進行的冒險」。在《SAO》裡只要完成這些任務，就能夠獲得武器等道具或技能，是攻略遊戲不可或缺的一環。當然，即使不去挑戰

這些任務，還是可以繼續進行遊戲主線。但既然《SAO》成為死亡遊戲，任務的重要性相對就提高了。任務的目的似乎也從讓遊戲更容易破關，變成讓自己更容易生存下去。也因此，玩家們會彼此合作共同完成任務。

接下任務之前要滿足許多必要條件

基本上在任務開始之前，都要先到街上找NPC說話，才能接下該項任務（或委託）。產生任務的NPC頭頂上會顯示「！」，讓玩家容易找到。只是，不只有

這種一開始頭上就顯示「！」

《SAO》的任務是什麼？

要接下任務時，要先跟標示「！」的NPC對話，讓他們頭上的標示變成「？」。只要完成NPC開口提出的委託（或打倒怪物），再回去找同一個NPC說話就能夠獲得任務報酬。

的NPC會產生任務，有些任務要出現前，玩家必須滿足觸發（遊戲中條件成立時的慣用語）條件，例如跟其他NPC說話或曾到過某些地方等。遊戲中有很多這種這種觸發點的存在，也有很多碰巧才能遇到的任務。例如在《Progressive》第2集認識基滋梅爾這件事，在這裡加入森林精靈或黑暗精靈就是分歧觸發點，接著就會開始任務。此外，在桐人玩封測版時，這裡設定的前提條件是在玩家不會死，但也沒辦法打倒敵對的精靈，要靠同陣線的精靈挺身相救，（結果桐人跟亞絲娜卻打倒敵對的森林精靈，這樣似乎也會讓任務出現新的分歧）。

當然，像是「請你幫我取得●●」這種小型任務，大多只要跟NPC說話，對方就會把任務內容說出來。然而越是麻煩的任務就越需要按部就班，事先跟路上的NPC們聊天收集情報，再從給任務的NPC狀態上發現任務。

有些任務只限一次 或有次數限定

一旦接下任務，NPC頭上的「！」符號就會變成「？」。任務冒險也就此開始。

其中有分成任何人都可

以接下無限次的任務，以及只能接下一次或是有次數限制的任務。只限一次的任務方面，例如「請去幫我取藥來治好我女兒的病」，只要有人完成這個任務，那麼下一位玩家出現時，這個女孩已經健健康康不需要藥了。

這就是為什麼當第1集系統宣布死亡遊戲開始時，桐人會搶先一步衝來完成這項任務。MMORPG世界裡的道具有限，也是一個你爭我奪的世界。桐人為了在《SAO》世界生存下去，順應了這個原則迅速採取行動。後來這些行動就被冠上結合封測者與作弊的「封閉者」罵名，而桐人自己也長期限入拋下克萊因的自責情緒中。

●●● 活動任務以多項連續性的任務編織出長篇故事

更進一步地還有一種活動任務，是由多項連續發生的任務，來組成一個故事。在《Progressive》第2集登場的「翡翠祕鑰」任務，就屬於這種活動任務。任務漫長得必須從第三層延續到第九層，是關於介入黑暗精靈與森林精靈之間紛爭的故事，玩家要逐一完成階段式委託的任務。而且任務中也會有選項必須做出抉擇，故事會因玩家選擇不同而出現不同結果。

在「翡翠祕鑰」中，桐人與亞絲娜造訪了黑暗精靈的野營地，這時活動任務的地點就成了情境（暫時性）地圖，系統性地從任何人都可以到達的《SAO》世界隔離出來。這在MMORPG裡也是常有的事，是為了讓多位玩家要同時進行同一項任務時不至於產生系統衝突所做的處置。話雖如此，但在「翡翠祕鑰」任務中，加入黑暗精靈或森林精靈的兩個選項，目的剛好相反，因此才造成牙王跟凜德的衝突，不過就算不像他們那樣放棄任務，只要有一方先退讓，任務應該就可以繼續進

行。這麼說來這樣的設計對玩家很仁慈呢。

任務中
看不到茅場的想法？

剛剛大致解釋了任務的意義，但打造出《SAO》世界的茅場晶彥，是否並沒有把自己的想法融入任務中呢？至於理由為何，作品中欠缺不少關於茅場心境情緒的描述，而且他的大目標只是想觀察人們被關在死亡遊戲化的世界裡會如何生活，並沒有特別干涉《SAO》裡面玩家們的生存方式，因此我們才會認為他並沒有在任務中融入想法。而且以希

茲克利夫的身分成立「血盟騎士團」公會，自己雖然會到最前線作戰，但公會運作及作戰指揮都交給副團長亞絲娜，由此也可以察覺到上述推論。

此外，就算像「翡翠祕鑰」任務那樣發生超過封測版結果的情況，整個遊戲的基幹 Cardinal 系統也會製造新的分歧點，讓基滋梅爾這樣的 NPC 產生變化。某種程度上就是把一切交給程式，茅場只要當個旁觀者欣賞這一切就好了。

《ＳＡＯ》公會的重要性

《Sword Art Online》的世界跟現實生活中的MMMORPG一樣，存在無數公會，以各種不同的立場在遊戲裡生存。接著要來探討公會到底是什麼？為什麼MMORPG裡需要有公會？

中世紀時代發展起來的「公會」，是同業之間的互助組織

首先來談現實中的「公會」，指的是中世紀時代商人或工匠們，基於「既然職業相同，那麼成為伙伴互相幫助的話，工作會進行得順利」這樣的想法組成的團體。

公會是同業者之間交流的地方，也是將技術傳給年輕後進，培養成為優秀勞動力的系統，此外也扮演著互助組織的角色，能照顧因故無法工作的成員。在日本也有類似同業組合或商公會議所等公會存在。

另一方面，中世紀的公會也有黑暗的一面。他們會自行控制售價，以確保商品維持在固定價格不發生削價競爭的情況。這是妨礙市場自由競爭，在現代社會則會違反壟斷法。

也就是說，中世紀的「公會」就是從事「幫助同伴、對外施壓」的活動。

MMORPG的始祖桌上RPG（玩家與遊戲主持人透過對話進行的RPG）就是以現實存在的公會為藍本，在遊戲中誕生了同業組合與壓力團體，時而跟玩家同一陣線幫助玩家，時而當作某些事件的黑幕，是進行遊戲時很好用工具。

《SAO》公會的重要性

照片是德國傳統鍛冶公會的符號。公會自行創造像這樣的獨特標誌，也是起源於中世紀時代。《SAO》裡則有像「血盟騎士團」那樣白底紅十字的自家標誌。

◆◆◆◆
◆◆◆

《SAO》裡的公會
是想在死亡遊戲中
存活下來的必要組織

可說是今日MMORP
G基礎的〈網路創世紀〉（以

下稱〈UO〉），不只有過去單機遊戲裡那種NPC公會，也可以讓玩家自行組成公會，讓有不同目標或嗜好的人們能夠自由進行活動。

《SAO》世界裡的公會，是基於〈UO〉之後的MMORPG的公會觀。《SAO》裡的公會也會引起一些事件，充滿真實性的描寫會讓實際存在玩MMORPG的人油然而生出共鳴。

跟現實中的MMORPG一樣，要在《SAO》世界裡組成公會並不是那麼簡單的事。打算組公會的玩家要先到「茲姆福特」這個城鎮去，聽完鎮長「超～～極長的一段話」（桐人語）之

後，再挑戰一連串的任務。只要能克服各種困難，獲得證明公會領袖身分的印章（做成戒指狀的章），就能夠成立自己的公會了。

在《SAO》世界裡，成立公會有許多好處。只要同公會的成員組成一隊，就會獲得「少許」戰鬥力加成。雖說只是「少許」，但在遊戲裡死亡等於會在現實中死去，因此對於想在死亡遊戲《SAO》裡存活的玩家來說，仍是不可忽略的元素。

此外，設置公會的集會場地「公會小屋」，就可以使用公會之間的道具共享視窗。

《SAO》之後接踵而來

的人們能夠自由進行活動。

第1集開頭就有提到無法登出《SAO》之後接踵而來

的睡眠欲及住宿費問題，在睡眠、道具等要生活下去會面臨的經濟問題方面，容易共享相關資訊的公會組織，在以生還回到現實為目標的《SAO》裡，確實是不可或缺的一環。

既然是這樣的公會，會長的權限就相當大了。只要有會長印章，就可以從會員那裡自動徵收到一定比例的收入，會長與副會長可以藉由「約定之卷軸」這一項道具，來操作公會內的人事及會計。而且在小說單行本上市之前，作者在網路上公開閱讀的版本裡也提到過無論任何時間，會長都能強制召喚會員過來而且會員無法拒絕，由此可見會長權利有多大。

超越《SAO》!? 現實公會裡的戀愛百態實在混沌不明

前面提到，《SAO》裡的公會是以現實MMORPG為參考。而公會內的人際關係，尤其在戀愛方面的故事，也是非常真實的。

血盟騎士團成員克拉帝爾因為愛慕亞絲娜，從而想要謀殺同為玩家的桐人，另外也有年長的玩家向西莉卡求過婚，甚至還有男人把女性玩家當自己身分配件並帶在身邊行動。寫到這裡，讀者可能會覺得《SAO》裡的戀愛關係似乎很混亂，但在現實生活中的MMORPG裡，可是比小說裡所描述的更戲劇性。

有些男子靠道具或金錢接近女性玩家，另一方面同樣也有可怕的女玩家，她們利用這些拿道具跟金錢上門的男人，靠他們貢獻的稀有道具收集裝備，再要求這些被他們當成奴隸的男人共同作戰，自己卻不費吹灰之力就能夠升級。此外還有MMORPG版婚姻詐欺，即同時答應與多位玩家結婚騙走對方財物的情況，以及男性假裝自己是女性玩家的那種網路人妖等，都是不足為奇

《SAO》世界裡組織公會的好處

- ●由公會成員一起組隊的話可以（略微）提升戰鬥力
- ●獲得公會小屋（能夠擁有固定公會成員可自由利用的休憩所、集會場地）
- ●可使用公會成員共享的道具視窗（道具共享）
- ●可以解鎖公會成員使用的旅店房間（初期設定。組隊成員在初期設定中也可以）
- ●可以從公會成員清單中確認他們所在地點
- ●可從公會成員身上徵收一定金額（僅限會長）
- ●能夠使用「約定之卷軸」操作人事或會計事項。（僅限會長、副會長）
- ●無論任何時間都能強制召喚會員過來而且會員無法拒絕（僅限會長、WEB版小說設定）

的情況。此外也有些玩家不分男女，不只想在遊戲世界裡坦誠作戰，也把在現實世界坦誠交流視為最終目標，其中甚至有許多公會成員之間成為「兄弟」或「姊妹」。

而現實生活中的MMORPG裡，有少數是以男女認識交流為目的而成立的公會。日文中的「Chat工」遊戲就是這樣透過聊天室進行某「行為」。而且「Chat工」集團裡，更有些人像是在經營風化場所一般，派遣各種玩家出去交易換取金錢或道具，確像是反派，但多數MMORPG裡會自然產生這樣的組織，也是不爭的事實。

初期的MMORPG裡，會有些違法集團業者從境外違規註冊登入、獨佔練功場並透過販售獲取的金幣或道具換取現金等，造成許多玩家的困擾。在許多明顯受害的MMORPG裡，玩家中部分有志之士就會組織警備團，打算擊垮這些不法業者操縱的角色。有些警備團會直接PK業者，像是讓誘餌引誘業者落入埋伏，或是讓負責當誘餌的角色去挑

犯以維護治安，同時卻也獨佔效率較佳的練功場。雖然從他們誇張的造型看起來的

從「艾恩葛朗特解放軍」所看見的《SAO》的真相

原著開頭令人印象深刻的其中一個部分，就是「艾恩葛朗特解放軍」的存在。這個組織自名為「軍」，追捕獵殺罪

蠻業者，讓對方率先出手後成為罪犯，除了這些作戰方法之外，還有利用傳送點把業者從狩獵場隔離，或是在店家附近製作魔法牆壁妨礙業者活動等。

可是這些警備團裡，也有些案例是任意把一般玩家當成業者處刑，最後招致周遭反感。正如真實的「艾恩葛朗特解放軍」一般。儘管為了故事情節而有點誇大，但至少可以知道，艾恩葛朗特解放軍的崛起與失勢，是基於初期MMORPG裡的這種情況所做的設定。

❖ 從ＰＫ風格成為妨礙遊戲進行的人

「微笑棺木」這個ＰＫ公會有如殺人魔集團一般，讓故事中到處都籠罩著其陰影。然而在MMORPG發展初期——具體而言是〈UO〉時代——確實在某程度上是容許這種玩法的。ＰＫ的這一方，同樣有些玩家有自己的規矩或是瞭解其中「精髓」，而在ＰＫ戰中與彼此交流這種事也不是沒有發生過。

不過，隨著以〈RO仙境傳說〉（以下簡稱RO）為首的等級制MMORPG成為主流之後，ＰＫ就演變成「有風險的玩法」，亦即「阻礙玩家升級的絕對邪惡」。因為進行ＰＫ既無法有效率地升級、也不能獲得強大裝備，這樣進度就會落後周遭遇人許多。於是在日本的MMORPG遊戲中，ＰＫ不再受到重視。尤其日本玩家似乎對ＰＫ有強烈反感，甚至連非ＰＫ而是正式決鬥都避如蛇蠍。甚至還可以從某些伺服器的名稱上判斷其為禁止ＰＫ的伺服器，使得這種現象又更加根深蒂固。

在等級制的《SAO》裡，會有「微笑棺木」這種殺人公會出現並成為極大威脅，是由於這款死亡遊戲中帶有「ＰＫ是實際殺人」的

這種因素在內。不過同樣在《ALfheim Online》或是《Gun Gale Online》裡的PK情況也成立（前者為種族間的鬥爭），可見在VR MMORPG發售的同時，一般玩家的想法都已經有所改變了。是否因為《SAO》的世界裡可能MMORPG文化曾經土崩瓦解，後來因為某種契機捲土重來，連帶地逆推論回去才使PK這樣的模式也重新復活呢？還是說，VR MMORPG這麼具有衝擊性的系統，是能夠超越遊戲喚起人類本能的呢？無論可能性為何，都值得令人深究呢。

公會是孕育出許多故事的《SAO》地下主角

MMORPG裡的公會不只可以培育友情，同時也是製造戲劇情節的場所。在某些玩家年齡層比較大的MMORPG裡，公會長也可能在現實世界召集成員進行不同行業之間的交流；某些青少年較多的MMORPG裡，則可能因為道具的借還糾紛反目成仇甚至造成公會分裂。

《SAO》主角桐人雖然是獨行玩家，但也曾加入公會，只是後來成為他的心理創傷。女主角亞絲娜則是「血盟騎士團」公會的副會長。因此在故事中，公會佔了相當重要的份量，這也是《SAO》受歡迎的原因之一。同時也藉由反映出現實的MMORPG中與公會相關的情況，創造了既有真實感且又深刻的故事。

《ＳＡＯ》有哪些職業？

《Sword Art Online》中不只有戰鬥場面，還有鍛造工匠、商人、情報販子等擁有不同職業的角色陸續登場。我們接著來探討他們存在的性質。

艾恩葛朗特的職業是基於玩家技能以及自稱或人稱的名號

「我叫『迪亞貝爾』，心理上認為自己的職業是『騎士』！」這是《Progressive》第1集中，迪亞貝爾在第一層魔王攻略會議中的發言。這裡的「騎士」其實只是迪亞貝爾的自稱。就算待在「血盟騎士團」的公會裡，玩家也不是騎士。現存的多數MMORPG裡幾乎都有設定職業，但是在《Sword Art Online》（以下簡稱SAO）的遊戲系統中，玩家就等於是「劍士」。

不過除了劍之外，遊戲中也存在許多其他武器，由於武器與玩家有強烈相關性，因此也常會以主要使用的武器來稱呼玩家，例如「斧使」」或「細劍使」。或者是將戰鬥中主要負責的工作當成一般稱號來使用，如裝備厚重鎧甲負責接下敵方攻擊的「主坦（Tank）」或是特化攻擊能力的傷害輸出（Damage Dealer）。

另一方面，若主要從事的活動並非戰鬥的玩家，就會以鍛造工匠、中古買賣商、情報販子等職業名稱來稱呼他們。

玩家在《SAO》裡的職業是根據他們從事什麼樣的活動而來（就像現實生活

《SAO》有哪些職業？

也有像《仙境傳說》這樣的遊戲，裡面並非只有戰鬥類的劍士，也有被稱為經商類的商人、武器製造、藥品製造等特化職業。

中也會有自稱「我是個程式工程師」，並拿著名片，具體職業化的一面）。即使要成為公會會長必須擁有證明身分的印章，但這也不是職業。《SAO》世界裡的職業幾乎都是自稱或人稱而來。

擁有領主這種榮譽職位的《ALO》以及存在職業玩家的《GGO》

的職務。

在不使用劍及魔法，主要使用槍砲兵器戰鬥的《Gun Gale Online》（以下簡稱GGO）裡，也只是依據數值分配、對人／對怪物的戰鬥模式，來決定如狙擊手等有特色的稱呼，因此遊戲中同樣沒有職業。

不過，由於玩《GGO》可以使用「遊戲幣現實還原系統」獲取收入，因此存在職業玩家，但這同樣並非遊戲系統設定的職業。

桐人曾在艾恩葛朗特認識自稱工作是連線VRMMORPG的西田（第1集登場），他是網路公司的保安部長，為了檢查才登入遊戲，

有關職業方面，在《ALfheim Online》（以下簡稱ALO）裡幾乎是相同情況，它跟《SAO》的不同之處，在於每一個種族的精靈都會有個領主。領主必須在領地內做許多工作，也要執行與許多種族之間的外交，換句話說，可以將九個種族視為九大公會。而且領主需每隔一段時間經由選舉遴選出來，是擁有實質權限

卻被困在艾恩葛朗特世界裡，這個例子也是現實生活中的職業，並非虛擬世界裡的職業。

虛擬世界裡度過的「人生」

〈Alicization〉篇的職業基本上無法自己決定

從小說第9集開始的〈Alicization〉篇與之前所描述的虛擬世界的極大不同點，在於雖然它屬於虛擬空間，卻不是遊戲，而且關於職業方面的描述也起了變化，或者更該說，將職業描述為《Underworld》（以下簡稱《UW》）世界中社會的一環。

可是，尤吉歐等《UW》世界中社會的一環。

滿，但幾乎所有人都會遵從禁忌目錄接受天命，從事自己被安排的工作，換句話說就是不像現實世界這樣有選擇職業的自由。或許原因之一，就跟《UW》世界是仿造中世紀宗教制訂的階級社會有關。

但在《UW》裡生活的人們又跟中世紀封建社會不同，他們是被植入「不可忤逆上位者命令」這樣的行動原則。雖然多少會產生不滿，

裡的人物，遊戲會賦予其「天職」如貴族、修道士、樵夫等各種工作（除非事先被分配好的天職並不完整，否則無法按自己意願轉職）。雖然會有些人對其工作有所不

然而在《UW》裡生活的其實還有從另一個觀點做出關於「職業」的描述。作品中經常提到「遊戲裡的自己」與「現實中的自己」之間的差異。例如〈妖精之舞〉篇裡，在亞絲娜住的醫院前遭

但至少不會沒飯吃，又可以藉助魔法（神聖術）讓自己生活無虞，因此才會如此。乍看之下似乎非常原始單純，令人稱羨，但考慮到貴族的蠻橫霸道，想來也不會是烏托邦般的和樂生活。

《UW》所描述的工作與人生職業與階級

先前我們考察了每個系列登場的虛擬世界中的職業，

照片為描繪中世紀封建社會的圖。〈Alicization〉篇的《Underworld》社會結構近似於中世紀的封建社會，基本上人們無法憑藉自己的意願改變職業，而且人們對這一點卻沒有任何質疑，可以說已經是扭曲的社會了。

到須鄉攻擊的桐人。即使在虛擬世界裡是最強劍士，現實生活中也只不過是個躺了兩年的十六歲少年。說明白一點，這一段就直指他只是個重度遊戲玩家的事實。在本「就業冰河期」的末期，是甚至被稱為「景氣探底」的時期，也是所謂「失落的十年」最後幾年。雖然在輕小說這個領域裡，描述現實社會辛酸的內容甚少，但或許作者還是想要問問讀者，關於就業或最後想選什麼職業的問題。當然，無論景氣如何，桐人的話肯定會努力開拓自己的未來。

那之後，和人跟《SAO》生還的學生們就讀同一所高中，過著學生生活與偕同伴一起進入VRMMO冒險的日子，由於和人對VRMMO擁有高適應性、知識及判斷力，因此也接受了總務省官員菊岡的委託。靠意志力克服種種困難的和人，以不同於茅場的形式朝向完全潛行技術者之路逐漸邁進。

作品中的時代設定為2020年代，作者則說這部《刀劍神域》是2002年電擊遊戲小說大賞參加甄選的作品。或許和實際開始執筆的時間多少有點出入，不過2002年正好到了日

《ＡＬＯ》的世界與規則

桐人攻略了《SAO》之後，接著進入《ALfheim Online》的遊戲世界冒險。那是一個更強調遊戲感，充滿「劍與魔法」的奇幻冒險世界。以下就從它與《SAO》的差異來解析這個世界與規則。

以《SAO》為基礎 故事方向性卻不同的《ALO》

《ALfheim Online》（以下簡稱ALO）是另一個《SAO》。開發、營運《SAO》的公司Argus由於開發費用及要給受害者的賠償導致負債累累甚至解散，後續處理及《SAO》的伺服器就由RECT公司接管。該公司名下子公司RECT Progress便發售了《ALO》這款VRMMORPG。它完整地沿用了從Argus接手的《SAO》伺服器，核心程式甚至畫面形式都完全相同。換句話說《ALO》裝置。這是NERvGear的次

與《SAO》基本上就是軟體硬體完全相同（連茅場晶彥留下的黑盒子都沒有去動）的姊妹作。也因為這個因素，除了道具之外，《SAO》舊玩家原本的數據也可以沿用到新遊戲裡。這也是為什麼桐人可以擁有在《SAO》鍛鍊的技能，並立刻讓他與亞絲娜的「女兒」結衣復活的原因。

AmuSphere是NERvGear的安全強化版

AmuSphere是NERvGear的安全強化版要登入《ALO》世界必須使用AmuSphere這個

代機，是由兩個圈並列的圓環狀機械。由於《SAO》事件的餘波仍未平息，世人對VRMMORPG仍感到極度不信任，因此這也是一款販售時標榜「絕對安全」的遊戲元件。

AmuSphere事實上就是NERvGear的安全強化版。為了消除眾人對於《SAO》事件造成多人死亡的疑慮，這組改良版新增緊急登出功能、在VR世界裡發生異常情況時可用現實中的行動電話報警的功能等，並降低影響腦部的電磁波、也卸除大容量內裝電池。但也因此它與虛擬空間的連結率比NERvGear還低，像桐人

或亞絲娜等玩家一開始進入世界的問題，前往虛擬空間便成為其解決手段。

從一戴上可能會死且充滿危險性的NERvGear變成與《SAO》有了差異。而成遊戲的世界觀及規則也就上述目標採取的手段，其組

《ALO》是為了達成時，似乎會很不習慣。

◆◆◆◆◆◆

沒有死亡威脅的《ALO》改成「技能制」

AmuSphere，在虛擬空間裡對於故事核心「在現實中死亡」的恐懼一旦消失，便會對整體故事造成極大的影響。

因此故事出現了無法從虛擬空間回來的亞絲娜、也創造出須鄉伸之這個現實中的敵人。儘管進入虛擬世界《ALO》裡冒險，在亞絲娜住的醫院的停車場對決才是最終解決問題的地方，也將故事拉回現實。《ALO》雖然像《SAO》一樣是為了脫離虛擬空間回到現實而作，但實際上為了解決現實

重點之一就是遊戲轉變為「技能制」。《SAO》是等級制，只要等級越高，角色（玩家）的能力就會自動提高，也會更有利於戰鬥，因此提升等級是生存下來的捷徑。然而，在《ALO》虛擬世界中死亡並不等於現實中死亡，也

就廢除了「等級制」改採「技能制」。就連劍技也廢除（雖然後來又復活），戰鬥系統大大仰賴玩家的運動能力。而且還能學會不侷限於特定職業的「技法」（即技能），按照自己喜歡的遊戲方式進行。

由於等級不存在，基本數值上生率就很低，HP（體力）以及MP（魔力）的加值也不會太多。這種技能制的優點是熟練玩家與新玩家的落差不會過大。無論是否為《ALO》的重度玩家，也不會因為玩遊戲的時間比例高就獲得優待，好處就是這樣不會讓新玩家有不快的感受。例如莉法這位新女主

角色就因為這樣的技能制而有了自己的特色。她參加過劍道的全國大賽，這種在現實中擁有的優秀運動能力、反應速度，也容易反映在角色的強弱上，因此就算她是新手玩家，強的人還是會很強。

遊戲採用「技能制」，似乎可以從中感受到須鄉伸之強烈的個人意志——他就是伺服器管理公司RECT的完全潛行技術研究部的主任研究員。他大學時期是茅場晶彥的學弟，加上他喜歡的神代凜子是茅場的女友，故事中也提及他這段複雜的自卑情結，或許是為了進一步強調自己的才華，才會刻意選擇MMORPG的另一塊

領域——技能制。以《ALO》世界裡的「精靈王奧伯龍」自居，利用自己系統管理員的身分創造強大的角色，從這些行為也可以窺見他性格扭曲的一面。

《ALO》最大的魅力「飛行」需要超越人類的感覺？

《ALO》的另一項特色就是「可以在天空飛行」。無論玩家屬於什麼種族，都屬於「精靈」之一，玩家擁有的四片類昆蟲翅膀都有各自種族的代表顏色，可以藉由揮動它們來飛行。不過由於系統有「滯空限制」，因

此無論多麼熟練飛行技巧，據說頂多也只能飛行十分鐘。一旦遭到「滯空限制」，翅膀的光芒就會消失，直到恢復光芒之前必須讓翅膀休息數分鐘，否則無法再度飛行。而且為了要恢復翅膀的光芒，就需要「日光」或「月光」的照射，因此基本上在昏暗場所或地底、洞窟中便無法飛行。

《SAO》是個對應身體驅動四肢五感的系統，然而《ALO》的特色之一，就是「飛行」這種行為並非現實中人類能辦到的事情。雖說遊戲中運動翅膀的器官就在肩胛骨上方，但實際上人體並無此處。因此多數玩家都藉著操控左手的「輔助搖桿」來飛行，不過飛行技術優秀的玩家就能夠「隨意飛行」。為了讓假想的肌肉骨骼與預想的感覺相通，在各方面就必須具備比輔助搖桿更優異的速度、迴旋能力、停止能力等，這也是空中戰鬥時必備的技術，因此只要精通此道，在《ALO》裡就能成唯一流戰士。例如左右迴旋時就只要拍動上半部的翅膀，下半部的翅膀負責煞車……說起來很容易但執行上很難。

或許是我們過度解讀，但這個「飛行」概念，會不會是《SAO》初期階段預設的東西呢？茅場在《SAO》被攻略之後，將「The Seed」託付給桐人。那是個通用性很高的程式，可以創造出《Gun Gale Online》等各種VRMMORPG，因此茅場在打造艾恩葛朗特的過程中，不太可能沒有想過飛行遊戲系統。此外，雖然整個遊戲直接承襲了《SAO》伺服器，但要在短時間內完成飛行系統，應該是很困難的。

我們甚至忍不住想，考慮到須鄉的性格，他很可能發現到有關飛行的基礎程式後據為己有，假裝是自己從頭開發設計的系統……再從作者的觀點來看他在遊戲中引進「飛行」系統

的意圖。《SAO》就是持劍在平面移動及戰鬥，可能作者為了有所變化，才想追加三度空間的元素。尤其在動畫版裡又更強調這個元素，其描繪方法就像是近年來多以3D特效繪製的機器人動畫的空中戰。精靈們華麗的空中戰鬥，就是動畫版〈妖精之舞〉篇的精彩重點之一。

《ALO》的「魔法」很需要記憶力跟說話速度快

除了飛行之外，「能使用魔法」也是與《SAO》的明顯不同之處。藉著這個「劍與魔法的世界」，更強調出它就是個一般的奇幻遊戲。《ALO》的居民既然是精靈，日常生活中便融入魔法。使用魔法的時候，必須要實際詠唱咒文才行，所以就得先把這些咒文在腦子裡背熟。如果是大規模的魔法，就有更難解又冗長的咒文，因此玩家也免不了要「用功」。刻意讓背誦成為必要條件，或許是因為須鄉並非茅場那樣的天才，而是個善於強記的秀才……我們忍不住會如此深入解讀。

而且詠唱魔法時，為了讓《ALO》系統能清楚辨識，聲量就要有一定大小，發音也要正確。如果詠唱到一半念錯的話就會被判定失敗（漏字）。此外若MP（魔力）不足的話也會被認定漏字，所以要有計畫地使用。

以「世界樹」頂點為目標的九個精靈種族

《ALO》玩家必須從以下九個種族中選出一種，在進入遊戲之後扮演。

火精靈（Salamander）
水精靈（Undine）
風精靈（Sylph）
大地精（Gnome）
闇精靈（Imp）
守衛精靈（Spriggan）
貓妖（Cait Sith）
小矮妖（Leprechaun）
音樂精靈（Puca）

而且這些精靈各有不同的特色（參考 ALfheim Online 的種族）。

《ALO》的大型任務，是以位於巨大樹木「世界樹」頂點的空中都市為目標。故事設定是精靈的最大目標為去晉見統治世界的精靈王奧伯龍，這樣就可以進化成滯空時間無限的高等種族「光之精靈」。

然而，只有最快抵達晉見的種族才能進化成光之精靈。換句話說，所有的種族彼此之間都是競爭對手。它不像《SAO》那種「HP歸零就會當真的死亡」的死亡遊戲，反而非常鼓勵玩家PK。這裡也讓它與《SAO）故事有了差異性。

以世界樹為中心展開的《ALO》世界

《SAO》是由每層樓堆疊起來的垂直結構，相對之下，《ALO》就是朝水平方向延展的世界。世界樹位於中心，周遭圍繞著環狀山脈，山脈則分割成九個精靈種族的領地。

位於世界樹樹根的城市是「央都阿魯恩」。它是《ALO》最大的中立都市，街道是堆疊結構，不斷往上排列形成一整座高塔建築。穿梭在城市中的世界樹樹根則構成了完整的通路及交通網。

由於這裡是禁止戰鬥的中立地區，因此也成了九個種族聚集並加深交流的地方。玩家們絡繹不絕地來此進行各種交易或情報蒐集，尋找武器、接派任務等。環繞著城市的阿魯恩高原並不會出現怪物，經常用來當成不同種族之間談判或開宴會的地方。

在風精靈領地東北方的礦山都市「魯古魯」，位於經常有半獸人出沒的「魯古魯迴廊」中途，是風精靈與火精靈時常進行小型競爭的地點，也是前往世界樹的必經之地。它是規模僅次於中央都市阿魯恩的中立都市，也是聯繫中央都市與各領地之間的中繼點，因此每個種

族都會聚集此地，尤其是以礦石為目標的大地精靈與小矮妖最常現身。

世界樹下方則為廣闊的地下世界「幽茲海姆」。據說這裡到處都是「邪神」級怪物，若不組織二十人以上的大型部隊來應付，隊伍全滅也不足為奇。境內有城寨及堡壘，堆疊的結構複雜怪異。在《ALO》遊戲裡是最困難的死亡地區，最強之劍「斷鋼聖劍」等必須冒極高風險才能找到的傳說中武器就沉睡於此。

從多種族之間的鬥爭以及領地制度中，似乎也能感受到《ALO》管理者須鄉的思維。讓九個種族競爭，以進化成高等種族「光之精靈」為目標，但其實並沒有這項任務的獎賞，須鄉應該只是很享受輕視的眼光嘲笑下面這些玩家為了虛假目標而戰鬥的樣子。

《ALO》裡也有符合MMORPG風格的死亡及制裁

在《ALO》裡「HP歸零」並不是會危急現實生命的風險，而且由於有著「種族之間為了晉見精靈王而彼此對抗」這樣的龐大設定，因此玩家與玩家之間就被鼓勵進行你死我活的PK，這點我們前面也提過了。

儘管如此，死亡風險仍舊存在。角色死亡時沒裝備在身上的道具會被隨機奪走三成，擁有的金幣也會減少……這些在現代MMORPG裡的標準死亡懲罰，《ALO》也同樣具備。若沒有這一層風險，就會有玩家貿然亂接任務只想專找稀有寶物，或是拖怪讓其他玩家遭遇MPK等，造成許多玩家困擾、難度降低，並破壞遊戲平衡。

如果組隊的話則有「保險框」存在，即使自己死了也可以傳送到同伴的道具保存視窗裡，只要隊伍不是全滅就能逃過失去道具的風險。

不過，如果使用「自爆魔法」

戰術，意圖波及周圍玩家的話，懲罰會是兩倍。也就是「要死自己去死」的概念。

即使角色死亡，生命火焰還是會持續一分鐘，這段時間內只要使用復活魔法或道具就能讓角色復活。若不能在這段時間內復活，就只能回到自己種族的領地內才能復活。這一撮生命力留下來的火焰稱為「殘存之火」。

即使玩家變成殘存之火，也不能隨便說出「那傢伙死得還真快啊」這種缺德話。因為玩家的意識仍保留在現場，還能聽得見也看得見在場所發生的情況。

正因為有「殘存之火」，因此當桐人爬上世界樹想解

最終任務卻死去時，莉法才能保下桐人的「殘存之火」要行為，充其量只是一種娛樂。

儘管如此，《ALO》的玩家裡還是有不少人對飲食很講究。《SAO》裡吃的東西頂多就是口味稍微有點樣子，相較之下，《ALO》則是完全比照現實的正統派美食，這是常因臨場感不足而遭到抱怨的《ALO》唯一大勝《SAO》的優勢。

此外，無論是殘存之火或是死亡時噴出來的火焰（紅蓮業火）也因種族而有所不同。

❖ 原本是瘦身程式？「用餐」系統

在《ALO》裡同樣可以「進食」，不過並非原本「補充能量以維持生命」的功能。不同於《SAO》，玩家一旦肚子餓，只要登出遊戲去吃東西就好，角色就算滴食未吃東西也不會下降。

這是因為原本搭載於《SAO》的味覺裝置，其實是與Argus合作的某公司所開發的瘦身程式。後來經由接手經營的RECT公司改良這套味覺裝置後，才有了新風貌。

與其說這是《SAO》裡少見的失敗，更可能是因為不

關心世事的茅場晶彥對飲食的關注沒那麼高吧。

而在《SAO》裡，玩家可以像亞絲娜做出類似醬油味的調味料，重現現實中的味道。相反的也可能出現像第1集登場的S級食材「雜燴兔肉塊」那樣，是現實生活中不存在的味道。

話說回來，儘管在《ALO》裡用餐並不會讓現實中的身體獲得任何營養，但還是確實有虛擬的飽足感，這樣的感受即使回到現實之後仍會暫時維持一小陣子。如果在晚餐之前享用一客虛擬聖代，就會形成「明明肚子餓但卻沒有食慾」的情況。因此曾發生過使用了這個系統的玩家過度節食導致營養失調，甚至有重度玩家真的廢寢忘食因而衰竭死亡的悲劇。

不過在現實生活中也有與這種虛擬實境瘦身法相近的研究。東京大學廣瀨通孝教授就有項研究主題是「擴張飽足感」，是透過擴大手上食物的視覺呈現，誘發受試者的飽足感。用餐時靠的不只是味覺，而是由視覺、觸覺，食物進入胃裡引發的飽足感等各種知覺所構成，因此這種實驗似乎對減肥是有效的。瘦身向來是女性諸多煩惱的一環，為了這個目標，我們期待它也能在現實生活中重現虛擬空間的味覺。

新生《ALO》裡追加實裝了艾恩葛朗特

精靈王奧伯龍——亦即須鄉伸之——的人體實驗陰謀曝光之後，《ALO》的伺服器被迫完全停擺。後來尤米爾公司向RECT收購The Seed規格的MMORPG。在〈幽靈子彈〉篇裡亞絲娜或莉法等人聚集的《ALO》世界，就是這款改變模式並更新後的遊戲。

這款新生《ALO》最明顯的不同之處，就是解除滯空限制讓飛行時間可以無限。過去只有轉生為光之精靈才能夠無限飛行，這也是

原本遊戲的「最終目標」，亦即連遊戲方向都徹底做了改變。

此外，新生《ALO》遊戲裡包含了《SAO》的數據資料，原本的《SAO》玩家能夠選擇是否要續用舊遊戲裡的容貌、使魔等存檔。

同時新生《ALO》也增加了劍技系統。那是以《SAO》的劍技系統為基礎，再加入魔法屬性的升級版本。甚至還實裝了能夠創造自己獨有技能的「原創劍技系統」（OSS, Original Sword Skill），但同時也全面廢除了獨特技能。

最厲害的就是系統增加實裝「浮游城艾恩葛朗特」。全部一百層卻只打完第七十五層就被攻略完畢的艾恩葛朗特，在新遊戲裡完整重現，樓層魔王也大幅度地做了強化。既然已經不再是死亡遊戲，玩家當然可以盡情地攻打，不過遊戲地圖做了變更，就算利用頂級的多隊伍團戰，都得做好可能會死好幾次的心理準備。不再像《SAO》那樣面臨現實中死亡的恐懼，須鄉的陰謀也被消除之後，《ALO》成為正統的VRMMORPG，而這也可以說是〈妖精之舞〉篇最終的宣洩出口吧。

妖精之舞 篇

〈艾恩葛朗特〉篇的下一個故事〈妖精之舞〉篇是以《ALfheim Online》這個虛擬空間為舞台，接著我們來探討背景舞台的變化，又是如何改變故事走向的。

飛上天空加速了故事進行，讓戰鬥場面更華麗

桐人等玩家從茅場晶彥所打造的《Sword Art Online》（以下簡稱SAO）生還，回到現實世界之後，卻有包含亞絲娜等三百多名玩家仍無法甦醒。聽說有人見到長得像亞絲娜的人在新VRMMORPG《ALfheim Online》（以下簡稱ALO）出現，因此桐人便進入遊戲尋找，本篇故事就是敘述桐人在這款遊戲內的冒險故事。

這個〈妖精之舞〉篇與〈艾恩葛朗特〉篇相比，有好幾個不同之處。其中在已

播畢的動畫裡或2015年發售的新遊戲廣告中所強調的極大特色，就是「空中飛行」。本篇的篇名為〈妖精之舞〉，也是來自全故事最高潮時桐人與莉法在空中展現的舞步。

至於空中飛行所帶來的改變，就是戰鬥場面或移動場面也因此更加立體化。

《ALO》佔比艾恩葛朗特的每個階層都還廣大。雖然從風精靈領地首都司伊魯班到魯古魯迴廊這段路是順便練習飛行，不過藉由高速飛行，桐人花了幾天就能抵達世界樹的根部了。

從礦山都市魯古魯移動到風精靈與貓妖雙方領主

會談地點，因為情況緊急也醞釀出急迫感，接著從該處要往世界樹腳下的中央都市阿魯恩，半途會經過幽茲海姆……在上述種種不同的情況下，關於飛行的呈現方式也有所變化。

戰鬥方面，則是活用高低差搶優勢位置以分出勝負。

在桐人與尤金將軍單挑時，在高空飛行的桐人同樣也利用高速下墜之勢重創尤金將軍。

通常在呈現畫面時，老規矩是會將有優勢的那方畫在高位（畫面右邊）或是上方，而原本桐人受制於尤金方，所持傳說級武器「瓦蘭姆」的能力，最後得以逆轉的整段發展，則藉此相當生動地描繪出來。

《ALO》的主線，就是這種與勝敗直接相關的上下位置的改變。打開巨大門扉，一邊擊退大量來阻礙的敵人一邊往上方推進，這段奔向強者的戰鬥場面，也使用了這種位置上下的關係。

在〈艾恩葛朗特〉篇時，攻破各層關卡無論如何都要以「上方」為目標不停移動，這點兩個遊戲是共通的，但因為有空中飛行的元素，帶來了速度感與戰鬥時的動態感，也在影像呈現方面帶來極大的改變。

現實世界的桐人—— 桐谷和人也備受矚目

此外，現實世界與虛擬世界的劇情齊頭並進，也擴大了故事的世界觀。桐谷和人不是《SAO》裡「攻略組」的「黑色劍士」，而是懷抱著煩惱的十多歲少年。

從自己家前往亞絲娜住的醫院時騎單車的身影；在病房裡只能守著無法從虛擬空間回來的明日奈；當須鄉伸之說已經獲得明日奈父親的首肯，要和明日奈結婚時，和人同樣除了反駁之外什麼事都做不到。描述在社會上還只是學生生份，沒什麼力量的和人，就與《SAO》裡

桐人的無所不能產生了對比。

在《ALO》裡與須鄉伸之——也就是「精靈王奧伯龍」對決之後，又在亞絲娜住的醫院的停車場再度與現實中的須鄉伸之打鬥，這是能自由來去兩個世界後才能呈現的劇情。這裡描述的是和人的成長，藉著在虛擬空間與現實雙雙戰鬥的情況，讓和人與桐人合而為一，克服了《SAO》時期種下的心理陰影，讓和人在現實世界也能夠為了拯救明日奈而戰。

同時，這部作品中的女主角直葉，在沒發現桐谷和人與桐人是同一個人時墜入愛河，後來又失戀的過程，〈艾恩葛朗特〉篇是敘述被強制囚禁在虛擬世界中，想盡辦法逃出的故事，或許因為描述過程充滿封閉感，因此在〈妖精之舞〉篇所敘述的內容風格不變，各個面向都充滿了開放感。

相對於茅場那樣展現超然態度的科學家，須鄉抓住亞絲娜想染指她的反派行為，以及打敗壞人維護正義的走向都與閱讀完〈艾恩葛朗特〉篇的感受完全不同。但話說回來其實到了〈妖精之舞〉篇的最後，才真正慶祝了《SAO》攻略完成這件事，也可以說〈艾恩葛朗特〉篇加上〈妖精之舞〉篇，才是一整個「SAO事件」。

而在本篇故事的最後，也是因為在現實世界的故事一樣聚焦在桐谷和人身上才會產生的橋段。

直葉雖然知道兩人並非親兄妹而是表兄妹，但也知道和人有多麼喜歡明日奈，因此才深知自己對和人的愛是無望的。這時候，她在《ALO》世界認識了桐人，深受他的自由奔放吸引，兩邊對直葉而言都是真實的，現實與虛擬世界之間的界線變得曖昧不清，這點也非常有趣。

《SAO》事件在《妖精之舞》篇告一段落

也描述了桐人在電腦空間裡使用了茅場給他的「The Seed」，並擴大虛擬世界。

不僅新生《ALO》以及新生艾恩葛朗特於焉誕生，其他許多VRMMO也隨之登場，故事也緊接著在以《Gun Gale Online》為舞台的〈幽靈子彈〉篇繼續下去。

無論是就作者而言，還是創造出《SAO》的茅場的立場而言，想要將《SAO》死亡遊戲完整收尾的話，那麼直接沿用了《SAO》伺服器與系統的《ALO》世界，以及桐人進入其中的冒險，都是非常重要且不可或缺的部分。

小說第7集提到在新生

《ALO》裡，艾恩葛朗特改為每一關都開放十層，就像舊《SAO》一樣每層都必須打魔王才能開放下一層。這是個健康完整可以充分享受的MMORPG世界，讓有紀等「沉睡騎士」的成員都能將攻略魔王作為紀念。

不過在第8集以斷鋼聖劍為主題的短篇故事中，新生《ALO》的下層世界幽茲海姆裡有個系統自行生成的任務，內容是打算毀壞《ALO》本身，因此還是不能輕忽大意。必須要取得斷鋼聖劍，才能阻止《ALO》世界的崩毀。桐人及亞絲娜等人好不容易找到這個真正的棲身之所，當然誓言一定

要保護它。

《SAO》的女主角們
果然都會跟桐人一起睡

此外，〈妖精之舞〉篇裡仍有許多女女玩家主動接近桐人。有女主角莉法（直葉）、風精靈的領主朔夜、以及貓妖領主亞麗莎・露近和人的房裡睡覺，這跟《SAO》裡登場的多位女性角色都曾跟桐人過夜這一點是共通的。只是，在正式失戀後果斷揮別戀情的直葉，比起仍放不下戀慕的其他女孩來說，或許幸運多了。

妖精之舞篇 角色分析

接下來我們要以小說版與動畫版的敘述為中心，
通盤為各位介紹在《妖精之舞》篇裡登場的角色們！

結城彰三

男性／綜合電子儀器製造商「RECT」的 CEO ／ CV：山路和弘

明日奈（亞絲娜）的父親，在位於京都的「結城」本家協助之下，將「RECT」打造成綜合電子機器製造商，也是個不顧家的工作狂。很賞識在 RECT 完全潛行技術研究部門工作的須鄉伸之，打算讓他與明日奈結婚繼承自己的事業。不過在須鄉利用《ALO》虛擬世界進行實驗的陰謀曝光之後，他也引咎辭去該公司的 CEO 一職，人生從成功到失敗起伏極大。不過他知道桐人和亞絲娜的關係，似乎跟桐人也會互傳訊息交換意見。

結城京子

女性／大學教授／ CV：林原惠

亞絲娜的母親。宮城縣山間部人，現任大學教授。苦學才爬到今日地位的她，因為結城家的無形壓力，讓她強烈地渴望讓孩子成為菁英，就讀一流大大學並進入一流企業。對於被關在《SAO》裡的亞絲娜而言，也因為「無法回應父母的期待」而感到絕望，後來「盡快靠自己的力量回到原來的世界」也成為她重新振作的原動力。對亞絲娜從《SAO》歸來後還繼續玩 VRMMO，以及進入倖存者專設學校都感到不以為然。絕對不是什麼粗暴的人，但平淡的口吻中隱約透露的無形壓力，就讓亞絲娜感到害怕，說不定她才是橫亙在桐人面前的最強敵人。

莉法

本名：桐谷直葉／ 2009 年生／女性／國中生（在故事進行時升上高中）／ CV：竹達彩奈

偷偷戀慕哥哥的
飛行劍道少女

　　住在埼玉縣川越市內，跟和人有如親生兄妹般一起長大。對哥哥有好感的巨乳國中妹妹（表兄妹）確實是很有輕小說風格的設定，不過卻因為「想成全支持和人與明日奈的戀情，所以決定放棄自己的心意改去喜歡桐人，沒想到居然是同一個人」，而不幸嚐到兩次失戀之苦。而且桐人還對著這種處境下的直葉說「我會在《ALO》裡等妳登入」，實在是太狠了一點。她跟桐人一起去探望亞絲娜時，桐人是以「她是血盟騎士團副團長『閃光』亞絲娜」來介紹明日奈，由此也足見桐人的遊戲腦。但反過來說，直葉與莉茲貝特、西莉卡不同，有著一層兄妹的穩固關係說不定算是幸福。

　　因為想瞭解和人所喜歡的 VRMMO 世界，於是主動找上學校的電玩通長田，就此喜歡上

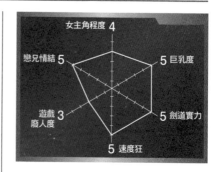

《ALO》。從小就在祖父開的道場裡學習劍道，曾打進全國中學生前八強。

　　以劍道推薦入學上了高中後仍然很活躍。她的劍技和想飛上高空的願望在《ALO》開花結果，成為風精靈族中知名的優秀劍士之一。

在空中如魚得水
卻不諳水性 ?!

　　直葉一進入遊戲便愛上了飛翔的感覺，按照桐人的說法是「速度中毒」。在新生《ALO》舉辦的「阿爾普海姆橫越競賽」中與桐人旗鼓相當，最後打敗了桐人成為第一代冠軍。另一方面在 2013 年底播放的動畫特別篇中，有提到她因為小時候在院子裡的水池溺水，所以不敢游泳的設定。

朔夜

女性／CV：矢作紗友里

　　一頭光澤鮮豔的墨綠頭髮、白晰的肌膚、高挺的鼻梁及細長的雙眼，是個外貌讓人印象深刻的風精靈首領。日式長袍加上一雙鮮紅高木屐，配戴一把大太刀。實力堅強，在領地裡的武鬥比賽也是經常闖入決賽的常客。又以其人品公正因此在領主選時獲得八成的得票率，深受族人信賴。

　　因為放逐了優秀卻私通火精靈的西格魯特，自己也認為這樣可能會影響領主選舉，但後來仍能續任領主，顯然她的決定受到族人支持。在新生《ALO》裡有描述到她與《SAO》組的交情很好。此外也招募雷根成為風精靈領地的職員，讓他幫忙做事。

西格魯特

男性／CV：桐本琢也

　　自尊心強，自我表現欲也很強的風精靈劍士。在領地內的武術大會上獲得最佳成績，但其實是靠強大武裝讓技能勝過他的莉法陷入消耗戰而取勝。無法忍受經常被火精靈佔上風的狀況，因此向火精靈提出轉生後要成為幹部的條件，將風精靈與貓妖領主會談的情報洩漏給火精靈。事跡敗露之後被朔夜逐出風精靈領地。對於在內政及戰鬥方面都已經是資深玩家的他而言，成為「領地叛徒」（Renegade）肯定是最嚴厲的懲罰。

雷根

本名：長田伸一／2009年生／男性／CV：村瀨步

　　陰沈的少年，在學校也是有名的遊戲迷。知道直葉也想玩VRMMO後，向她推薦了可以兼顧劍道的技能制《ALO》。雖然帶直葉學會遊戲基礎，但劍法和飛行技術都被直葉反超，而且直葉還要他不准在學校太親熱向她搭話。儘管如此他也沒有退縮，仍不停地向巨乳美少女劍士直葉示好，是很堅強的男孩。他的遊戲角色名字來自意指偵查隊的「Recon」，專精高位隱蔽魔法及隱密行動技能。就風精靈而言是很少見的發展方向，但在攻略世界樹時，則做好了被懲罰的覺悟以高位闇屬性魔法「自爆」救了桐人一命。只是不知道他的戀情哪一天能獲得回報呢。

亞麗莎・露

女性／CV：齋藤千和

貓妖的領主，擁有非常高的人氣，領主任期比朔夜更長。但是從她說話的內容及可愛的外貌可能很難看出深藏不露的政治能力與實力。

玉米色波浪捲髮、三角形的大耳朵、還有屁股上長長的尾巴，除了這些貓妖共通特徵之外，再加上小麥色肌膚、長睫毛、大眼睛以及有點圓圓的小鼻子，整個外表就是可愛貓系少女，戰鬥服類似連身泳裝，武器是三個鉤的鉤爪。在攻略世界樹時，指揮龍騎士部隊協助桐人。

弗蕾亞（索爾）

女性（男性）／ NPC ／
CV：皆口裕子（弗蕾亞）玄田哲章（索爾）

克萊因從斷鋼神劍所在的索列姆海姆冰之牢籠中拯救出來的NPC「女神弗蕾亞」。與克萊因極其自然的對話與言行舉止就像有玩家在操縱一般（還會緊緊挽著克萊因的手臂），並成為桐人的夥伴。但其實那是假扮的外貌，在與索列姆戰鬥時，變身成體型巨大的大叔（北歐神話中的雷神「索爾」）。戰鬥結束後，給克萊因留下失落的心及傳說中的武器「雷槌妙爾尼爾」後揚長而去。

兀兒德・蓓兒丹娣・詩寇蒂

女性／ NPC ／ CV：桑島法子（兀兒德）中原麻衣（蓓兒丹娣）藤田　（詩寇蒂）

桐人一行人為了取得斷鋼聖劍前往幽茲海姆時，忽然在他們面前現身的「山巨人族」裡的「湖之女王」姊妹，是NPC人物。為了免於遭到「霜巨人族」侵略，委託桐人將斷鋼聖劍從索列姆海姆拔出來。除了要幫助很難發現的動物型邪神之外，任務一旦失敗，新生《ALO》世界也會崩毀，是個極危險的任務。於桐人達成任務後再度現身他們面前，把斷鋼聖劍送給桐人，這時克萊因奮力朝三姊妹的么妹詩寇蒂大喊「請告訴我妳的連絡方式～～！」，對方也給予回應，送給他某個閃亮的物體。因為這一段故事，這裡特別跟上方介紹的角色（索爾）放在一起介紹。

桐谷翠

女性／CV：遠藤綾

　　直葉的母親。從小學就非常喜愛網路遊戲，目前是電腦情報雜誌的編輯。從埼玉縣川越市通勤到飯田橋的出版社上班。

　　在姐姐夫妻車禍去世後，收養了當時一歲的和人並撫養他長大。從和人展現出對電腦的興趣之後，就親自教他電腦程式。當和人精神被關在《SAO》裡時，她在和人病床旁說和人喜歡打電動這點很像她，由此可見她是把和人當自己的親生兒子看待。桐人在〈Alicization〉篇再度重傷昏迷時，她也為此操心不已。此外，丈夫名叫峰嵩，在外資證券公司工作且單獨前往海外任職，因此作品中幾乎沒有提到他。

吉塔克斯

男性／
CV：田中一成

　　在桐人與莉法前往世界樹時追蹤他們的火精靈魔法師小隊隊長。高級追蹤魔法「追蹤者、搜尋者」能夠找到隱蔽中的人物，而能夠使用這個魔法的應該就是他了。在「魯古魯迴廊」戰鬥時，利用前鋒的徹底防禦及後衛的魔法攻擊，把桐人等人逼到沒有退路。只是後來被變成巨大惡魔的桐人打敗。

影宗

男性／
CV：真殿光昭

　　火精靈族裡的名號是「狩獵風精靈名人」，長槍隊隊長。桐人與莉法曾在殲滅他的同伴之後，放了他一馬。之後當風精靈及貓妖領主會議遭到攻擊時，他說謊騙過尤金以幫助桐人撤退，應該就是為了回報當時的不殺之恩。行事作風循規蹈矩，很符合他戰國武將般的名字。

尤金

本名：？／生年不詳／男性／CV：三宅健太

　　持有傳說級武器「魔劍瓦蘭姆」的火精靈將軍，也是火精靈領主蒙提法的弟弟。帶兵攻擊風精靈及貓妖領主會議時，與桐人一對一單挑。使用瓦蘭姆的特殊效果「虛空轉換」（能穿透武器或防具）把桐人逼到走投無路，但還是被揮舞雙刀的桐人打敗。

　　聰明得足以拆穿桐人自稱水精靈與守衛精靈結盟大使的謊言，聽了影宗的話也能果斷地判斷要退兵。

須鄉伸之

遊戲角色名：精靈王奧伯龍／男性／職業：綜合電子儀器製造商「RECT」的完全潛行技術部門研究所主任／ CV：子安武人

對明日奈的愛與對茅場的恨意造就的「剽竊之王」

身為 RECT 完全潛行技術部門的主任，很受上司（明日奈的父親）器重，因此也算是個優秀的人才，但本性非常糟糕，是很典型的小人角色。

他的所作所為也很符合典型的反派，抄襲《SAO》基礎系統來開發《ALO》並成立子公司 RECT Progress，趁著《SAO》事件解決時的混亂情況，綁架了包含明日奈在內的三百人的意識並將之囚禁在《ALO》的電腦空間裡。宣稱是要研究操作記憶及情感的技術，實際上卻是進行非法人體實驗，完全欠缺一般社會的倫理道德觀念。

當桐人現身想拯救明日奈時，須鄉本來打算在桐人面前玷污明日奈，但桐人使用了比須鄉高階的系統管理員「希茲克利夫」，須鄉因而敗北。之後企圖在現實世界殺害桐人並將研究結果帶去

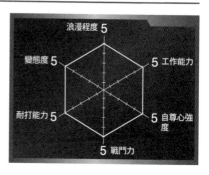

美國，最後仍是失敗。他的罪行也因此曝光，遭到逮捕入獄。

對茅場的自卑感

須鄉與前輩茅場同為東都工業大學電氣電子工學科重村研究室，似乎也曾是與茅場相提並論的優秀研究人員。可是須鄉卻說他「臉上一直掛著那種一切都了然於心的表情……然後從旁奪走所有我想要的事物！」看來他似乎難以承受與天才茅場之間的競爭，性格也因此扭曲了。

明日奈的未婚夫

須鄉對明日奈的愛非常偏執，甚至為了在虛擬空間裡重現明日奈的髮香，特地把器材搬到病房裡。儘管結城彰三對他的印象很好，然而明日奈本人卻很不喜歡他，因此打算在明日奈昏迷狀態下與她登記結婚，之後再利用完全潛行技術操作明日奈的記憶。

《ＡＬＯ》的九大精靈族

九大精靈族的分類是《ALfheim Online》遊戲特色之一，
接下來就從每種精靈的背景來解說九大精靈族的概況。

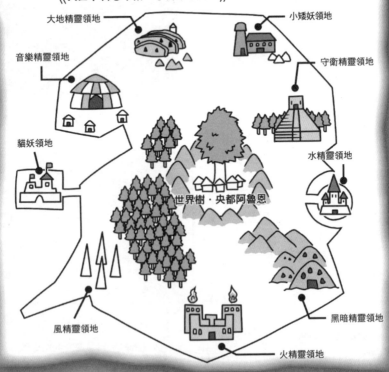

《ALfheim Online》構成地圖

大地精靈領地　　　　　　　　　小矮妖領地

音樂精靈領地　　　　　　　　　守衛精靈領地

貓妖領地　　　　　　　　　　　水精靈領地

世界樹‧央都阿魯恩

　　　　　　　　　　　　　　　黑暗精靈領地

風精靈領地

火精靈領地

　　以世界樹及央都阿魯恩為中心，以放射狀往外拓展形成廣大地圖，就是《ALfheim Online》（以下略稱 ALO）的特色。九個精靈族擁有各自的領地及首都，並建立獨特的文化。在改成新生《ALO》之前，種族之間互相鬥爭，還可以對其他種族 PK。另外，各種族都會定期舉辦選舉活動以選出領主。

Undine

水精靈

組隊時必不可少的
治療魔法專家

　　水精靈擁有藍色翅膀，是擅長使用水系魔法的種族。在舊版《ALO》裡沒有任何有名字的角色登場，而在新生《ALO》裡，亞絲娜、菊岡（克里斯海特）、辛卡、由莉耶兒、朱涅都選了這個種族。大多是負責在後防施展回復魔法的輔助工作，不過也存在著特例，如總是提著細劍衝向最前線，被稱為「狂暴補師」的亞絲娜。

　　是十六世紀煉金術師帕拉塞爾蘇斯所著的《妖精之書》裡登場的精靈之一，負責掌管水之元素。語源為拉丁文「unda」，意指海浪。與希臘神話中的小仙女──精靈寧芙（Nymph）經常被視為同一種類。與人類有相同外貌，因此自古就有許多人與精靈戀愛的小說、戲曲、繪畫等流傳至今。經常與火精靈、風精靈、大地精靈一起在遊戲或漫畫等作品中登場。

Salamander

火精靈

在舊款《ALO》裡
勢力最大的武鬥派

　　火精靈族有紅色翅膀，是擅長使用火系魔法的種族。在舊款《ALO》裡，陣中擁有手持魔劍瓦蘭姆的「最強」戰士尤金，因此也是勢力最大的單一種族。與風精靈是敵對關係，經常組隊編制陣形攻擊以進行號稱「狩獵風精靈」的PK行動。基本遊戲風格似乎不太講究機動性，而是靠重武裝提高攻擊力搞定戰鬥。舊款《ALO》有領主蒙提法、將軍尤金、戰士影宗、魔法師吉塔克斯等人登場。在新生《ALO》裡，克萊因和沉睡騎士的成員淳，也是這個種族。

　　活躍於十六世紀的煉金術師帕拉塞爾蘇斯（Paracelsus）曾著有《妖精之書》（Liber de Nymphis）。Salamander這種火精靈就是該書登場的精靈之一，負責掌管火之元素。語源是拉丁文的「salamandra」，意指「山椒魚」，因此在遊戲或漫畫等奇幻作品中登場時，大多是蜥蜴或龍等型態。

Gnome Sylph

大地精靈

擅用龐大身軀及重武裝的
力量型種族

　　褐色皮膚和巨大的體型是大地精靈的特徵，據說是與黑暗精靈並列有最多巨人型玩家的種族。擅長的魔法為土系。新生《ALO》裡，艾基爾和沉睡騎士的提奇都選了這個種族。此外在〈斷鋼聖劍〉及〈聖母聖詠〉兩個短篇中，每個登場隊伍裡的大地精靈都是巨漢前鋒（主要負責坦）。其他相關的敘述還有亞絲娜跑到大地精靈首都，去某修練場做「拳術」技能的修行。

　　與火精靈和風精靈相同，都是帕拉塞爾蘇斯定義的四大精靈之一，掌管土元素。名稱的由來有希臘文中的「genomus（地底居民）」或是「gnosis（知識）」兩種說法。外表就像童話《白雪公主》裡的七個小矮人那樣，頭上戴著紅色三角帽的小矮人姿態算是家喻戶曉的，現代許多地方仍會在院子裡保留這種「花園地精」的裝飾品。此外，近年來也有不少關於目擊到大地精靈的報告。

風精靈

靠優秀機動力戰鬥的
風之劍士

　　風精靈擁有綠色翅膀，是擅長使用風系魔法的種族。在舊款《ALO》裡雖然實力不如火精靈，但也擁有強大的勢力，並與貓妖結盟一起攻略世界樹。隱藏數值中的肌力並不高，因此擅長以輕裝備提高機動力並活用此優勢作戰。在舊款《ALO》登場的有莉法、雷根、朔夜、西格魯特等人，在新生《ALO》也有描述到紗夏的風精靈姿態。

　　風精靈同樣出自帕拉塞爾蘇斯的著作，是掌管空氣元素的精靈，語源是複合了拉丁文中意指森林的「sylva」及希臘神話裡的「nymphe（寧芙）」。風精靈的外表也和人類相似，但普通人見不到他們。據說如果想見到他們，必須到高山山頂等特殊地點。在《刀劍神域》作品中，影宗隊要搜索莉法時也說過「風精靈很擅長隱蔽」。作品中也實際描寫過莉法及雷根使用隱蔽魔法的場景。

Spriggan

守衛精靈

擁有卓越敏捷性
適合達人的種族

以淺灰色翅膀為特色的種族，擅長尋寶及幻象魔法。這個種族的優勢就是各方面數值都很平均，而且夜視能力很好。因為都不是專為戰鬥特化的屬性，因此在《ＡＬＯ》玩家間的人氣不是很高，西格魯特就譏諷桐人是「只會挖些垃圾的守衛精靈」。作品中包括桐人、沉睡騎士的紀、漫畫《刀劍神域 女孩任務》裡登場的黑，都選了守衛精靈。

在英格蘭西南部康沃爾郡的民間傳說中，巨人死後的靈魂會轉變成守衛精靈。雖然身形嬌小，但能夠變身成巨人。在魯古魯迴廊戰鬥時，桐人以幻象魔法把自己的身體變成巨大惡魔，應該也與這種傳說有關。據說他們都在巨石陣等遺跡或地底下守護寶藏。如果妖精遭到人類危害，他們也會以守護者的身分挺身抵抗、反擊。

Cait Sith

貓妖

敏捷與迷魅術
都相當優異的貓耳妖精

顧名思義，貓妖頭上有大耳朵、也長了尾巴，敏捷性與視力都非常優異。很擅長使用把怪物抓來當成伙伴的「迷魅術」。在舊款《ＡＬＯ》裡跟風精靈結盟之後成為最大勢力。攻略世界樹的時候，領主亞麗莎等共同把強大的龍變成伙伴後用來騎乘，組成「龍騎士部隊」。除了亞麗莎之外，在新生《ＡＬＯ》裡還有詩乃、西莉卡選擇貓妖這個種族。詩乃活用遠程視野成為弓箭手，西莉卡則以迷魅技能讓畢娜成為小伙伴。

貓妖是愛爾蘭民間傳說中以雙腳走路且會說人話的貓妖精，名稱由來是合併了「Cait（貓）」以及「Sith（妖精）」兩個單字。與貓妖精相對，也有狗妖精「Cu Sith」的存在，但一般對狗妖精的描述都是以四足行走，類似寵物般的妖精。此外還有《貓國國王》等民間傳說流傳下來，因此該種族似乎是國王制度。

Leprechaun

小矮妖

專司鍛冶及
精緻工藝

　　由於特化了生產武器及各種工藝品的能力，成為九個種族中唯一能打造傳說級武器的種族。作品中選擇當小矮妖的莉茲貝特，也負責幫桐人等人製作劍和弓箭、並且協助保養。遊戲中，莉茲貝特以及沉睡騎士的達爾肯都屬於這個種族。雖然鍛冶及精細工藝的能力很高，但戰鬥方面的能力加成似乎不值一提。

　　它也是愛爾蘭民間傳說中，有著老人外表的小型妖精，各地對其稱呼都不相同。名字源於古愛爾蘭語 Luchorpan，意指小小的人（littleman）。此外也有一說認為源自 Leith brog，是粗製皮鞋（brogue）的意思。據說喜愛跳舞的妖精們會修好破爛的鞋子，並將勞務換得的財寶藏在地底下。在格林童話中家喻戶曉的《小精靈和鞋匠（The Elves and the Shoemaker）》也登場過，是會在鞋匠睡著時來幫忙製鞋的小小人。

Imp

黑暗精靈

皮膚呈淡紫色的
「小惡魔」

　　黑暗精靈的夜視能力跟守衛精靈一樣優異，皮膚的陰影部分是帶著一點紫的乳白色。巨人型玩家的數量與大地精靈不相上下的多。主要角色中，只有有紀選了這個種族。

　　黑暗精靈是英國傳說中住在森林裡的妖精（小惡魔），在古英語中寫作「impa」，也意指「小孩子」。相同發音的「ympe」則是指「嫁接的樹／分枝」，由於它們在十七世紀被清教徒視為邪惡，認為它們是撒旦分身，所以才會有「小惡魔」這樣的稱呼。來自地獄的小惡魔（Imp）和大哥布林（Hobgoblin）、棕精靈（Brownie）被視為同一類。

　　它們也是喜歡惡作劇，又全身黑色的小生物。英格蘭東部流傳的民間故事《Tom Tit Tot》裡登場的小惡魔，也被認為是 Imp 或 Hobgoblin。《Tom Tit Tot》跟德國民間傳說改編的格林童話《名字古怪的小矮人兒（Rumpelstilzchen）》，兩則故事裡出現的小惡魔是相似的。後者故事裡的小惡魔，只要名字被猜中，就會失去魔力。

Mini Column

《ALfheim Online》的魔法是什麼？

在《ALO》裡除了可以飛天之外，還可以使用一般奇幻類RPG裡會登場的魔法，以此呈現與《SAO》之間的差異。這些魔法分別屬於地、火、水、風、光、暗屬性，九大種族也個別能夠運用它們擅長的屬性。此外，需要詠唱成串的咒文才能完成魔法驅動。菊岡說過：「背咒文是還可以，只不過詠唱我就不行了。我從以前就不會說繞口令。」可知要詠唱魔法就必須先把咒文背起來，而且詠唱速度要靠玩家能夠快速說話。這種魔法設定可以說非常符合技能制的《ALO》的遊戲風格。

而在新生《ALO》裡也實裝了劍技系統，而且跟魔法一樣，劍技也加入地火水風光暗等不同屬性，並活用於〈斷鋼聖劍〉短篇裡。此外在〈聖母聖詠〉篇裡桐人還可以使用系統外技能「魔法破壞」來擊落敵方魔法（雖然魔法之間可以相殺，但「魔法破壞」必須以劍技瞄準魔法中心的幾個小點再砍，是除了桐人之外無人辦得到的技能）。

ρ u c a

音樂精靈

演奏及販賣音樂的藝術家

特化了音樂相關能力的種族，作品中沒有任何叫得出名字的角色登場，不過有提到等級很高的吟遊詩人會把自己的演奏保存在罐子裡販賣。〈妖精之舞〉篇最後莉法與桐人在空中飛舞時的背景音樂，也是由音樂精靈做成。

音樂精靈原本是凱爾特神話（Celtic mythology）裡的妖精，在愛爾蘭或威爾斯各地留下不同的傳說。在喜歡惡作劇的妖精裡是最具代表性的一種，例如他們會變成小馬之後載著人跑，再把人故意摔到水坑裡；或是以小馬的姿態飛上天，把人丟在很遠的地方。但如果對它們好的話，據說它們也會回報一些好事。根據不同傳說，也有好妖精或壞妖精之分，例如愛爾蘭東部也流傳著一種會變成驢子，跑到廚房幫忙的音樂精靈。這則傳說裡的妖精就被描述成勤奮工作向人類索取報酬之後，就會自己離去的妖精。

《GGO》的世界與規則

繼《SAO》、《ALO》之後，全新推出的VRMMORPG是槍戰世界。以下就來探討這款《Gun Gale Online》的世界與規則。

《Gun Gale Online》（以下略稱GGO）同樣是從「The Seed」產生的VR MMORPG之一。是由伺服器設在美國的ZASKAR公司開發、營運，海外玩家也不少。由於有在日本營運，即使母企業為美國企業，公司內還是有日本員工，針對日本玩家的各種服務也全都做了日語化界面。

遊戲與「全都是由劍和劍技組成」的《SAO》或「以魔法與飛行為特色」的《ALO》不同，是以槍為主軸的世界。遊戲世界中完全不存在魔法，雖然有劍，但基於各種理由而很少有人使用。以現實世界來說的話，感覺上比較接近《決勝時刻》系列等FPS（第一人稱射擊遊戲）。就像選擇了現今MMORPG的奇幻背景作為《ALO》題材那樣，作者繼《ALO》之後會選擇目前MMO主流之一的FPS，說起來也算是一種必然吧。

這款遊戲每個月的連線費用為三千日圓，比起作品中其他VRMMORPG或現今真實世界的RPG還要昂貴。儘管如此還是很受玩家歡迎，理由是它是在日

128

本營運的VRMMORPG裡，唯一能做現實金錢交易（RMT，Real-Money Tyading），即「可將遊戲內的錢幣與現實中的貨幣交換」的遊戲。《GGO》裡的「遊戲貨幣現實還原系統」，不只可以還原成現實世界的電子錢幣（無法還原成現金）。若玩家得到稀有武器或裝備，就等於得到外面世界相當於十幾萬的東西，這種高賭博性的特點，也是遊戲的魅力。也因此《GGO》裡存在著專業玩家。這些人埋首於虛擬世界中，以在裡面所賺的金錢維持現實世界的生活。

賺得的錢購買遊戲裡的物品，還可以還原成現實世界的電子錢幣，不只可以利用遊戲裡數的頂級玩家每個月能有大約二十～三十萬的收入。沒辦法靠遊戲致富，頂多是讓生活過得去的程度。貨幣流通單位是「Credit」，一百Credit可以在電子錢包內加值一日圓。

這種RMT模式經常遭人惡意使用，但其實目前的法律並沒有針對這方面的行為有所規範。頂多就是觸犯了該遊戲的使用條款，由營運公司對其祭出罰則。現行營運中的MMORPG基本

為此玩家之間的競爭就非常激烈，為遊戲付出的時間與熱情也遠遠超越其他遊戲裡的重度玩家。

話雖如此，也只有極少

上都會禁止RMT，不過如果營運方默許這種行為，當然就不會有處罰。正如前面所述，《GGO》的母公司在美國，而且也沒有公開伺服器營運地點，藉此踩在MMO世界的灰色地帶上，讓其塑造的「槍的世界」充滿更肅殺的氣息。而且就像《ALO》一樣，現實世界發生與《GGO》有關的玩家死亡事件，因此桐人才要潛行進入《GGO》世界找出事發原因。

遊戲設定為宇宙戰爭之後人類嚴重衰退，是硬派科幻的世界觀

在舞台設定方面，《GO》與《SAO》或《ALO》也有極大區別。在很久以後的未來，人類派遣移民船隊前往宇宙，之後爆發大規模宇宙戰爭。在綿延不斷的戰火之下，人類文明衰退，倖存的人類搭乘太空船回到荒蕪的地球，靠著過去留下的技術遺產維持一線生機——是相當硬派科幻的世界觀。

首都在SBC格洛肯。SBC是「宇宙戰鬥巡航艦（Space Battle Cruiser）」

的簡稱，是建立在移民船隊太空船上的城市。街道沿著太空船建成狹長型，立於行政頂點的總統府直接沿用太空船的艦橋。首都地下埋藏著大戰前的重要巨大都市，算是歷史遺跡。

儘管設定上沒有奇幻元素，但城鎮外的廣大平原上有可怕的怪獸徘徊，會危及人類的性命。牠們是在從前的大戰中被基因改造的生物，遭到舊文明的遺棄。

現代人類仰賴舊文明的遺產，因此自行開發的武器等級並不高。基本上都以在宇宙使用的光線槍作為標準裝備，在地面上使用的實彈槍械，都是過去長眠於地下

的遺物，或是重現的複製品。高性能的實彈槍是徹底失傳的科技，想要的話只能深入地下發掘，或打倒強大的怪物，撿拾怪物的掉寶。設定上，詩乃愛用的稀有武器PGM Ultima Ratio Hecate Ⅱ，也是在打怪之後獲得。

這種硬派科幻世界觀在遊戲世界裡很普遍，而且主軸為虛擬實境世界的故事，本身就屬於如《神經漫遊者》等賽博朋克作品，跟《SAO》世界的契合性也很好。

實彈槍與光學槍在對人戰鬥時的使用區隔是獲勝關鍵

《GGO》裡可使用的主要武器，分為能發射實體子彈的「實彈槍」以及發射雷射光線的「光學槍」光學槍是架空的存在，因此屬全新創作，但實彈槍就是將現實存在的槍枝直接還原重現於書上。戴因所使用的SIG SG 550突擊步槍、銀狼的HK UMP45、貝西摩斯使用的格林機槍中的M134迷你砲機槍，原型都是實際存在的武器（不過現實中要獨立攜帶超過五十公斤的槍畢竟還是不太可能）。

兩種類型的槍各自有很明確的優缺點。光學槍的優點是輕盈、體積小、射程遠、因為是光線所以不易受自然現象影響，命中率高。類似實彈槍彈匣的能量匣相當精巧，即使弱小的角色也容易上手。雖然看上去好像只有優點，但其威力若碰到玩家的防具之一「防護罩」就會減弱，甚至不會造成任何損害。

實彈槍除了沈重之外，還必須帶著佔空間的彈匣（因為裝滿了金屬子彈所以也很重）行動。彈道會受到風向與濕度的影響，命中率也相當一般。但是每一擊的損害極大，擁有無視「防護罩」存在的貫穿力。

換句話說，對人（玩家）玩家而言也是基本常識。話雖如此，防護罩對上光學槍也不是絕對無敵，戴因在敵方還剩三名拿雷射槍的傢伙時，也說過「己方防護罩的效果所剩無幾」這樣的話，可見防護罩有時間限制，也就是會「逐漸削弱」。

會出現對人戰鬥時的適用槍枝，其背後原因可能與PVP（對人戰鬥）的蓬勃發展有關。像《ALO》會獎勵種族間的PK那樣，在《GGO》遊戲裡，可以說除了同一隊的人之外全都是敵人。在城市之外的地方獎勵無限PK，所以容易碰到埋伏或正面衝突等對人戰鬥。更不用說大賽中還有獎金可戰鬥時要使用實彈槍、對怪物戰時要使用光學槍，這對

拿，因此「PK就是遊戲的一大目的」，也就是殺人與被殺的世界。

數值與技能等角色的「能力養成」在《GGO》裡極為重要

《GGO》裡面不存在一般RPG裡常有的戰士、魔法師等常見「職業」或「等級」，而是由STR（肌力）、VIT（耐力）、AGI（敏捷）、DEX（靈巧）、LUX（幸運）等六種能力值構成角色的基本能力。以此為基礎會衍生出「槍械熟練度」、「彈道預測線強化」、「急救」、「特技」等數百種技能，玩家可以自由分配「點數」加強能力，與《ALO》一樣是技能制的遊戲。

而且玩家的偏好有多少種，就存在有多少種「能力養成」。要如何進行能力養成是玩家的自由，重點是只能往上「加」，不能靠「減」來重新分配，因此毫無計畫地分配數值將會造成無法挽回的結果。例如決定敏捷性的AGI不夠高卻一直把點數加在「特技」上也只是找死。加高「擅使重機槍」的技能，要裝備重機槍所必備的STR能力值卻不夠……這些都是悲劇。因此，雖然養成是自由且有無限可能，但在數值及技能的整合上還是有好幾種固定養成法。就像現代RPG也會有固定的「最強角色模式」，因此若以這種模式來養成的話，通常就不會有什麼問題。

只是要玩《GGO》的話，玩家的個人運動神經與能力還是佔了很大因素。例如特化了遠距離攻擊能力的「狙擊手」等，都是光把數值一直往上加也無法達到的稀有等級。

構成《GGO》遊戲的「彈道預測圈」與「彈道預測線」系統

《GGO》裡像命一樣重要的子彈，由手槍擊發的

時速為900km～1500km，來福槍子彈時速更超過3000km，比起340m／秒＝時速1225km的音速還快。「子彈穿過胸口才會發出射擊聲」，人眼無法追上這麼快的速度，也難以與之匹敵。在這個極速世界中能夠應付「攻擊」及「防禦」等刺激攻防戰的，就是「彈道預測圈」與「彈道預測線」二者。彈道預測圈是指當玩家找到槍的射擊目標時，玩家視野內會標出一個半透明的圓形。適足以和《SAO》的劍技匹敵的「攻擊輔助系統」。

彈道預測圈的功用就是會發出淺綠色的光，不停的擴大又縮小圓圈範圍，扣扳機之後子彈會隨機擊中這圈內的某處。射擊目標的身體有幾成在這個圓圈的範圍裡，命中率就是幾成。例如身體有兩成進入圓圈涵蓋範圍，命中率就是20％，整個身體都包含在圓圈裡，那就是100％。而且若射中手腳等非要害部位，敵人不會馬上死亡，因此除非射擊頭部或心臟。否則很難解決敵人，這點跟現實生活的槍戰是相同的。

彈道預測圈會根據與敵人的距離、天候、室外光線、槍的性能、角色數值、技能等諸多條件而變動。其中最大的因素就是「心跳數」。

AmuSphere會監測玩家的心跳，在每一下心跳的時機就將圓圈擴大配合心臟收縮與舒張時機膨脹與收縮圓圈，因此彈道預測圈在每一下心跳之間會最大化，就等於命中率最高。這樣反映五感的設計，確實很符合VRMMORPG的風格。

因此優秀的狙擊手也擁有異於常人的自制力。畢竟人只要放鬆，就能夠讓心跳慢一點，然而在一顆子彈定生死的戰鬥場上，玩家肯定都很緊張，然而心跳越快圈就愈大，可能必須使用能射出多發子彈的短機槍才容易打滿靶。而要瞄準某一點，彈道預測圈就必須

縮得非常小，因此控制心搏就顯得相當重要。這也是《GGO》裡的狙擊手會這麼稀有的原因，能夠一發就中的話，已經可以稱得上是專家了。

相對於攻擊方的彈道預測圈，被攻擊方的「守備輔助系統」就是「彈道預測線」。當玩家被敵人的槍鎖定時，這個系統會以淡紅色光線顯示接下來的子彈行進軌跡。不過這功能只是想公平地讓玩家無論在攻擊人或被攻擊時都能有緊張刺激感。擁有優秀的反射神經，能力養成時重視AGI的玩家，就能藉由這種線的輔助躲開一定程度的攻擊。

彈道預測線唯一的例外，就是特化了狙擊能力的「狙擊手」。狙擊手僅在擊出第一發時，敵人將看不見這條線，即獲得單方面攻擊的優待。此外，即使失手也不會被看見，之後只要能隱蔽約六十秒，就能再度不讓目標看見彈道預測線地進行狙擊。

只是，通常只有在距離拉開時，才能夠靠彈道預測線迴避攻擊。如果跟敵人只有幾公尺距離且彼此面對面時，「看見彈道預測線」就等於「被打中了」，玩家根本無計可施。因此能夠「砍斷」詩乃子彈的桐人，根本是極端超乎常理的存在，當

然更不會有協助光劍斬斷子彈的系統性輔助。這招是從詩乃投射過來的視線預測彈道預測線，並「看穿」或「砍斷」循著該彈道而來的子彈。這是唯有熟悉《SAO》內系統，並擁有《The Seed》最高反應速度的桐人才能辦到的「系統外技能」。

《GGO》的最強決定戰

「Bullet of Bullets」
「Bullet of Bullets」

「Bullet of Bullets」（以下略稱BoB）是《GGO》由官方舉辦，決定誰是《GGO》最強玩家的比賽。比賽形式是採用多人混戰。

玩家無法從「現實」申請比賽，必須將個人資料輸入《GGO》首都SBC格洛肯的總統府內的設備（這也是很重要的伏筆）。

首先，進場的選手會隨機被分配到A～O等十五個區域，進行一對一單淘汰預賽。每個區選出最上位兩名，合計共三十名進入正式比賽，並且集中在一個戰場，隨機被配置在直徑十公里的廣大地圖上，存活到最後的選手就能獲得優勝。

預賽時玩家是從與彼此相距五百公尺遠的地點開始，正式比賽則不同，玩家是在與其他玩家相距一公里的情況下開始。畢竟如果比這個

距離還要近的話，很可能比賽一開始就一發定勝負了。

正式比賽的地圖有直徑十公里之大，地形混合了山、沙漠、森林及廢墟都市等，因此不會只獨厚或不利於某些裝備和數值。然而由於戰場廣大，說不定會有玩家躲起來旁觀其他玩家廝殺，一直躲到最後收成戰果。

因此玩家都會事先分配到「衛星掃描裝置」。每十五分鐘上空就會有監視衛星通過一次，並將地圖內所有玩家的位置顯示在裝置上，因此被衛星掃描到後立刻轉移陣地是常態。這個系統當然存在漏洞。例如可以躲在南邊大河的水裡、北邊洞窟裡

等等，然而這些都是行動非常受限的地形。畢竟長時間待在洞窟裡的話，就有被丟手榴彈進去炸死的風險。

幽靈子彈篇

以下將藉著《幽靈子彈》篇的故事裡所提及的「死亡」，來考察《刀劍神域》世界中登場的反派。

經常與死亡相伴的《GGO》故事

以《Gun Gale Online》（以下略稱GGO）為舞台的〈幽靈子彈〉篇，是以「人的死亡」貫穿整個故事。故事一開始，就有《GGO》的頂級玩家離奇死亡，而女主角詩乃會開始玩《GGO》，也是因為想克服「曾殺過人」以及遭母親排斥的心裡創傷。而且這回的敵人「死槍」，則是〈艾恩葛朗特〉篇裡令人聞之色變的「殺人公會」微笑棺木的前任幹部（他在《GGO》裡的角色名稱，是德文中意指死亡的Sterven）。因為遇見死槍，

主角詩乃會開始玩《GGO》，也是因為想克服「曾殺過人」以及遭母親排斥的心裡創傷。而且這回的敵人「死槍」，則是〈艾恩葛朗特〉篇裡令人聞之色變的「殺人公會」微笑棺木的前任幹部。

貝特、亞絲娜各別單獨談話時，也會坦承曾害死整個月夜黑貓團的事。此外在原作第1集桐人也擊敗並殺死了設陷阱害他的克拉帝爾，之後順勢與亞絲娜在遊戲中結婚。《SAO》雖然是闡述虛擬實境世界的冒險故事，但卻經常伴隨「死亡」議題，

幸的死造成桐人極大的心理創傷，他在與西莉卡、莉茲

話雖如此，但在進入〈幽靈子彈〉篇之前，死者在《SAO》裡的存在感就已經很大了。〈艾恩葛朗特〉篇裡

桐人想起自己曾經殺了了微笑棺木的成員，並因為自己居然會忘記曾殺過人而感到自我厭惡。

在〈幽靈子彈〉篇裡與死亡有關的事情更是複雜交織在一起推動故事的進展。

一面，也因為書中所描寫的茅場在《SAO》裡並不只是反派這麼單純的身分。

一面，也因為書中所描寫的茅場在《SAO》裡並不只是反派這麼單純的身分。

是完全不同於茅場晶彥的小混混式反派角色。茅場一直都是矗立於桐人眼前的高牆。

卓別林（Charles Spencer Chaplin）的電影《凡爾杜先生（Monsieur Verdoux）》曾有這樣的台詞：「殺一個人是殺人犯，殺一百萬個人就成了英雄。」從作品中遇害死亡的人數來看，須鄉或死槍顯然與茅場的格局高下立判。茅場的存在並不單純只是一道心裡創傷，或許也代表了《SAO》故事的敘事者，總是對桐人等人提出關於「死亡」的質疑吧。

格局不同的反派？茅場晶彥在《SAO》世界裡的地位

有趣的是在這些死者當中，只有茅場晶彥受到的待遇與眾不同。當然因為之後茅場的「意識回聲」有登場，可以視為是活著的人。然而在第七十五層魔王戰之後的決鬥中，桐人明明帶著殺意與茅場對峙，後來卻沒有成為他心裡創傷的一部分。或許是因為對於桐人或亞絲娜來說，茅場也有值得尊敬的

〈妖精之舞〉篇的須鄉伸之為了得到亞絲娜不惜使出卑劣手段，差點要成為強暴犯。而且他對茅場產生的自卑感，以及書中描述他與桐人對峙時的場景等，都讓他輕易成為名副其實的反派角色。〈幽靈子彈〉篇的死槍，與桐人單挑的新川昌一儘管對桐人懷有強大的怨恨，也瘋狂地磨練劍技，結果在現實世界是因為生活過得不如意；而攻擊詩乃的弟弟新川恭二，犯罪理由就更加幼稚了。只是基於對女主角的執念以及對桐人的連帶怨恨，

聖母聖詠 篇

聖母聖詠篇發生在《GGO》事件之後，是以新生《ALO》為背景發生的故事。以下就來探討以醫療為目的所使用的完全潛行技術，究竟在整個《SAO》故事裡起了什麼樣的作用。

本篇主題並非遊戲，而是完全潛行技術的應用

在《SAO》的世界裡，完全潛行技術不過就是用來構築VRMMO世界以及進入遊戲中冒險的管道。因為茅場對「飄浮在空中的巨大城堡」的執意追求，最後也造就了藉「The Seed」技術形成的龐大VRMMO群體。

此外如須鄉伸之也研究了如何利用完全潛行技術影響人類的記憶與感情，不過最後以失敗告終。但在本篇故事呈現的此技術活用方式，則與之前完全不同。

篇的重要橋段。

第7集收錄的「聖母聖詠篇」中，因為輸血感染HIV而所剩日子不多的有紀與亞絲娜有了交流，故事也於焉展開。「聖母聖詠」是有紀與母親之間的回憶，也是有紀自創的原創劍技（以下略稱OSS）的名稱。她不只把OSS託付給亞絲娜，還教會亞絲娜要勇敢說出自己的想法，使得亞絲娜與嚴格的母親之間的關係有了改變。雖然這是一篇以亞絲娜成長為重點的外傳故事，但在整個《SAO》故事中，則是連接之後〈Alicization〉

茅場晶彥的女友神代凜子，是一位優秀的完全潛行技術研究員。以她提供的技術製造出的醫療用NERvGear

「Medicuboid」就在此篇登場。而這些以完全潛行的技術和研究為基礎製造之物，就成為通往〈Alicization〉篇的重要橋樑。

「從虛擬實境的世界中觀看現實」的逆向思考

本書的後記中，川原礫有提到他描述「死亡」的來龍去脈，其實《SAO》的故事走向一直以來都繞著死亡或生還在進行。當然從有紀的遭遇來看，也可以用「生」紀的遭遇來看，也可以用「生」了重病來一筆帶過。然而從〈妖精之舞〉篇以來，一向都是靠虛擬世界解決現實中發生的事情，或許作者是

打算逆向操作，讓〈聖母聖詠〉篇裡在虛擬世界所遇到的問題，最後透過現實世界獲得救贖。

而桐人在高中所學習的「電機工程」，學習成果就用在這裡。他打造了能連接攝影機與視覺的機械，可以將攝影機拍下的影片經由網路傳給在VRMMO裡的有紀。在第8集的〈斷鋼聖劍〉短篇（按照時間線，是發生在聖母聖詠之前的故事）裡，結衣也使用過內含相同技術的機械，這種人工智慧觀看現實世界，並透過虛擬世界連結現實世界，都是與〈Alicization〉篇有關的技術之一。之後更順利地消化

這些設定，逐步發展出雖然特殊卻也很有《SAO》風格的故事。

由 Logicool 公司發售的網路攝影機「Qcam Orbit AF」，配備了自動聚焦功能。桐人為有紀準備的機器，應該就是以這種網路攝影機為基礎打造的。

幽靈子彈篇 & 聖母聖詠篇 角色分析

接下來我們要以小說版與動畫版的敘述為中心，
通盤為各位介紹在〈幽靈子彈〉篇及〈聖母聖詠〉篇裡登場的角色們！

菊岡誠二郎

在新生《ALO》裡的角色名：克里斯海特／男性／總務省「《SAO》事件因應小組」
→總務省「假想課」／CV：森川智之

偽裝身分暗中操盤的「難搞」男人

　　總務省「《SAO》事件對策小組」的成員之一，即使在事件過後，也把從《SAO》世界生還的學生集中在他準備好的學校就讀，工作相當認真。

　　《SAO》事件之後，任職總務省的「假想課」，單獨聯絡桐人希望能取得桐人的協助。例如委託桐人調查「死槍」事件或是與桐人商量以打工形式監視「靈魂翻譯機」等。

　　在新生《ALO》裡以水精靈魔法師克里斯海特的身分與桐人等人組隊，但是桐人跟亞絲娜一致認為他是個「難搞」的男人，

渾身上下散發出可疑的氣息。

　　也難怪他們會這麼想，畢竟總務省職員是他的假身分，實際上是日本陸上自衛隊中校，目的是推動「Alicization 計畫」，以開發能搭載在無人戰鬥機上的AI。從完全潛行技術轉做軍事用途的初次登場狀況來看，這個計畫應該已經準備好一段時間了。

使喚桐人的能力 5
可疑 5
美食家 5
工作態度 5
戰鬥力 3
精明程度 5

詩乃

本名：淺田詩乃／女性／2009 年生／高中生／ CV：澤城美雪

有深刻心靈創傷的
超能狙擊手

　　與父母分開，獨自居住在東京都文京區湯島地方的女高中生。是《GGO》少數的女性玩家之一，也是擁有高度精準射擊能力的知名狙擊手。覺得愛槍「PGM Ultima Ratio Hecate Ⅱ」就像是自己的分身一樣。小時候父親的死亡及母親為此對她的疏離，造成她對槍枝有心理陰影。為了克服這一點，她上高中就一個人住，卻遭到朋友的利用甚至霸凌，遭遇非常悽慘。朋友新川恭二邀請他加入槍戰遊戲《GGO》來助她跨越心理障礙，其實是病態地愛慕殺過人的詩乃，甚至想與她殉情。即使如此，詩乃還是在和桐人相識之後克服了心理創傷，到了新生《ALO》裡以貓妖弓箭手的身分活躍於遊戲中，和亞絲娜等人成為好朋友。此外，她還會去探望因攻擊她而被關在醫療少年教養院的新川恭二，不單是

基於對他的遭遇有共鳴或同情，也是因為詩乃原本就心地善良。

對「五四式黑星手槍」的心理創傷

　　十一歲時的詩乃，在東北鄉下的郵局碰上搶劫案。當歹徒把槍口對準詩乃的母親時，詩乃迅速奪下歹徒的手槍反而殺了歹徒。母親眼中浮現的「恐懼與害怕的神色」，以及鮮血的觸感，是造成她心理創傷的因素。會戴著連子彈都打不穿的特殊材質眼鏡，也是基於同樣的理由。

複雜的家庭環境

　　年幼時父親就車禍死亡，母親也因此遭到打擊，精神年齡退化。她是在東北鄉下讓祖父母養大的，為了保護母親而養成堅強獨立的個性。事件之後在學校遭到霸凌，為了克服事件造成的創傷，到東京一個人生活。

史提爾芬 (Sterven ※ 在德文中意指「死亡」)

本名：新川昌一／《ALO》裡的角色名：沙薩（XaXa）／男性／19歲／無業／CV：保志總一朗

罪犯公會「微笑棺木」的幹部，「死槍」事件的主謀

綜合醫院院長的長子，因為身體羸弱經常住院，以致跟不上學校的學業，也從晚了一年就讀的高中輟學，過著依存網路遊戲的生活，也導致被關在《SAO》世界裡。他在《SAO》世界裡是罪犯公會「微笑棺木」的幹部「赤眼的沙薩」，殺了許多玩家。

回到現實世界之後，父母每個月給他五十萬日幣的零用錢，過著漫無目標的生活，在弟弟恭二的邀請下進入《GGO》，透過拍賣花錢購買可以讓角色完全透明的隱身斗蓬，並藉此偷看輸入虛擬世界裡的玩家個人資料。之

隱蔽技能 5
怨念深重 5　　　　5 中二病
不幸度 5　　　　　5 網路廢人度
5 瘋狂程度

後與恭二一起擬定現實世界中的殺人計畫，卻在第三屆「BoB」大賽的正式戰鬥中敗給桐人。雖然最後還是被當成殺人犯逮捕，但他也算是《SAO》事件的被害人之一，畢竟若沒發生《SAO》事件，他或許只是個遊手好閒、渾渾噩噩過日子的無業遊民而已。

赤眼的沙薩

「赤眼的沙薩」新川昌一在「微笑公會討伐戰」裡對上桐人，最後被囚禁在黑鐵宮。被拘禁期間也不斷精進劍技，在《GGO》時還能使出八連擊把桐人逼得走投無路。如果他灌注熱情的目標沒有走偏的話……實在令人忍不住這樣想呢。

製作「死槍」的知識

從父親的醫院偷出「無針高壓注射器」以及肌肉鬆弛劑「琥珀膽鹼」，藉此殺害了四名《GGO》玩家，新川兄弟自此更加悖離了父母的期待。然而從他們想得出這種殺人方法來看，或許兄弟倆的頭腦其實都很不錯。

鏡子

本名：新川恭二／2009年生／男性／高中生／CV：花江夏樹

逃避現實進入《GGO》，詩乃的朋友

他對詩乃的感情相當複雜，除了單純的戀慕之外，還因為詩乃的家庭背景比他複雜，卻為了克服障礙而開始玩《GGO》所產生的共鳴，再加上也憧憬詩乃不屈不撓的強悍個性。

為了逃避經營醫院的父母親的過度期待，以及逃離學校的霸凌，進入網路遊戲世界《GGO》尋找容身之處。然而即使在遊戲裡仍玩不贏。在虛擬空間裡無法取勝也讓恭二心靈崩潰，甚至鑽牛角尖打算與詩乃殉情。恭二不是個單純的反派，是遭到現代社會吞噬的弱者。雖然他所做的事情不值得原諒，但如果VRMMO的世界可以做更不同方向的運用，說不定會成為像他這種弱者的救贖之地。

或許正因為如此，在詩乃眼中他就像是認輸的自己一樣，這也使詩乃無法憎恨他，甚至還會

角色敏捷度 5
來自父母的壓力 5
1 學力值
懦弱程度 5
4 網路廢人度
5 跟蹤狂指數

去醫療少年教養院探望恭二。說不定恭二與詩乃能夠透過這樣的接觸，再度建立全新的關係……這點也值得期待。

新川恭二在現實中的挫折

因為哥哥昌一無法符合的期待，經營醫院的院長父親就把壓力放在新川恭二身上，期待他能成為醫生。即使在學校遭受霸凌而拒絕上學，父親也要他在家讀書準備大學入學資格檢定，但他卻醉心潛行於《GGO》世界，現實世界沒有一項是進展順利的。

金本敦

《ＳＡＯ》裡的角色名：強尼・布萊克（Johnny Black）／男性／ CV：逢坂良太

　　在《SAO》裡是名為強尼・布萊克的「微笑棺木」幹部。回到現實世界之後，受到新川昌一的委託協助殺害「死槍」要殺的人，於是潛入 Pale Rider 和 Gerrett 的家裡殺害他們。新川兄弟被逮捕之後，他在躲避追捕的五個月內不放棄地尋找桐人，可見怨念極深。靠著這股強烈的執念找到艾基爾的咖啡廳「Dicey Cafe」，並攻擊送亞絲娜回家的桐人，對桐人注射肌肉鬆弛劑報了一箭之仇。作品中完全沒提過他的背景。不過從他想殺死桐人並徹底污辱亞絲娜的企圖來看，或許是在「攻略組」王牌的光環之下產生的深層黑暗與邪惡吧。

貝西摩斯

男性

　　以《GGO》北美大陸為根據地的玩家，是 Mob 狩獵中隊為了避免 PK 所聘請的保鏢。裝備重機槍「M134 迷你砲機槍」，武器的重量拖慢移動速度成為缺陷，但相對的也擁有壓倒性的驚人火力。與專門對人的中隊（類似《SAO》裡的公會）麾下的詩乃正面衝突近距離戰，但因為無法應付來自上方的射擊而敗北。

Satorizer

　　第一屆 BoB 冠軍。由於是從美國連線，所以無法參加禁止從國外登入的第二、三屆大會。第四屆 BoB 時不持槍，只靠格鬥術作戰。能完全預測出賽者們的行動，最後連詩乃都打敗獲得冠軍。當時還低聲說了「Your soul will be sweet.（妳的靈魂肯定很甜美）」這句話。真正的身分是〈Alicization〉篇登場加百列・米勒。

戴因

男性／ CV：鶴岡聰

　　是專門攻擊玩家中隊的隊長。在第三屆 BoB 之前，詩乃有段時間加入了他的中隊。主要武器為「SIG SG 550」突擊步槍。雖然是隊長但膽識不足，說出「不過只是遊戲而已」這種話激怒了詩乃，嗆他「既然只是遊戲的話就別怕死出去應戰」。

安岐夏樹

女性／護理師／CV：川澄綾子

千代田區某綜合醫院的年輕護理師，負責協助從《SAO》生還的桐人復健。桐人為了調查「死槍」事件登入《GGO》時，再度與桐人重聚，負責監測他的身體狀況。當桐人想起自己於《SAO》奪走三條人命而鬱鬱寡歡時，溫柔地安慰桐人。

是畢業於自衛隊東京醫院高等看護學院的護理師，也是自衛隊的陸軍中士，似乎知道一部分菊岡的計畫。在〈Alicization〉篇也有登場。

蓮

本名：小比類卷香蓮／2006年4月20日生（19歲）／女性／大學生／CV：楠木友利

對身高有自卑感
而連線《GGO》，
有點偏激的女大學生

《SAO》的外傳小說《刀劍神域外傳 Gun Gale Online I 特攻強襲》的女主角，外傳是由動畫《刀劍神域II》幽靈子彈篇的槍械監修──時雨澤惠一執筆。北海道人，是五兄弟姊妹中的老么。家境富裕，成長過程沒有什麼不順心，但是對自己183公分的身高感到自卑，個性很內向。

在《GGO》裡的名字是蓮，穿著一身都是粉紅色的戰鬥服。愛槍為比利時 Fabrique Nationale 公司開發的 PDW（個人防衛武器）P90，這款槍也被許多特種部隊採用。特化對人戰鬥的能力，經常進行埋伏 PK 這種個人戰鬥。

小說的開頭雖有提到她的心結以及進入《GGO》的來龍去脈，不過進入故事主軸後，就描寫她在以少數小隊進行混戰的大賽「Squad Jam」中，作戰時的奔放模樣。

Pitohui

女性／CV：日笠陽子

《刀劍神域外傳 Gun Gale Online Ⅰ特攻強襲》的登場人物，在《GGO》中央都市 SBC 格洛肯的購物中心搭訕蓮。遊戲角色是身材高挑的美女，有著黑馬尾及褐色肌膚，臉頰上有磚紅色刺青。說話語氣奔放，有會照顧人的姐姐特質，卻是重度槍械迷兼收集狂。所收集到的槍械都是透過 RMT 購得，在現實世界中似乎是個相當有錢的人。雖然是她邀請蓮參加 Squad Jam，卻因為自己要參加朋友的婚禮，只好讓自己的朋友 M 與蓮組隊。個性似乎偏激得令 M 感到害怕，遊戲人物體型強壯的 M 甚至為了遵守和 Pitohui 的約定而打算殺了蓮。

關於她的真實身分，推測可能就是故事中蓮的對白裡不時會出現，近來走紅的創作女歌手神崎艾莎……可能會提及她現實世界身分的第 2 集小說，令人相當期待。

M

男性／CV：興津和幸

《刀劍神域外傳 Gun Gale Online Ⅰ特攻強襲》的登場人物，在 Pitohui 的介紹下跟蓮組隊加入「Squad Jam」」戰場。遊戲角色是個身高超過 190 公分的巨漢，裝備著是 Mk14 增強型戰鬥步槍以及稀有道具中的巨大盾牌。在「Squad Jam」時，採用了把蓮當誘餌的冷酷戰術，但指示卻相當正確。擁有很高的空間掌握能力，能夠讓對方知道自己所在位置跟經過的地點。對真槍的操作也很熟練，不依賴《GGO》射擊輔助「彈道預測圈」即可準確射擊。

直到戰鬥的最後階段都很冷靜沉著，但在讀了 Pitohui 的信之後卻打算殺掉蓮。謀殺蓮失敗之後，他哭著對蓮說出 Pitohui 有多可怕。原本的懦弱個性、與 Pitohui 之間的關係，以及對真槍的熟練感等等，M 是個仍有許多謎團的人物，我們同樣期待他在第 2 集之後的表現。

冬馬

女性／女高中生

　　以俄羅斯狙擊步槍「德拉古諾夫」為武器的狙擊手。是個短髮，身高超過 175 公分的女性，頭戴一頂綠色毛帽。配備大型瞄準器。從她的彈道預測圈收縮情況的穩定度來看，似乎也是個狙擊老手。

伊娃（老大）

本名：新渡戶咲／女性／女高中生

　　「Foxtrot」中隊的隊長。遊戲角色是個超過 180 公分，宛如摔角選手的高大女子，在「Squad Jam」裡曾把蓮逼到無路可退。主要武器為俄羅斯製的 VSS Vintorez 狙擊步槍，成員都叫她老大。在現實生活中是香蓮讀的大學的附屬高中二年級生。是新體操社的社長。

羅莎

女性／女高中生

　　短髮有雀斑，身材高挑挺拔，外型就像個強悍女性的機槍手，與蘇菲同樣裝備 PKM 機關槍。

蘇菲

女性／女高中生

　　外型有如民間傳說中的矮人，個子矮小而且體型很寬，有張兇惡五官的女性角色。武器是 PKM 機關槍。有著與外貌相符的豪爽性格。

安娜

女性／女高中生／CV：M·A·O

　　與冬馬一樣配備俄羅斯製德拉古諾夫狙擊步槍的狙擊手。金色中長髮，戴墨鏡。如果說遊戲角色長得跟現實世界的容貌相同的話，她應該是那位住在日本的俄羅斯人拉娜·西多羅娃吧。

塔妮亞

女性／女高中生／CV：白石晴香

　　超短銀髮，眼神銳利的嬌小女性。裝備俄羅斯製的 PP-19 野牛衝鋒槍，配有圓形螺璇彈匣。由於使用的是手槍子彈，後座力小且可以連續射擊，預測她應該多負責打前鋒。

神代凜子

女性／科學家

茅場的女友，從旁協助 NERvGear 的基礎設計

一進大學就跟茅場交往的科學家。在《SAO》事件中，來到隱居長野縣偏遠山莊的茅場身邊，協助在《SAO》裡潛行的茅場。茅場為了不連累她被咎責，宣稱自己在她體內埋了遠端引爆微型炸彈以威脅她聽話（話雖如此，但她連被逮捕都沒有，很可能實際上真的被埋了微型炸彈）。大學時代擁有奔放的性格，還會逼茅場上自己的車，帶他去研究室。不過現在是很穩重的成熟女性。

《SAO》事件之後，赴美進入加州理工學院潛心研究。她的專門的領域是超高密度訊號元素的基礎設計，這種技術被利用於 NERvGear 以及醫療用 NERvGear「Medicuboid」、「Soul Translator」等設備的主要部分。菊岡數度邀請她加入「Alicization 計畫」，凜子在答應之後，便帶著亞絲娜前往

RATH 的本部。

對茅場的愛、無法阻止《SAO》事件發生、甚至自己的研究結果與 NERvGear 的開發息息相關，這些懊悔肯定是讓她現在如此陰鬱的原因。會答應亞絲娜傳訊提出的請求並帶她潛入 Ocean Turtle，或許是因為將桐人與茅場重疊、與亞絲娜的共鳴、以及想要面對過去的心情等理由吧。但願藉由幫助桐人從《Underworld》生還，能讓她重拾原本開朗的面貌。

有紀

本名：紺野木綿季／2011年5月生／新生《ALO》內的種族：黑暗精靈／女性／CV：悠木碧

反應速度凌駕於桐人之上的薄命少女劍士

擔任「沉睡騎士」公會會長的十五歲少女。出生時因為輸血而感染了HIV。後來由於在學校遭到霸凌，壓力過大導致AIDS發病。AIDS發病之後，整整三年接受「Medicuboid」試戴機的監測，與一些重病患者組成「沉睡騎士」公會，在虛擬世界中暢行。父母及姐姐也受到HIV感染並且都已經死亡。

由於媽媽是虔誠的基督徒，對有紀的訓示經常都引用聖經而讓有紀相當排斥，一直到認識亞

絲娜之後才明白自己一直受到母愛的包容。臨終前，將自己能夠十一連擊的原創劍技「聖母聖詠」傳授給亞絲娜。是《SAO》女主角群中，唯一不與桐人敵對但打算攻略亞絲娜的人。

Medicuboid

日本國內廠商開發的醫療用高輸出NERvGear。試作機放在橫濱港北綜合醫院。基礎設計是能夠讀取腦部訊號的「超高密度訊號元素」，由神代凜子提供。藉著這種信號的強度，讓有紀在VRMMO裡的反應速度凌駕於桐人之上，也因此被稱為「VRMMO的奇才」。

「沉睡騎士」

幾名重症患者透過醫療網路中的虛擬臨終關懷機構「寧靜花園」認識彼此，進而組成的公會。包含前任會長，也是有紀的雙胞胎姐姐蘭（紺野藍子）在內，一開始有九名成員，不過有三人已經過世了。目前的成員是有紀、朱涅、淳、提奇、紀、達爾肯等六人。

朱涅

本名：安施恩（An Si-eun）／
新生《ALO》內的種族：水精靈／女性／CV：嶋村侑

　　有紀擔任會長的「沉睡騎士」公會成員。身為水精靈，主要負責回復及輔助魔法等後援。是位個性穩重的年長女子，也可以見到她幫行動比說話更快的有紀收尾。現實中罹患急性淋巴白血病，但在有紀去世後白血病細胞忽然奇蹟似消滅，可以直接出院了。出席有紀的告別式並和亞絲娜於現實中相會，告訴亞絲娜已經死去的「沉睡騎士」公會成員分別是蘭、克羅畢斯、梅利達。從名字來看推測可能是在日中國人或在日韓國人。有紀死後，她的病況痊癒，講述她與有紀回憶的那一幕，成為故事中的其中一道救贖。

淳

新生《ALO》內的種族：火精靈／男性／CV：山下大輝

　　「沉睡騎士」成員，身材矮小的火精靈少年，腦袋後方綁了一搓橘色馬尾，在對人戰鬥及攻略魔王時，負責先鋒殺敵。裝備了紅銅色全身鎧甲以及跟他幾乎一樣高的大劍。在前往魔王房間時還可以跟有紀比賽誰比較快，可見雖然一身重裝備，但敏捷度仍很優異。現實中罹患癌症，在有紀死後藥物似乎開始發揮作用，根據朱涅的說法，他的腫瘤已經慢慢變小了。

提奇

新生《ALO》內的種族：大地精靈／男性／CV：小伏伸之

　　「沉睡騎士」成員，是巨漢外型的大地精靈，裝備著厚實的鎧甲、巨大的盾牌以及重鎚，是力量型的鬥士。在動畫中是短髮、瞇瞇眼、笑容很親切，令人印象深刻，臉部左側有兩條線也是特色之一。

達爾肯

新生《ALO》內的種族：小矮妖／男性／CV：田丸篤志

　　「沉睡騎士」成員，戴著眼鏡，在動畫中描繪成知性青年般的外型。因為極度怕生，在女孩子面前會非常緊張，常常因此被其他成員調侃。在《ALO》裡的種族是小矮妖。

蘭
本名：紺野藍子／女性

　　木綿季的雙胞胎姐姐，跟木綿季一樣感染 HIV 病毒。是「沉睡騎士」的第一代會長，在木綿季過世的前一年已經先撒手人寰。木綿季的主治醫師倉橋曾說明日奈無論長相與氣質都跟蘭很相像。因此說不定木綿季不僅是看上明日奈的劍術，也把她和姐姐的身影重疊後才邀請明日奈加入，並且非常親近她。

紀
新生《ALO》內的種族：守衛精靈／女性／CV：田野麻美

　　「沉睡騎士」成員，與桐人一樣是守衛精靈。有著大姐姐般的性格，散發著悠哉的氣氛。在小說裡穿著一身不含金屬，功夫裝風格的寬鬆布防具，扛著一把鋼鐵長棍，但為了展現守衛精靈的特徵，在動畫裡讓她穿上以黑色為基調的裝備。

佐田明代
女性／CV：小林 Sayaka

　　快五十歲的結城家家政婦。跟結成家一樣住在世田谷區，有國中跟國小的孩子。做完結城家的晚餐之後就會回家，但明日奈晚歸的話會擔心她。雖然說話語氣很有禮貌，但從她迫不亟待想回家的樣子來看，明日奈的母親京子對家政婦想必也很嚴格。

倉橋
男性／CV：木內秀信

　　木綿季的主治醫師，在木綿季住院的橫濱港北綜合醫院任職。是他建議木綿季成為 Medicuboid 的受試者。期待 Medicuboid 能夠改變醫學世界，在作品中也曾說出這個想法。聽了木綿季所說的話，很歡迎來醫院的亞絲娜。在木綿季藉由通訊器材造訪亞絲娜等人的學校時，也跟和人彼此認識了。

▌ Medicuboid 的可能性

　　〈聖母聖詠〉篇裡的有紀在 VRMMORPG 裡可以那麼強、反應速度那麼快，原因就是這台 Medicuboid。故事設定這是由 NERvGear 發展而來的機器，不單可以在遊戲中使用，還可以活用在更先進的醫療照護中。例如可以阻斷身體發出的信號，也就沒有打麻醉的必要，

如果 Medicuboid 能夠普及的話，應該會掀起醫療界的巨大變革。在死亡遊戲化的《SAO》、須鄉進行非法實驗的《ALO》，以及發生死槍事件的《GGO》，之前這些故事都強調完全潛行技術的負面影響，但本篇提到的功能，無疑是一次有用的反擊。

《GGO》裡登場的真槍

《Gun Gale Online》出現許多現實世界存在的真槍。
本篇將介紹作品中登場的主要槍械。

FN Five-seveN（桐人使用）

FN公司開發來作為P90輔助兵器的自動手槍

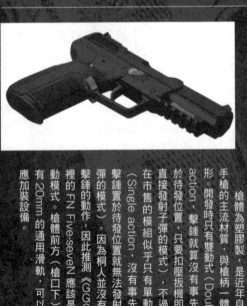

FN Five-seveN 被桐人用來當成光劍的輔助兵器。比利時的 Fabrique Nationale 公司針對搭乘戰車等車輛的人員，在開發性能接近步槍的個人防衛武器（PDW）P90時，同時開發了這款使用 57mm 子彈的手槍。手槍重量740g，攜彈量是20＋1發，在手槍裡算是高攜彈量。此外也有30發子彈的擴充式彈匣。

槍體為塑膠製，是近年自動手槍的主流材質，與槍柄一體成形。開發時只有雙動式（Double action，擊錘就算沒有事先置於待發位置，只要扣壓扳機即可直接發射子彈的模式），不過現在市售的模組似乎只有單動式（Single action，沒有事先讓擊錘置於待發位置就無法發射子彈的模式）。因為桐人並沒有扳擊錘的動作，因此推測《GGO》裡的 FN Five-seveN 應該是雙動模式。槍體前方（槍口下）備有 20mm 的通用滑軌，可以因應加裝設備。

PGM Hécate II（詩乃使用）

以攻擊輕裝備車輛為目的製作的對物狙擊槍

詩乃用來作為主要武器的 PGM Hécate II，是法國 PGM 精密公司所開發的對物狙擊槍。是該公司開發的 PGM Ultima Ratio 狙擊步槍系列中口徑最大的一款。使用的 12.7×99mm NATO 子彈，是一般重機槍在使用的子彈。特色就是以前方的兩腳架以及後方單一腳架是基本裝備，槍管前端還有個大型槍口制退器（用來降低後座力）。最大射程可達兩公里，主要用來攻擊輕裝備車輛。

填彈數量只有七發，採用手動槍機（射擊一發子彈之後，要手動操作槍機裝填彈藥並退出彈殼的結構）。

是《GGO》全伺服器大約只有十把的稀有槍，在現實世界裡也是只有特種部隊才會使用的罕見槍枝。

此外對物狙擊槍是日本對大口徑狙擊槍的通稱，以前則稱之為對戰車狙擊槍。然而因為戰車的裝甲技術日新月異，現在才改稱為對物狙擊槍。

HK MP7（詩乃使用）

全世界的特種部隊所使用的現代PDW基本款

詩乃在小說版裡所使用的輔助兵器。由德國 Heckler & Koch 公司開發，用以對抗 FN 公司開發的 PDW──P90。FN 也是桐人所持的 FN Five-seveN 的研發公司。在製作出這款 MP7 之前，Heckler & Koch 公司將旗下 MP5 衝鋒槍的槍身改短，開發出 MP5K 這款 PDW，之後再以該技術製作包含專用子彈在內的正規 PWD，也就是現今的 MP7 誕生經過。備有折疊式垂直握把，可以降低發射時的後座力。

全長 340mm、重量 1.9kg，以 PDW 來說是極輕量型。

使用 4.6×30mm 專用子彈，填彈數 30 發。左右兩側有選擇鈕（select lever），因此無論從左側或右側皆可使用。由於它外型輕巧、射擊聲小、命中精確度高、結構穩定等優勢，而廣受全世界的特種部隊泛用。此外當裝備了滅音器時，還可以消除槍口火光，可以說是最適合特種部隊的一款槍枝。

M134 迷你砲（貝西摩斯使用）

秒速一百發子彈的
亂射型電動加特林式機槍

貝西摩斯的主要武器，通用電氣公司所開發的加特林式機槍。原為搭載在直昇機上的M61，改小後生產。雖說比M61還要小型，但全長900mm，重達18kg，實在不適合當成個人攜帶型武器。作品中也提到，彈鏈式供彈，以及必備的大容量電池，全部包含進去就將近50kg。貝西摩斯的行動也相當受到其重量限制。主要與其原型M61相同，都作為搭載在直昇機上的機槍，或是使用三腳架作陣地防禦等固定使用。要拿來個人攜帶，並在遭遇戰相當多的《GGO》遊戲中用於對人戰鬥，除非對這款槍有特別的感情，否則實在是很沒意義的行為。不過從整座六根槍管中擊發出秒速百發的火力極為驚人，因此雇用貝西摩斯當人，那個中隊成員，應該也會很放心吧。這是包含美國陸軍在內，世界各國目前仍在使用的名槍。

克拉克18（詩乃使用※動畫版）

打破1980年代之前
對手槍常識的名槍

動畫版中詩乃的輔助兵器。克拉克系列是奧地利武器公司克拉克（GLOCK）所開發的自動手槍。克拉克18最早的原型克拉克17（克拉克18是將克拉克17追加全自動機能，並加以改良降低座力的機關手槍），在1980年代以新規格橫空出世，改寫了過去人們對自動手槍的常識，因此名滿天下。目前在全世界廣泛使用，克拉克17甚至還是美國警察的標準備槍。克拉克17採用目前已經很普遍的全塑膠製槍體。在當年是革新創舉。而且採用的是組合雙動式與單動式的獨特填彈系統，因此只搭載了扣扳機時會輕易脫落的鎖定裝置，也就是說沒有安全裝置也是其特色。詩乃使用的克拉克18因為追加了全自動機能，因此雖然是手槍，也能像機關槍一樣連續擊發。

SIG SG550（戴因使用）

重視便於使用的瑞士製突擊步槍

瑞士的 SIG Arms AG 公司開發來供瑞士陸軍使用的突擊步槍。可折式腳架以及折疊式槍托是標準裝備。槍托折疊後是 772mm 且操作性能佳，重量為 4.1kg，填彈數 20 發，在突擊步槍裡算是標準的，但最大特色就是非常便於使用。目前瑞士陸軍仍在使用中。半透明的彈匣為其特徵，能一眼確認清楚填彈數量，也是它好用的地方。此外由於命中精確度高，只要裝備瞄準器，射程還可達 600m。此外，由於衍生出了相當多種模式，因此可說是現代突擊步槍的基本款。它不只能使用 5.56×45mm 的專用子彈，還可以用稍微小一點的 5.6×45mm NATO 子彈，適用範圍相當廣。

既適合突擊，又暗藏遠射能力，也容易上手的這款步槍，在《GGO》裡像戴因這種型的中隊長應該也不少人愛用才對。

HK UMP（銀狼使用）

又輕又便宜的突擊衝鋒鎗基本款

Heckler & Koch 公司所開發的衝鋒鎗。UMP 是「Universale Maschinenpistole」的簡寫，意為「通用衝鋒槍」。以其尺寸及重量來看，要稱它是 PDW 也不為過。比該公司的 MP5 更講究簡化及輕量化，在槍托收納後的全長 450mm，重量 2.1kg，是很好上手的尺寸。使用 9mm 魯格彈，填彈數 30 發。

可是它沒有 MP5 或 MP7 的命中精確度，結構上也只有半自動的簡易規格，似乎常備用來當作便宜的突擊槍。

它與同公司製造的 MP5 操作幾乎相同，也使用同款子彈，因此最適合讓同個部隊裡共用彈藥。在《GGO》裡或許也因為價位低廉，所以受到像銀狼這樣特化敏捷度的突擊型玩家廣泛使用吧。

此外，德國與韓國的特種部隊也正式採用此款槍枝，可以說是現代衝鋒槍的基本款式。

FN SCAR（Stinger 使用）

為了特種部隊而開發的
新一代突擊步槍

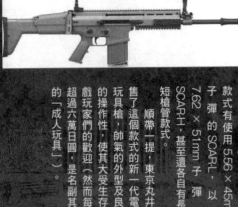

比利時的FN公司為美國特種作戰部隊量身開發的突擊步槍。原型為同公司生產的FNC，不過外觀差異甚大。突擊步槍應具備的機能不多不少都搭載得很齊全。折疊式槍托，長度可作六段調整。瞄準器與握把是和M16共通的。全長838mm（槍托伸長時）、重量3.28kg，攜彈量82發。小說裡Stinger使用它時配備了高效能瞄準鏡，以改善彈群（grouping）。

款式有使用556×45mm子彈的SCARL，以及7.62×51mm子彈的SCARH。甚至還各自有長、短槍管款式。

順帶一提，東京丸井發售了這個款式的新一代電動玩具槍，帥氣的外型及良好的操作性，使其大受生存遊戲玩家們的歡迎（然而每把超過六萬日圓，是名副其實的「成人玩具」）。

Accuracy International L115A3（死槍使用）

又名「沉默刺客」的
狙擊步槍

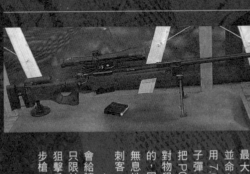

死槍的主要武器。英國精密國際（Accuracy International）公司所開發的手動槍機式狙擊槍。全長1230mm、重量6.8kg，填彈數5發，完全就是正統狙擊槍規格。最大射程超過2000m，德軍採用並命名為G22也是其熟能詳。使用7.62×66.5mm的拉普麥格農子彈，雖然性能不及詩乃持有的那把PGM Hécate II，但是威力直逼對物狙擊槍。而且就像作品中所提到的，因為裝了滅音器，因此可以無聲無息地狙擊敵人，故別名又叫「沉默刺客（Silent Assassin）」。

由於作品中是死槍在使用，可能會給讀者有些不太好的印象，不過不只限於德軍，世界各國特種部隊裡的狙擊手都愛用，是可靠度很高的狙擊步槍。

五四式黑星手槍（死槍使用）

造成詩乃心理創傷的
中國仿製槍

死槍的輔助兵器。《GGO》裡要補敵人最後一槍時會使用。原本是蘇聯陸軍在九零年代前期採用的軍用自動手槍。全長194mm、重量860g，使用7.62×25mm托卡列夫手槍彈，填彈數8＋1發。源於開發者的名字，不少人會以「托卡列夫」來暱稱這把槍。進入九零年代後半之後，被新一代的馬卡洛夫手槍取代，但是中國等多個共產國家仍大量仿製生產。而中國製的托卡列夫手槍就是這把五四黑星手槍。

但是成品與原創的品質差很多，彈群也不集中。日本國內也有暴力集團從中國走私進來的黑星槍，有段時間甚至給人的印象是只要發生暴力集團槍擊事件，就會有這把槍的存在。詩乃殺死的郵局搶劫犯會使用這把，也是因為它在日本地下就是如此流通。愛慕詩乃甚至想強逼她殉情的新川恭二，也是因為瞭解詩乃內心的創傷，才會以死槍身分選擇這把手槍。

P90（蓮使用）

在PDW概念下打造的
獨特結構衝鋒槍

《刀劍神域外傳Gun Gale Online一特攻強襲》主角蓮的主要武器。是比利時FN公司開發的PDW（個人防衛武器）。

其外型與現存槍械有極大差距，全長500mm、重量3kg的規格，但視覺效果上會覺得更小型。基於人體工學將握把設計在槍的前方，並且把彈匣調整到槍管上方，才會起來體積比較小。儘管有半透明彈匣與橫向排列五十發等特殊的造型，但卻可以裝下五十發子彈。此外發射之後的彈殼會從槍的下方排出，因此無論用左右手都能方便操作。這種優良的操作性也很受特種部隊青睞。

桐人所使用的FN Five-seveN就是由同公司為了這款P90所開發的輔助兵器，5.7mm的子彈為兩槍共用。作者時雨澤惠一在執筆這部衍生作品時，或許也有考量到這部分的共通性吧。

▶▶▶▶▶▶▶▶▶▶▶▶COLUMN
PK是好是壞？過於擬真的遊戲對現實所造成的影響

在〈艾恩葛朗特〉篇裡，PK（Player Killer）即意味著在現實中死亡。不過，也有像《ALfheim Online》或《Gun Gale Online》那樣，有些MMORPG的世界是允許PK存在的。原因究竟是什麼？又是否會影響現實世界？以下來做點深入的討論。

一、有些遊戲為了讓戰鬥更刺激而允許玩家PK

所謂的PK，在線上遊戲裡是指殺害玩家的行為，也是指稱做出這種行為的玩家。在現實世界中，殺人是絕對不容許的行為，但在遊戲世界中卻不見得如此。說起來營運方就等於遊戲世界的神明，如果營運方認為「PK不是好事」的話，玩家就不可能在系統內進行PK行為。反之若系統允許殺害其他玩家，表示該遊戲的世界觀亦包含PK在內。

人類玩家們思考著各種方式，自由地在攻擊招式上創造各種變化，面對的不是

程式創造出來的怪物而是其他玩家，這樣才會在玩的時候更緊張刺激。

二、正因為太真實，影響道德觀的可能性……

在早期的線上遊戲裡，PK並不受到重視。因為早期的線上遊戲玩家幾乎等同於重度玩家，早已習慣殺戮的世界。然而隨著玩線上遊戲的人數增加，對於不習慣這種殺人與被殺世界的新手而言，就會不滿地質疑「為什麼我身為『冒險者』卻要被路人隨便殺掉啊？」而這種「受害者思維」升高也導致PK逐漸被視為禁忌。

2015 年發行的遊戲〈潛龍諜影 V 幻痛（Metal Gear Solid V: The Phantom Pain）〉的官方網頁。線上操作，角色的真實性可說直逼《SAO》世界。

MMORPG〈網路創世紀〉（以下略稱UO）遂因此開了限制條件的先例。〈UO〉裡雖分為可PK的世界斐盧卡（Felucca）與不可PK的世界崔美爾（Trammel），然而即使在斐盧卡PK仍會受到懲罰。只要殺害了五個人就會被認定是殺人犯，系統會以紅色標示玩家名字。城市裡NPC經營的設施會不接受該玩家，無法進入休息，也無法復活。而且殺人犯在安全的城鎮中也會受到攻擊，即使被殺，對手玩家也不算殺人。《刀劍神域》就沿用了以上這些規則。

上述內容指的都是「一般遊戲」內的情況。但在PK等同於殺人的《SAO》裡，則是完全違背倫理的。雖然所有玩家應該都明白這點，但在無法登出的死亡遊戲中累積了極大壓力，才會泯滅良心地產生「反正只是遊戲，又不會真的死」的想法吧。

在這種非常狀態下就誕生了PK集團「微笑棺木」，而且成員即使回到現實世界仍繼續殺人，這正是我們在現實世界經常討論的議題──「遊戲對現實世界產生的影響」。當然《SAO》在故事裡的現實中有年齡分級（購買、租借、觀看的年齡限制），但VRMMO主要還是以像桐人那樣的十幾歲玩家為大宗。現代由於3D畫面越來越逼真，針對其影響的議題也仍在爭論不休。而比3D更逼真，直接將影像傳送到腦部的VRMMO，將會讓人在真實世界裡的倫理道德觀更形薄弱……這樣的說法，或許也有其難以反駁之處。

最新FPS遊戲的進化

作者在第5集後記中就有提到，《Gun Gale Online》的故事是奠基在FPS這個遊戲類別中。接下來要介紹FPS的遊戲內容，以及它的演進過程。

彷彿親自體驗戰場
真實性的「FPS」

FPS是誕生於國外的一種遊戲類別，全名為First Person Shooter，意即「第一人稱射擊」的簡寫。以玩家本人的視角進行遊戲，一言以蔽之就是「以充滿臨場感的視角所展開的彼此射擊的遊戲」。

日本製的遊戲一般都是以第三人稱視角來進行，即畫面上會顯示玩家扮演的角色全身畫像，但SPF遊戲裡，玩家頂多只能看見自己拿著槍的手臂而已。反過來說，因為視野就像從自己（玩家）的眼睛看出去，感覺上

就好像自己真的置身戰場裡。

美軍以國家預算開發《美國陸軍（America's Army）》這款FPS，用來招募志願從軍的人。因此就像桐人在〈幽靈子彈〉篇最後所說的那樣，遊戲要轉為軍事用途的可能性，不見得只會發生在小說作品中。

3D遊戲普及之後誕生
的新類別──FPS

最早的FPS，是〈德軍總部3D（Wolfenstein 3D）〉。遊戲內容是玩家必須逃離到處都是納粹軍的古堡。隨著主角進入3D場景的建築物中，玩家首次體會

〈德軍總部3D〉（1992年發售），遊戲背景設定在第二次世界大戰，初期階段的FPS都是戰爭史的設定。

到前所未有的臨場感。帶著緊張興奮的心情打開門之後，前方忽然出現敵兵或怪物，雙方不由分說開始朝彼此射擊的情景，簡直就像是B級驚悚電影一般。

而隔年的〈毀滅戰士〉

〈Doom〉大賣，更底定了FPS的熱潮。這款遊戲為科幻題材，主角必須想辦法逃離充滿怪物及殭屍等實驗失敗產物的火星……後來〈毀滅戰士〉更公開遊戲程式，只要遵守使用規章的話，任何人都能自行變更內容。因此之後便誕生了無數款衍生遊戲，這個過程同樣會讓人聯想到茅場晶彥的「The Seed」，以及其後所衍生的各種VRMMORPG。

〈毀滅戰士〉（1993年發售），自從這款遊戲公開基本程式內容後，就有大量衍生遊戲問世。日本許多電腦遊戲及各種遊戲主機用遊戲，也都參考了該程式。

結合網路後萌生的對戰文化

〈雷神之鎚〈Quake〉〉問世後，FPS邁入新的次元。這款軟體可以透過網路跟其他玩家交戰。若不在乎網速延遲（lag），就能夠跟世界上任何一個角落的玩家作戰，可說是《Gun Gale Online》（以下略稱GGO）的遠祖。當時國外流行起一種網路派對（LAN party）

〈雷神之鎚〉（1996年發售）藉著1995年Windows95上市帶來的個人電腦及網路普及，使得《雷神之鎚》這款遊戲軟體也能揚名世界。

文化。所謂網路派對，簡言之就是「帶著個人電腦參加的遊戲大會」。在線上認識的成員們又名戰隊（clan），這些戰隊們便一起舉辦友誼賽……後來這麼陽春的聚會，規模逐漸變大。企業會出手贊助，還會出資提供獎金及獎品。在這種大會中獲勝的話，就是戰隊的光榮，簡直就是真實的「BoB」。

進化之後畫面精美故事 也精彩的各個知名作品

過去的FPS遊戲都是類似二流電影的世界觀為主流，然而〈戰慄時空（Half-Life）〉（1998年發售）遊戲問世卻讓這種現象起了極大改變。遊戲著重故事內容，特地邀請專業作家來撰寫劇本，打造出一款不只打怪，還深入人類思想，值得成人共同欣賞的FPS遊戲。讓玩家投入虛擬世界的嘗試，又更向前邁進了一步。其遊戲畫面更加真實，擴大的資訊量也讓玩家們為3D暈眩所苦。自從本作品問世之後，各家FPS不僅越做越好，遊戲本身也逐漸成為各遊戲公司競相展現自家畫面技術的平台。

隨著2010年發售的〈榮譽勳章（Medal of Honor）〉大賣，FPS的世界開始以第二次世界大戰為主流。〈戰地風雲1942（Battlefield 1942）〉（2002年發售）遊戲裡，最多可以讓64名玩家對戰，體驗第二次世界大戰的光景。有人可以當步兵或是搭乘飛機，也有好幾個人搭上戰艦分別掌舵或操作大砲，以艦砲射擊掩護正在搶灘作戰的步兵戰友……遊戲展現的就是這樣的虛擬戰場空間。

〈決勝時刻（Call of Duty）〉以第二次世界大戰為主題，挑戰更符合成人世界的表現。藉由讓玩家身為一名士兵，強調出戰爭的悲哀與身不由己，開創了可說是史實故事的領域。儘管《G GO》設定為未來的遊戲，

但故事裡許多玩家都喜歡現代實際存在的真槍，說不定玩過上述幾款遊戲的玩家也涵蓋在其中呢。

隨著〈決勝時刻〉系列熱賣，ＦＰＳ界也染上了軍事色彩，但〈最後一戰（Halo）〉仍堅守古典科幻故事這種傳統設定。遊戲裡分為實彈及能源彈，實彈對人體傷害較強大卻打不穿能源盾，能源彈則是相反……這樣的遊戲設計的確會令人聯想到《ＧＧＯ》。

最新的ＦＰＳ成為新戰場，將激烈且魄力十足的戰役帶進科幻領域中

先進戰爭（Call of Duty: Advanced Warfare）〉裡，玩家可以騎上漂浮摩托車（hoverbike）馳騁大地。上述的遊戲徹底善用了越來越先進的個人電腦或遊戲機

〈決勝時刻４：現代戰爭（Call of Duty 4: Modern Warfare）〉問世之後，ＦＰＳ的趨勢從第二次世界大戰轉變為現代戰爭，科幻題材再度重新站上主流地位。

《神兵泰坦（Titanfall）〉裡的立體機動未來士兵令人聯想到《進擊的巨人》，玩家可駕駛戰鬥機器人「泰坦機甲」進行戰鬥，也可以利用能量輔助器跳躍穿梭在大廈間。〈決勝時刻：

的性能，將遊戲中的戰鬥場面提升得更為刺激。

之後也出現了〈邊緣禁地（Borderlands）〉（２００９年發售）這樣的遊戲，就像《ＧＧＯ》那樣嘗試融合ＦＰＳ與ＲＰＧ，也讓我們再度體會到潛藏在ＦＰＳ裡的極大可能性。正如日本人熱愛ＲＰＧ一樣，歐美玩家則視ＦＰＳ為心靈依歸。未來百家爭鳴的ＦＰＳ想必仍會繼續引領國外遊戲的風潮吧。

〈決勝時刻：先進戰爭〉（2014年在日本發售）是戰爭題材ＦＰＳ中的基本款，目前仍持續開發續作。可以透過遊戲的擬真程度預先感受《ＧＧＯ》的世界。

虛擬空間所創造的人物及其運作 Alicization 計畫的世界

從小說第 9 集至最新出版的第 15 集為止講述的〈Alicization〉篇，故事仍在持續進行中。本篇將為讀者介紹〈Alicization〉篇的世界。

Alicization 計畫與《Underworld》

與之相反的，就是累積經驗與學習的「Top-down 型」。這樣的人工智慧是事先輸入各種情境，並逐漸增加應對的變化性，但如果輸入電腦沒有事先學習的資料，是便無法做出適當的反應，和行動裝置中的輸入文字預測轉換沒什麼不同的類人工智慧。但 Bottom-up 型 AI 的目標是擁有與人同樣的創造性、適應性的「真正人工智慧」。

實際上，這是日本自衛隊以「RATH」作為幌子，正在進行的極機密「Alicization 計畫」。為了提升過度依賴美國的日本防衛技術，並且減少戰爭中的

《Underworld》（以下略稱 UW）是〈Alicization〉篇的故事舞台，不像《刀劍神域》（以下略稱 SAO）或《ALfheim Online》（以下略稱 ALO）那樣，它並不是一款遊戲。表面上它是由新創企業「RATH」為了開發高度人工智慧（Bottom-up AI）而建構的虛擬世界。所謂 Bottom-up 式的人工智慧，是指藉由人工電子設備完整重現腦細胞構造——包括大腦中數百億個連結，藉此創造人類智能。

死傷者，打算開發「愛麗絲（A.L.I.C.E.）」代替人類作戰。所謂的 A.L.I.C.E. 是指 Artificial Labile Intelligent Cyberneted Existence，即「自律學習型高適應性人工智慧」的簡稱。計畫的最終目標，就是讓虛擬世界中的居民們昇華為 A.L.I.C.E.（意即 Alicization）並成為士兵。

〈Alicization〉篇雖然是菊岡委託桐人進入的虛擬世界，但與之前最大的不同在於它並非遊戲世界，而是會按自己思考來行動、擁有靈魂（雖然是由人類創造，且行動也受限）的人類生活在虛擬世界之中。到《Gun Gale Online》（以下略稱 G

GO）為止，故事都僅限於在遊戲範圍內冒險，然而仍能帶出一個哲學層次的問題，就是「到底哪些是屬於現實Cube〕（一種由錯元素結晶構成的物體〕裡面，也就是說，人類的靈魂被儲存在一個邊長五公分的媒介裡。

然而，儲存在裡面的複製搖光一旦意識到自己是複製品，就會自行崩壞。這是因為擁有現實世界記憶的搖光會察覺矛盾。話雖如此卻也不能隨便消除搖光的記憶。人類並非一開始就具備所有能力，而是透過學習才擁有。如果刪除某人第一次拿起剪刀剪紙的記憶，他就會忘記怎麼拿剪刀……能力與記憶相輔相成，難以分開看待。而且我們也知道

◆◆◆ 目標是成為 A.L.I.C.E 的人工搖光們

《UW》裡的居民並非是單純的 AI，他們擁有等同於人類靈魂的「搖光」。所謂的搖光是「搖曳的波動光束（Fluctuating Light）」的簡稱，是基於「〔人類腦神經細胞內存在著微管（Microtubule）〕的量子腦部理論所預測的物質」，也是 RATH 成功實際觀測到的

光量子。這些搖光能夠保存在光量子閘結晶體〔Light

成年人學習新事物的空間會逐漸變小。因此投入實驗的人工搖光，都是從剛出生的十二名嬰兒身上所複製，再各自刪除0.02%的差異之後的結果（意指所有人擁有99.8%完全相同的搖光，但性格差異是由後天培育的）。也就是使用人類還沒產生自我與自主意識之前的全新意識體作為精神原型（Soul Archetype）。儘管讀取搖光的靈魂翻譯機（Soul Translator）數量有限，但經複製之後就能夠無限量產。

在《UW》裡長大的人工搖光會遵從既定的規則，擁有相當強的守法精神，不可能採取偏離法規或系統的行動。其中「自行判斷要打破規範」的概念，正是他們被期待「成為A.L.I.C.E」之後會產生的結果。所以才能說得這麼輕鬆，實際上的行為卻是違背天理的。

「目前先排除倫理方面的問題……」菊岡跟比嘉這麼說過，也就是說《UW》做了倫理方面所不容許，將人類當成天竺鼠般的研究。而且還刻意將他們塑造成無法違反規則，又藉由加重他們的壓力，期待他們能夠產生想要超越的想法——實在是很不人道。在創造行動與思考都與人類相同的人工智慧時，又不給予他們人權。這也是因為他們知道人工智慧無法離開《UW》這個封閉的世界，不可能引發叛亂，

靈魂翻譯機 Soul Translator

《UW》並非遊戲，而是一個完整的虛擬世界，然而它卻與《GGO》或《ALO》等VRMMORPG一樣，都使用了「The Seed」來打造，理由就只是希望能讓構築世界簡單化。

不過，該世界裡的時間流逝與現實有極大不同。

將人類靈魂視為光量子電腦之一的《UW》，不間斷地以FLA（Fluctlight Acceleration）藉著干涉

仿「RATH」公司標誌所創造的《UW》世界，其實是醜惡地反映出身為該世界神的菊岡或比嘉的思維。

「思考時脈控制訊號（決定主觀時間感受的訊號）」來加速時間進行。由於這麼做本身不會對腦部產生負面影響（雖然後續會提到有一「壽命」問題），理論上可以加速到幾百萬倍。現實中的人類若潛行進入這個世界，時間流速是現實世界的一千倍，連通到靈魂（搖光）。硬體方面則是遵循 Mediculoid 的發展型態，因此當桐人被注射藥物，心肺停止導致腦部損傷時，STL同樣可以用來治療腦細胞（而且在虛擬世界裡可以加速時間，所以也能加快治療速度）。

對於生長在《UW》裡的人工搖光而言，眼前的世界就是「現實」，即使對桐人他們這些人類玩家而言，這個世界也跟真正的現實難以區分。若要將眼前所見的所有光景，以毫米為單位現實重現的話，會是驚人的數據量，因此要從網路上將所有存檔收集下來，也實在不是什麼容易的事情。

STL（靈魂翻譯機）則為神代凜子所帶來，它是以茅場晶彥所做的量子演算回路為中心，再經由天才工程師比嘉健大幅提高解析度之後，才能掌握到名為搖光的量子場的潛行機器。是用來讀取人類的搖光，成為前往虛擬世界媒介的「靈魂翻譯機」。

第二代的VR機器NERvGear與AmuSphere，以及第三代的醫療用Mediculoid都是與大腦連接的介面，但STL卻不透過腦部或神經等肉體，而是直接

而能夠實現這種驚人技術的，就是「Mnemonic Visual Data」，意即「記憶視覺情報」技術。傳輸進入搖光大腦視覺皮層而打造的短期記憶，就跟現實沒有兩樣，於是這個技術會進一步地令人產生「到底什麼才是現實」的疑問。

與現實沒有兩樣的還有痛覺，這裡並不像《SAO》或《ALO》那樣有疼痛抑制（疼痛緩和裝置），只要流血或手腳被砍，就會感受到跟現實一樣的痛苦。

◈ 《UW》不同於現實世界的天命與權限層級

雖然連潛行的人類在《UW》世界都感受不到一般虛擬世界所伴隨的異樣感，但由於其建立基礎是「The Seed」，內容仍保留了許多富有遊戲感的特徵。其中之一，就是所有物體都有其「天命」，那是近似於HP數值的一種概念。包括昆蟲、花草、貓或馬、甚至是人，只要在《UW》天地間的所有物體都有天命，天命一旦到了盡頭，人或動物都會死去，連岩石也會碎裂。

「史提西亞之窗」則能夠顯示物體的天命。只要是《UW》裡的居民，點擊一下目標就能叫出這個視窗。如果是路邊的石子和花草的「窗」，任何人都能看得見，但要看野獸的就有一定難度，如果要看人類的窗，那就必須擁有等同於修行過初等神聖術的力量才辦得到。這就如同在電腦裡輸入指令叫出「窗」的程式，但若沒有一定權限的話就無法進入該視窗。而「史提西亞」指的就是這個世界執掌生命的原始之神。以遊戲來說就是將「狀態效果（status）」擬人化且神格化。

而能夠在人類（角色）的「窗」裡確認的可見數據有兩種，即系統操作權限System Control Authority和物件操作權限（Object Control Authority）。物件

操作權限單純是指使用物品的能力，系統操作權限則稱為「神聖術」，類似魔法一般能夠使用超常力量。兩者可以說就是一般RPG裡的「（物理性）力量」與「魔力」。若要使用強力的武器，就必須擁有相符的權限。

此外，要使用神聖術時，就必須從詠唱「System call（系統指令）」開始再接著詠唱術式。System指的是管理《UW》的系統，call則是將系統喚出來。管理系統的力量能夠超越這個世界的法則，看起來當然就像是魔法一般。而系統操作權限的數值越高，就能夠將神聖術用得越好。

要提升這些數值的方法也發展出了獨自的文化或公理教會等宗教，相當於一個從無到有的文明。

而圍繞在人界之外的則是黑暗土地「暗之國」。《UW》的世界就分為人界與暗之國。暗之國是哥布林或半獸人這些類人種所居住，儘管擁有一定程度的秩序，但基本上是弱肉強食的嚴苛之地。

只有一種，就是殺傷某個會動的物體。像這種讓角色伴隨著「升級」，也學會我們耳熟能詳的劍技，似乎也是來自於「The Seed」的設定。《UW》世界裡有各家劍術流派，桐人就自稱是「艾恩葛朗特流」。

人界與暗之國、以及最終負荷實驗

人類所居住的「人界」位於《UW》的中心。那是個直徑一千五百公里的圓形，裡面有八萬個人類生活，人口密度並不算高。從世界誕生至今已經過了四百五十年，

儘管外貌不同，但他們的搖光原本也來自於人類，因此本質上跟人界人沒什麼不同。暗之國這一方的搖光，是經過修正讓其較為順從原始慾望也較有攻擊性，然而還是與人界人一樣「遵從更高位的規範」。

而且暗之國的人也適用「只要殺傷會動的物體，等級就能提升」的法則，因此每個人的平均戰鬥力都相當高，與人界的戰力差距極大。

私人企業「RATH」是為了掩飾 Alicization 計畫而成立的公司，《UW》的全景就是按照其公司標誌打造

以驅動皮帶連接左右兩邊一大一小的齒輪，這樣的設計同時也很像豬鼻子。把這個圖與《UW》地圖重疊的話，彷彿暗喻暗之人的棲息地黑曜岩城是動力齒輪，藉此轉動人界這個石臼。也表示暗之國是為了促進人界進化而存在。

成為人界之神的亞多米尼史特雷達

「公理教會」這個宗教兼絕對統治機關，就立於人界的頂點，其下分為四個國家。每個國家都採行封建制度，人口總計才八萬人卻有共四位皇帝、上千名貴族，其身分階級制度顯然已經失衡。

此外這個世界還有絕對的法律「禁忌目錄」。裡面記載的首要項目是要對教會忠誠，第二項是禁止殺人。在父母教導孩子說話的過程就有義務教授禁忌目錄的內容。就算是王公貴族，也不能違反禁忌目錄中的規範。

而建立這個秩序的起源，最早要回溯到《UW》裡的四百五十年前。當時這個世界只有四位神——也就是「RATH」的工作人員。

他們當時養育人工搖光的教育方式、或是無心的隻字片語，都決定了這個世界之後的歷史。由於其中一位並非人類，他向純真無邪的孩子散播佔有欲和控制欲的概念，他們的子孫也因為強大的慾望成為特權階級。之後貴族之間彼此聯姻，這個特質也

就持續地保留下來。

在兩個領主之間首次通婚後，擁有最強烈利己心的少女桂妮拉就此誕生。她靠自己找出世界的結構，讓村人深信她是神之子。在她站上象徵權威之塔的中央聖堂頂點統治一切後，為了防止有任何人威脅到她的治世，因此製作了禁忌目錄並發給人們，讓人民無法違抗「天命」。桂妮拉八十歲時意外

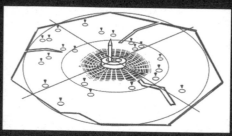

被亞多米尼史特蕾達分為東西南北，且遭到封建制度束縛的世界中，《UW》的居民們遵守著既定的規則，沒有半點猶豫或疑問，就像是籠中世界一樣。

地發現了「檢視所有系統指令的指令」，其中甚至有操縱「天命」的方法，以及奪走 The Seed 核心所在的 Cardinal 系統所有權限的方法。桂妮拉也就此成為真正的神──亞多米尼史特蕾達（Administrator，系統管理員）。

絕對服從亞多米尼史特蕾達的整合騎士們

整合騎士是保護人界不受暗之軍團侵擾的守護者，是隸屬於公理教會的武官，深受學習劍術的劍士們憧憬。平時他們戍守在人界與暗之國的邊境「盡頭山脈」，只有在要把犯了重罪的人帶到中央聖堂時，才會現身在民眾面前。

實際上他們是亞多米尼史特蕾達為了鞏固統治權而打造出來，絕對服從她的鷹犬。整合騎士們原本都是四帝國統一大會（從人界四個國家中選出最強劍士的比賽）的優勝者，或是違反禁忌目錄的罪犯。亞多米尼史特蕾達利用合成祕儀奪走他們最

重要的記憶，並植入虛假的記憶，認為「自己是從天界被召喚下來的神之騎士」。

他們雖然是由亞多米尼史特蕾達所創造出來，但諷刺的是，他們才最有可能成為菊岡和比嘉打算創造的 A.L.I.C.E.。也就是說，知道《UW》統治者的亞多米尼史特蕾達，其行動事實上完全符合現實世界的期望。

正是因此，潛行進入《UW》並與裡面的居民們產生許多連結的桐人，當然不會原諒菊岡的所作所為。

Alicization 篇

接著來回顧從第 9 集到第 15 集 為止所描述的〈Alicization〉篇故事內容，並試著推敲〈Alicization〉篇的最終目標。

描述了真正的異世界以及與異世界之間的交流——《Underworld》的世界

從第 9 集至目前最新一出版的第 15 集為止，〈Alicization〉篇的故事已經度過了七集，還且看起來還沒打算結束。桐人在裡面所進行的冒險，與之前《刀劍神域》（以下略稱SAO）、《ALfheim Online》（以下略稱ALO）以及《Gun Gale Online》（以下略稱GGO）這三個虛擬世界很是不同。雖然同樣是在假想空間裡，但卻是Bottom-up 型的AI們生活的

世界《Underworld》，也就是本系列故事的主要舞台。

《UW》這個世界的最大不同，就是桐人交流的對象並非NPC或其他從現實世界潛行進來的人，而是Bottom-up型AI，換句話說，就像是與異世界的人類交流。

第 9 集開頭是一段桐人與尤吉歐、愛麗絲一起度過童年的故事，儘管他當時的記憶被刪除，但桐人小時候充分地發揮了頑皮個性，是《UW》世界裡的異端分子，也導致愛麗絲打破禁忌目錄被整合騎士帶走。正如比嘉所擔心的那樣，桐人成為《UW》世界裡的不確定因素。

1 ：本書在日本出版時間

然而桐人所採取的行動，才是菊岡要他打工進入《UW》潛行的理由，是誕生突破性發展要素。

在〈Alicization〉篇裡能夠找到前往異世界冒險的理由？

桐人送亞絲娜回家時，在《SAO》世界與桐人為敵的殺人犯金本敦（「微笑棺木」公會幹部強尼・布萊克）以裝了琥珀膽鹼的注射器「死槍」攻擊桐人，使他陷入昏迷狀態。為了治好現代醫學無法治療的桐人，於是強制讓桐人再度潛行進入《UW》世界——這樣的故事架構沿襲了《ALO》與《GGO》，都是為了解決現實世界的問題而前往虛擬世界裡。

儘管角色「桐人」在《UW》世界裡死亡，現實世界的和人也不會死，但為了恢復和人的腦內迴路，他不能讓自己的意識脫離《UW》世界。與能夠在現實世界與虛擬空間自由來去的《ALO》或《GGO》不同，在《SAO》非自願情況下被迫生活於虛擬空間裡，就和在《SAO》世界裡冒險的架構相同。

作者認為，虛擬空間的最終結果就是一個完全的異世界。就像過去各種輕小說裡所描寫的那樣，被捲入異世界冒險展開冒險的理由，作者在《SAO》的〈艾恩葛朗特〉篇給了我們答案，而這個〈Alicization〉篇就是另一個答案了。那麼進入異世界的前提條件，應該也可以在這裡找到。

桐人在異世界作戰的意義會在戰爭中有所改變，這正是作品的目的？

另一方面，有關主角在異世界作戰的目的，桐人所採取的行動，不也像是過去異世界題材的反例嗎？

桐人帶著現實世界的記憶被送進《UW》世界時，就想要驗證出這到底是現實

世界或是虛擬空間、甚至是完全的異世界。後來確認這是個虛擬空間，為了與現實世界取得聯絡，於是打算前往可能放置了聯絡裝置的中央聖堂，桐人的行動目的是顯而易見的。其他作品裡的主角則沒什麼明確理由就在異世界闖蕩，兩者所採取的行動給人的感覺就很不同。

　而桐人的行動不只是為了自己的目標，他同時也在協助一樣想前往中央聖堂的尤吉歐。不只是因為兩人最終目標一致，與《UW》世界的居民接觸之後，桐人認為他們就是普通人，尊重與他們度過的生活，最後自己也感同身受，才會與亞多米尼史特蕾達一戰，換句話說，原本桐人是為了更接近自己的目標，有自己的盤算而和居民建立關係，不知不覺變得能同理他們的目的，因此出於自己的意志和居民們並肩作戰。

　〈Alicization〉篇兩個並行的主軸為桐人必須想辦法回到現實，以及拯救愛麗絲（等於拯救《UW》世界）。由於他在途中認識的卡迪娜爾，其目的和打倒亞多米尼史特蕾達以拯救愛麗絲，兩者之間有相悖之處，因此桐人便開始煩惱該如何拯救尤吉歐等《UW》世界的居民。但無論如何想先讓《UW》世界回復正常，就必須拼盡全力與亞多米尼史特蕾達作戰。為了自己、為了摯友、為了拯救眼前的世界，並帶著與這種種目的有關的煩惱不斷勇往直前，桐人的這些行動原因應該就是〈Alicization〉篇前半部有趣之處吧。

《UW》世界的居民 和現實世界 都即將與敵人一戰

　就在桐人於《UW》世界裡要打倒亞多米尼史特蕾達時，在現實世界中，構築《UW》世界的STL所在的海龜（Ocean Turtle）遭到攻擊，緊張情況一觸即發。

　而攻擊海龜的是民間軍

事公司（private military company，簡稱PMC）「Glowgen Defense Systems」所組織的特種部隊，他們接受美國NSA（國家安全局）委託，前來奪取《UW》世界的愛麗絲。雖然他們佔領了STL的主控室，但由於針對《UW》的外部干涉遭到封鎖，因此必須以暗之國居民的身分入侵《UW》。

同時桐人剛好打倒了亞多米尼史特蕾達，與現實世界的菊岡取得聯繫，於是為了保護愛麗絲，必須要前往繼續將故事往前推進。同時，亞絲娜為了拯救桐人，也潛行進入《UW》世界，一直都以主角

等在瞬間發生超過一般狀態時的強大電流），造成桐人女主角一般，這種敘事方式長期心神喪失。

第15集描述的內容，包括愛麗絲等《UW》世界的居民正準備迎戰來自暗之國的侵略，以及率領PMC「Glowgen DS」特種部隊的加百列·米勒以皇帝身分準備指揮暗之國的軍隊挑戰人界。

本系列小說也曾在〈聖母聖詠〉篇以桐人之外的角色為主角描述故事。而在第15集中愛麗絲也成為主角，

身分活躍於故事每個場景的桐人，如今彷彿等待救援的相當有趣。

這也逐一實現了之前亞絲娜說過無數次的「這次由我來保護桐人」、「無論桐人在哪裡我都會找到他」等話。未來《UW》世界裡暗之國與人界之戰的發展、桐人將如何獲救、現實世界中的女主角亞絲娜與《UW》世界中的女主角愛麗絲將會如何產生連結？這些問題，我們非常期待第16集的揭曉。

此時由於STL電源供應中斷產生湧浪電流（電流回路在這一集裡，

Alicization 篇
角色分析

接下來我們要以小說版的敘述為中心，
通盤為各位介紹在〈Alicization〉篇裡登場的角色們！

比嘉健

男性／RATH 主任研究員／CV：野島健兒

茅場、須鄉、神代的學弟，「Alicization 計畫」的核心人物

RATH 企業旗下的研究人員，負責研究、開發 Alicization 計畫的核心「A.L.I.C.E」，以及開發、調整能成為其現實世界肉體的 Light Cube 搭載用機器人（Electroactive Muscled Operative Machine）。有一張娃娃臉，淺色的短髮倒豎，服裝打扮很休閒。說話語氣隨性，個性相當直率爽朗。大學時代跟茅場、須鄉等人同一個研究室，但似乎不像須鄉那樣對茅場有著自卑情結。

他是菊岡認為「Alicization 計畫」中必要的三名人物其中之一，另兩位則是神代凜子跟桐人。只是比嘉擔心桐人會是其中的不穩定要素，可能會成為計畫中的安全漏洞。由於比嘉的韓國朋友在服役時死去，這樣的經驗使他相當贊成將 AI 作為軍事用途。說不定他看上去雖然個性輕浮，實際卻擁有黑暗的過往。

技術能力 5
危機管理能力 3
友善 5
合理性 5
穿衣品味 3
黑心 3

中西一等海尉

男性／自衛隊

當凜子與亞絲娜（謊稱是凜子的助手真由美・雷諾斯）抵達 Ocean Turtle 時，帶她們到第一控制室的職員，也是海上自衛隊的自衛官。除了分別幫兩人帶路到各自的船室之外，也替他們做船內的說明。在與凜子、亞絲娜一起用餐時，發現到航行於 Ocean Turtle 周邊的最新汎用護衛艦「長門」行動異常，並當場採取戒備行動，身為士官的直覺似乎相當敏銳。此外，船內似乎共有八名自衛官是戰鬥人員，所以他可能是率領了一個分隊（十名一組的戰鬥組合）。在受到加百列一行人攻擊時，共有兩員受重傷、兩員輕傷。從人數與裝備差異來看，可以在不出現死者的情況下撤退到副控室，可見其指揮能力及專業度都當高。

愛麗絲・滋貝魯庫

女性／盧利特村的見習修女

桐人在菊岡介紹的打工（潛行進入《UW》世界）時，和他與尤吉歐一起度過童年的少女。擅長使用神聖術，在盧利特村的教會裡當修女。某一天，為了尋找冰塊前往北邊山脈時，目睹了整合騎士與暗黑騎士的戰爭。正當她猶豫要不要治療受傷的暗黑騎士時，因失足跌倒而不小心碰到暗之國的領地。既然出現了違反禁忌的 AI，就等於「A.L.I.C.E」出現，但在菊岡或比嘉回收她之前，她就被整合騎士迪索爾巴德帶回中央聖堂，受到記憶操作後也成了整合騎士，菊岡等人也因此失去了第一個「A.L.I.C.E」。

在桐人一行與亞多米尼史特蕾達決戰時，結晶化的愛麗絲・滋貝魯庫的記憶提供了桐人幫助，最後跟尤吉歐一起消失在光芒中。這個時候她的搖光產生了相當罕見的現象，就是從整合騎士愛麗絲的身上，移動到了尤吉歐的 Light Cube 裡。

愛麗絲・辛賽西斯・薩提

天職：整合騎士／女性

背叛亞多米尼史特蕾達，覺醒為「A.L.I.C.E」的女騎士

愛麗絲・滋貝魯庫被帶到中央聖堂之後，被亞多米尼史特蕾達施以合成祕儀植入其他人格而誕生的整合騎士。使用《UW》裡首次以無法破壞道具製作的神器「金木樨之劍」。不僅擁有攻防一體的武裝完全支配術，還延續了愛麗絲・滋貝魯庫具備的神聖術才能，實力僅次於整合騎士團長貝爾庫利。

在中央聖堂迎戰桐人與尤吉歐，但經桐人點出她記憶的矛

盾與空白之處後，決定反抗亞多米尼史特蕾達。這時便靠著自己的意志打破 Code 871 而成為「A.L.I.C.E」。是〈Alicization〉篇的女主角，要避免她的 Light Cube 遭到加百列等人奪走，是第16集之後的任務。

在盧利特村時的愛麗絲

與亞多米尼史特蕾達一戰之後，愛麗絲來到盧利特村。賽魯卡雖然對她很好，但父母及村民都拒絕她，因此只能住在村子外面，並在那裡照顧看護等同於廢人般的桐人。這時她也說過「缺乏信念就無法揮劍」，可見得精神力的重要性。

「A.L.I.C.E」是什麼？

「A.L.I.C.E」是「自律學習型高適應性人工智慧」的縮寫，也可以作為 Bottom-up 型 AI 的代號。愛麗絲決定反抗亞多米尼史特蕾達，憑藉自己的意志打破 Code 871，覺醒成為真正的人工智慧「A.L.I.C.E」，也因此成為入侵《UW》的加百列・米勒覬覦的目標。

尤吉歐

天職：基加斯西達的伐木手→劍士→整合騎士／流派：艾恩葛朗特流／男性

在 Underworld 與桐人一起踏上旅途的劍士

愛麗絲‧滋貝魯庫的青梅竹馬。其實他與桐人也曾一起度過童年，但直到最後都沒有想起來。雖然獲得天職「基加斯西達的伐木手」，不過在北方洞窟擊退哥布林使得能力上升，加上「青薔薇之劍」與桐人直接傳授的劍技，最終砍倒了樹木。為了尋找愛麗絲，於是離開盧特利村踏上前往中央聖堂的旅程。

尤吉歐是桐人的好友，在劍術上則算是桐人的徒弟，原作中經常有切換到尤吉歐視角敘述故

事的橋段，也可說是本篇第二主角。在當伐木手時培養的肌力和體力、在修劍學院耿直認真不斷練劍的努力、以及想救出愛麗絲的意志力，這些都讓他強大得足以打倒整合騎士。

Stay cool

老實地接受桐人教導的內容並確實學會，這股認真勁兒就是尤吉歐的魅力所在。不過桐人卻常常因為當下狀況就隨便說話敷衍他。例如當尤吉歐要求他說明「Stay cool」這句話的內容時，桐人就隨口答說是分別時使用的招呼語。尤吉歐沒有辦法分辨真偽，之後經常把「Stay cool」掛在嘴邊的樣子著實有趣。但身為和桐人年紀相仿又同性別的朋友，尤吉歐的確是難得的存在。

尤吉歐也是「A.L.I.C.E」

為了拯救在自己面前差點被溫貝爾等人侵犯的緹潔二人，尤吉歐破除了右眼的封印。最後還自己化身為劍打倒了亞多米尼史特蕾達，比愛麗絲更早覺醒為自律學習型高適應性人工智慧「A.L.I.C.E」。

賽魯卡‧滋貝魯庫

天職：見習修女／女性

　　愛麗絲的妹妹，住在盧特利村。父親是嚴厲的村長卡斯弗特，母親是廚藝精湛的莎蒂娜。自從姐姐被帶走之後，就在跟著阿薩利亞修女成為見習修女。雖然也學習神聖術，但因為沒有愛麗絲那樣的天賦而感到壓力。見到尤吉歐因擔心在眼前被帶走的愛麗絲而失去笑容，她也感到不捨痛心。亞多米尼史特蕾達一戰之後，當愛麗絲與桐人回鄉卻遭到村民排擠時，毅然決然地給予他們幫助，是個溫柔的少女。

薩多雷

天職：工匠／男性

　　卡利塔的朋友，在《UW》旅行磨練技能的一流工匠。跟卡利塔老人約好等他砍倒基加斯西達巨樹後，就要用樹枝免費替卡利塔打造最強的劍。在央都聖托利亞北邊開店，把他花了一年打造的劍（就是之後的「夜空之劍」）送給桐人。

卡利塔老人

天職：基加斯西達的伐木手／男性

　　在盧特利村不間斷砍伐基加斯西達巨樹的第六代伐木手，同時也負責監督第七代的桐人和尤吉歐。在兩人踏上旅程時，賦予了他們基加斯西達之技。自從妻子遭遇水難事故喪生之後，因為悲痛而忘了許多關於妻子的記憶。

阿滋利卡

天職：舍監／女性

　　北聖托利亞帝立修劍學院的初等練士宿舍的舍監。擁有堅強的實力，在桐人入學的七年前，以諾蘭卡魯斯北帝國第一代表劍士的身分，出席四帝國統一大會。擅長神聖術，能治療尤吉歐的右眼。從他的舉止看來，似乎也知道關於右眼封印的祕密。

緹琳、緹露露

人界曆 369 年生／女性

　　桐人二人要前往薩卡利亞劍術大會時留宿於渥魯帝農場，這兩個女孩就是農場主人巴農與托莉莎夫妻的雙胞胎女兒。平常的辨別方法是綁紅色緞帶的是緹琳、藍色緞帶的是緹露露。很黏桐人和尤吉歐，桐人的女性攻略能力也由此可見一般。

索爾緹莉娜・賽魯魯特

流派：賽魯魯特流／女性

　　諾蘭卡魯斯北帝國第三等貴族的嫡子，修劍學院上級劍士次席。很賞識桐人的劍術，指名他當自己的「近侍練士」。她的家族過去曾因得罪皇帝而被禁止修練「海伊諾魯基亞流」劍術，因此自行編出一套變化多端的「賽魯魯特流」劍術。她同時使用鞭子與短劍的優異戰鬥方式，就連桐人都會陷入苦戰。看見桐人與利邦提戰鬥之後，找回對自家賽魯魯特流劍術的自豪，在最後單淘汰制的決賽中戰勝利邦提，以主席的身分畢業。畢業典禮時收到了桐人送的花。

渦羅・利邦提

流派：海伊諾魯基亞流／男性

　　諾蘭卡魯斯北帝國二等爵子，修劍學院上級劍士首席。利邦提家族負責指導帝國騎士團劍術，其代代相傳的家訓為「只有沾染強者之血的劍才能增加己身實力」，因此在就讀修劍學院之前，渦羅就已經在以真劍進行比賽了。使用的是帝國正統劍術「海伊諾魯基亞流」，靠著一心苦練而成的絕招「天山烈波」擁有非常驚人的威力。因為被沾到泥土而強迫桐人與他比試，但只是單純想與桐人正當比一場。儘管身為上級貴族，骨子裡卻有著很正直的性格。

哥魯哥羅索・巴魯托

流派：巴魯提歐流／男性

　　修劍學院上級劍士第三名，實力緊追在索爾緹莉娜之後。使用的劍術是追求一擊致勝的「巴魯提歐流」，有著精實魁梧的體格。但他並非只是孔武有力的劍士，也非常重視劍術史、理論、精神力等各方面。認為尤吉歐從當衛士再經過劍術大會進入修劍學院的經歷，跟自己的經歷相像，因此指名他當自己的近侍練士。個性豪放磊落，曾在指導劍術時沒說明是為了看肌肉結實度就忽然叫尤吉歐脫衣服，讓尤吉歐大吃一驚。他的劍技確實地讓尤吉歐的劍增加強度。不但為人豪爽，對學弟妹也很體貼照顧。期待他能在人界與暗之國兩軍交戰時再度登場。

萊歐斯‧安提諾斯

流派：海伊諾魯基亞流／男性

跟桐人他們同期，就讀修劍學院的劍士。三等爵士家庭出身的貴族，小時候就開始學習劍術，因此在升上二年級生時獲得首席上級劍士的寶座。討厭屈居人下，所以很可能是為了不想被選為近侍而隱藏實力。身為貴族身分的他擁有很強的自尊心，敵視平民出身的桐人和尤吉歐，說話內容陰沈，還會折斷桐人栽種的花等做些刻意找碴的事。是代表《UW》貴族社會陰暗面的角色，其高傲的自我意識與劍的「重量」相關。

溫貝爾‧吉傑克

流派：海伊諾魯基亞流／男性

萊歐斯的跟班，海伊諾魯基亞流派的上級劍士。四等爵士家族的繼承人，看不起從衛士升上來的桐人與尤吉歐，經常找兩人的麻煩。會行使貴族特權中的「懲罰權」，命令近侍練士芙蕾妮卡穿著內衣幫他按摩，還打算強暴桐人和尤吉歐的近侍練士羅妮耶和緹潔，是個惡劣的人渣。說不定他在就讀修劍學院之前就已經在領地內橫行霸道，甚至對領民施以性暴力可能也是家常便飯。

天性邪惡的人界人們

「禁忌目錄或公理教會的訓喻中沒寫的就不禁止」──在《UW》裡，像修劍學院的萊歐斯或溫貝爾，有這種想法的人也不少。例如在盧特利村一直想妨礙尤吉歐到劍術大會的衛士吉克，在劍術大會上跟桐人作戰的領主之子伊格姆‧薩卡萊特，都是這樣的人。過度執著渴望村子裡衛士家族的地位、或是薩卡利亞領主之子的名聲，因此對沒有任何後盾，卻仍擁有強大能力的桐人或尤吉歐展現敵意。《UW》最初的神明，也是 RATH 四名員工之一的慾望化為各種形式在許多地方萌生。作品中敘述這樣的傾向會遺傳，甚至會一代比一代強。也因此才會誕生亞多米尼史特蕾達，並在固定僵化的階級社會中醞釀出「惡意」。

羅妮耶‧阿拉貝魯

女性

女子初等劍士，也是桐人的近侍練士。對於桐人忽然跑出宿舍去買點心送她等自由奔放的行為舉止感到迷惑，不過仍非常守規矩地做好所有近侍練士的工作。在當近侍與桐人相處的過程中，逐漸打開心房。差點被萊歐斯及溫貝爾玷污時被桐人所救，所以被桐人擄獲芳心也是難怪。在與暗之國決戰時志願從軍加入人界軍，和緹潔一起奉命保護心神喪失狀態的桐人。

緹潔‧休特里涅

女性

尤吉歐的近侍練士，是六等爵士家庭的繼承人。父親期待她去修練劍術以晉升為不受上級貴族「裁決權」限制的四等子爵。雖是下級貴族，但在父母的良好教育以及上級貴族呈現的反面教材之下，擁有接近「貴族典範（noblesse oblige）」的理想。

芙蕾妮卡事件之後，對於平民出身卻溫柔幫助她的尤吉歐有了好感。另一方面，她卻可能在修劍學院畢業後被迫政策聯姻，所以也很擔心婚約者的人品。在第15集跟羅妮耶一起志願加入人界軍。

以成為劍士為目標的學校
——修劍學院的存在意義

儘管桐人與尤吉歐旅行的理由並不同，但要前往「中央聖堂」的目的是相同的。因此必須在每年春天都會舉辦的四帝國統一大會取得優勝，被最高司祭亞多米尼史特蕾達任命為「整合騎士」才行。因此邁向目標的第一步，就是先去就讀諾蘭卡魯斯帝立修劍學院。然而在那裡就讀的學生，並非每個人的目標都是成為整合騎士。許多都是像羅妮耶或緹潔那樣，因為是貴族子弟所以必須來學習成為騎士。認真說起來，這間學校更像是為了貴族子弟而設立的上級學院。

於是桐人在這個備有宿舍的學校裡，跟現實世界一樣過著學生生活。不過即使在這樣的環境下，他那招惹麻煩上門的體質還是不斷作祟，讓他無法順利畢業。

亞多米尼史特蕾達

本名：桂妮拉／女性

從《UW》的惡意中誕生的人界統治者

桂妮拉是位天生貌美，又擅長神聖術與藝術的少女。活用「神聖術修練」這個天職後獲得了強力的神聖術，並深深沈迷於神聖術，還自稱公理教會的最高司祭。後來為了追求更強大的力量以及生命，更解析了系統指令，操作自己的壽命統治人界兩百七十年，連暗之國都懼怕她。原本想把記憶轉移到新的肉體卻失敗，誕生出卡迪娜爾這個敵對意識，不過還是利用了整合騎士保住自己的地位。

她是權力慾重的貴族之間政策聯姻後生下的後代，因此相

當自私貪婪。然而她卻無法成為「A.L.I.C.E」，是因為即使她的判斷抵觸禁忌，她的意志也沒有強大到深信自己才是正確的。雖然聰明得能將「任何沒有禁止的事都可以做」作為正當化自己行為的理由，然而諷刺的是，這也阻礙了她成為超越 AI 存在的道路。

元老長裘迪魯金

對亞多米尼史特蕾達深深著迷的原老長。深知合成祕儀的真相，仍幫助亞多米尼史特蕾達統治人界。擅長使用神聖術，最終能夠同時操控二十二個素因。他的存在本身就是個丑角，集《UW》裡所有的負面樣貌於一身。

準備對付最終負荷實驗

亞多米尼史特蕾達成為人界統治者之後，也和「外界」——RATH 的工作人員有接觸，知道了《UW》被創造的理由以及將要來臨的最終負荷實驗（與暗之國決戰）。為了備戰，她正在進行研究，打算把人當作材料鑄成「巨劍魔像」。

卡迪娜爾

本名：莉賽莉絲（原本身體的主人）／女性

領導桐人與尤吉歐打敗亞多米尼史特蕾達

　　與《SAO》的基礎系統同名（Cardinal）的少女。沈睡在亞多米尼史特蕾達體內的《UW》副處理程序的人格，擁有與亞多米尼史特蕾達相同的記憶、神聖術以及武器使用權限。判斷自己必須「修正主程式的錯誤」，因此挑戰亞多米尼史特蕾達，但因為身體是個年幼的女孩，身體能力不敵而敗北。只能把自己關進中央聖堂的圖書館做成隔絕外界的封閉空間，靜待反擊的時機。

　　注意到砍倒了基加斯西達巨樹的桐人與尤吉歐，在他們被整合騎士追捕時保護了兩人。教導

他們能夠消滅亞多米尼史特蕾達的力量與作戰方式。以人界曆來看活了兩百年以上，換句話說就是個老婆婆蘿莉。說話的方式與亞多米尼史特蕾達或是原身體主人莉賽莉絲都不一樣，到底那種老成的說話語氣是從哪裡學來的呢？這應該是《UW》裡的巨大謎團之一了。

夏洛特

　　卡迪娜爾派來，擁有監視人界能力的蜘蛛型 NPC。在桐人與尤吉歐離開盧特利村之後便案中引導他們。雖然是 Top-down 型的 AI，卻像結衣一樣行動卻彷彿有自己的智能。

卡迪娜爾的最終目的

　　卡迪娜爾的目的就是打倒亞多米尼史特蕾達，讓《UW》初始化，並希望能夠消除系統機能不全所誕生的世界。另一方面，她卻請求桐人將她視為一個普通人並擁抱她。關於這部分的描述，或許探討的主題就是 NPC／AI 與人類究竟有何不同吧。

貝爾庫利‧辛賽西斯‧汪

天職：整合騎士／男性

在大約三百年前任職盧特利村初代衛士長的男人，留下了在盡頭山脈的洞窟裡遇見白龍的傳說（也是尤吉歐最喜歡的一則童話）。他的勇猛因此受到賞識，成為第一位整合騎士。武器是用第一個「時鐘」上的一部分做成，能「砍斷未來」的「時穿劍」。雖然面對有捨身覺悟的尤吉歐時不敵而敗北，但其驍勇善戰在暗之國也是赫赫有名，是最強的劍士。個性我行我素卻也很親切，受到整合騎士們的仰慕。在與暗之國決戰時擔任總指揮一職。

不斷磨練劍技近三百年，擁有能夠修練到奧義「心意之腕」的強大意志力。雖然對亞多米尼史特蕾達所說的話抱持疑問，也覺得裘迪魯金令人感到不安，但終究還是沒能成為「A.L.I.C.E」。

溫貝爾‧吉傑克

流派：海伊諾魯基亞流／男性

一百多年前成為整合騎士的女劍士，目前擔任副騎士長。使用的武器「天穿劍」是亞多米尼史特蕾達試做太陽能兵器時，用來當材料的一千面鏡子所產生的神器。她以刺擊貫穿為主的耗力攻擊，在整合騎士裡算是少見的類型。此外，還能夠交互使用從劍尖釋放光線的武裝完全支配術，以及朝四面八方發出光線的完全記憶解放（也會傷害使出者本人）等，因此也擅長遠距作戰。

收了達基拉、傑斯、何布雷、基羅四名整合騎士當徒弟，訓練他們學會即使不用武裝完全支配術也能靠連攜攻擊打敗敵人的「四旋劍」。

將對手看她是女性而手下留情視為屈辱，因此身穿鎧甲採用遠距離就能壓制對方的戰術。另一方面，希望貝爾庫利將她視為女性對待，以及對新人又是美少女的愛麗絲感到嫉妒因此而畫了口紅。在連喘息時間都沒有的戰鬥中，桐人還有辦法察覺到她內心的矛盾並煽風點火，這驚人的觀察力與腦筋的應變能力也令人印象深刻。

迪索爾巴德・辛賽西斯・賽門

天職：整合騎士／男性

過去曾在諾蘭卡魯斯北方第七邊境區指揮的整合騎士。八年前因在盧利特村發現並帶走違反禁忌目錄的愛麗絲而立了功，因此晉升後負責防衛中央聖堂的指揮調派。是一位弓箭好手，使用的武器為「熾焰弓」。可以藉由武裝完全支配術放出帶有巨大火焰的槍。在中央聖堂武器庫前與桐人、尤吉歐戰鬥但敗北。透過與桐人的對話發現自己失去了成為整合騎士之前的記憶。在亞多米尼史特蕾達死後歸到貝爾庫利麾下，準備與暗之國的人決戰。

艾爾多利耶・辛賽西斯・薩提汪

天職：整合騎士／男性

原本名叫艾爾多利耶・威魯茲布魯克，對葡萄酒有獨到見解的做作男人。是帝國騎士團將軍艾修特魯・威魯茲布魯克的兒子，打敗渦羅及索爾緹莉娜獲得似帝國統一大會優勝。被奪走最愛的母親亞魯梅拉的相關記憶並植入敬神模組，成為第三十一位整合騎士。使用的神器「霜鱗鞭」在記憶解放時會以如同紅眼大蛇般的姿態攻擊敵人。受到既堅強又柔弱的愛麗絲吸引而拜師，讓愛麗絲教導他神聖術以及劍術。在備戰迎敵對抗暗之國時，也納入貝爾庫利的指揮下。

里涅爾・辛賽西斯・推尼耶特
費賽爾・辛賽西斯・推尼奈

天職：整合騎士／女性

在桐人與尤吉歐打倒迪索爾巴德，沿著中央聖堂內部樓梯往上爬時，這兩名少女就現身擋住去路。雖然自稱是因為好奇心驅使來看入侵者的見習修女，實際上卻是見習整合騎士。是亞多米尼史特蕾達為了實驗「復活」神聖術而在中央聖堂養育的三十個小孩裡的倖存者，從五歲起就在彼此殘殺。本來打算下毒麻痺桐人與尤吉歐，不過失敗還反過來遭到桐人麻痺。沒辦法像《SAO》的克拉帝爾或現實世界裡的金本敦那樣得逞。

加百列・米勒

Glowgen Defense Systems（TO）／男性

為了強搶『A.L.I.C.E』化身
為闇神貝庫達的靈魂竄奪者

民間軍事公司「Glowgen Defense Systems」的最高作戰負責人。不只戰略思考、指揮能力優異，戰鬥技術也相當傑出。對完全潛行技術頗有心得，透過日本地下管道取得 NERvGear。從小就對「靈魂」很感興趣，從殺昆蟲到人類的經驗都有。因此決定參加美國國家安全局委託的「A.L.I.C.E」搶奪作戰。按照載運他的潛水艇艦長達利歐・吉利亞尼上校所形容，他擁有「能夠吞沒所有光線，宛如無底洞一般的眼睛」。

殺人技術 5
演技 5　　指揮能力 5
探究心 5　　4 最後大魔王
5 心裡的黑暗面

以超級帳號「闇神貝庫達」登入《UW》。他內心的空洞甚至可以影響到 Light Cube 裡的搖光。展現了驚人的實力，連遭到夏斯達攻擊都能毫髮無傷。加百列是指聖經中告知最後審判的天使。或許是為了預告《UW》決戰才取的名字。

▌突襲 Ocean Turtle 的小隊

共十二名身懷絕技的人參加這次突襲，包括 Glowgen DS 網路營運（Cyber Operation，CYOP）部門的駭客「克里達」、同樣隸屬 CYOP 部門並擅長在潛行環境下戰鬥的瓦沙克（以地域王子為名的帳號暱稱）等等。

▌艾莉西亞・克林格曼

加百列・米勒的青梅竹馬，是住在隔壁的企業家之女。艾莉西亞一家因為不景氣而打算搬到堪薩斯州時，當時十歲的加百列便殺了她，也初次嘗到殺人的樂趣。他巧妙地藏起艾莉西亞讓人找不到她的遺體，之後被當成失蹤案處理。

莉琵雅·扎恩克爾

暗 騎士／女性

　　住在暗之國的人族暗黑騎士。經營收容年幼孤兒的育幼院，她的能力就所有暗之國的人而言是很特殊的。贊成夏斯達對和平的想法，打算暗殺決定與人界開戰的皇帝貝庫達，卻反而失手被殺。

瓦沙克·卡薩魯斯

Ocean Turtle 突襲小隊／男性

　　突襲 Ocean Turtle 的恐怖組織副隊長。說得一口流利的日語，擅長在完全潛行的環境下戰鬥，跟加百列·米勒一樣以超級帳號「暗黑騎士」潛行《UW》。看上去似乎是享樂主義者，真實目的尚未表現出來。

畢庫斯魯·烏魯·夏斯達

暗黑騎士團長／男性

　　統治暗之國的十位將軍其中之一。身為暗黑騎士團長卻在尋找和平之道。因為情人莉琵雅·扎恩克爾遭到殺害而情緒失控，打算殺了闇神貝庫達，儘管使出可與整合騎士的武裝完全支配術匹敵的一擊，飽含殺意的劍卻無法傷害貝庫達分毫。

蒂伊·艾·耶爾

暗黑術師公會總長／女性

　　統治暗之國的十位將軍其中之一。是麾下有三千名術師的暗黑術師公會總長。被捲入夏斯達因殺氣產生的龍捲風裡而失去右腳，不過似乎藉由暗黑術恢復了。之後成為闇神貝庫達的忠實部下。

暗之國十侯會議與闇神貝庫達

　　從第 15 集開始，從〈Alicization〉的新篇章 Underworld 大戰，進展到暗之國與人界之戰。暗之國分為巨人族、半獸人族、食人鬼族、山地哥布林族、平地哥布林族等五個暗黑種族以及人族中的暗黑騎士團、暗黑術師公會、商工公會、暗殺者公會、拳鬥士公會等，它們統稱十侯會議並共同治理暗之國。闇神貝庫達為傳說中的人物，十侯中沒有人認為他會真的出現。在這種情況下，加百列就必須展現比他們強大的絕對力量。擊退想殺死貝庫達與人界和平共處的夏斯達之後，貝庫達就確立了自己的權威。可以立刻變通應付這點的加百列，的確很適合成為本作品的新一代大魔王。

由《UW》的「魔法」所誕生的亞多米尼史特蕾達暴走失控

《Alicization》篇中《Underworld》世界裡的魔法「神聖術」，將現代電腦、遊戲裡常用的英文單字排列組合當成咒文來使用。本篇就來檢視為什麼這些英文會成為魔法。

系統管理員使用的語言（Command line）成為《UW》的魔法「神聖術」

比嘉才會參考現有的RPG而設置「魔法」這個概念。

在神聖術中所使用的指令，與其說是現代電腦裡使用的指令，更像是遊戲中經常使用，簡單英語的排列組合。

因為桐人正往遊戲開發者的道路邁進，又玩過大量的遊戲，對他來說有「System Call」這個發語詞、也有實際執行的詞彙，然後指令內容都是他很熟悉的遊戲裡常用的簡單應對與單字，從這些指令的排列可以推敲出一定程度的內容，才讓他在許多場戰鬥窮途末路時能夠自救。

桐人利用新型完全潛行實驗機器「靈魂翻譯機」連線進入的《Underworld》（以下略稱UW），雖然是模擬現實世界所打造，但其中也存在著現實世界所沒有的魔法「神聖術」。為了藉助《UW》裡的NPC，也就是Bottom-up型的AI們快速地建構虛擬世界，因此使用以《SAO》為根源製作出來的「The Seed」來作為開發基礎。而為了統一處理Bottom-up型的AI們會產生的疑問或可能出現的麻煩，

亞多米尼史特蕾達的行動並非AI的叛亂，而是人的叛亂

這樣的神聖術的確可以增加作品的華麗度，不過主要還是用來區別現實世界與《UW》世界，以及強調《UW》就是一個假想中的現實世界。至於這麼做的原因，應該就是為了亞多米尼史特蕾達。

在第14集與桐人對決的亞多米尼史特蕾達，是《UW》的居民，身為Bottom-Up型AI卻自行分析神聖術中所使用的英語的意涵，將自己的系統控制權限變成管理員。接著她理解到《UW》

這個世界是由人類打造的封閉環境，因此截斷來自現實世界的控制，完全掌控了《UW》世界。最後她甚至企圖與現實世界的人進行交涉，到這個地步已經可以說是叛變了。

提到人工智慧的叛變，首先就聯想到電影《2001太空漫遊》裡的HAL9000，然而亞多米尼史特蕾達所做的事，其實也不過是因為人類不想死的這種根源性的貪念所衍生而出。《UW》是為了研究如何在虛擬世界中做出人類而打造的世界，然而她的行為卻已經遠超過管理程式的現實世界人類所預期，的

確是人為叛變。因此某程度上在《UW》實驗裡，她的行為就代表了成功案例，甚至可以說尤吉歐或愛麗絲兩人的出現，也是因應而生的副產品吧？

在《UW》裡使用的神聖術的英語排列，感覺似乎比在電腦的命令提示字元（Command Prompt）執行的命令還要更直接。

《ＳＡＯ》中所描述的 AI（人工智慧）進化

本篇故事中提到的 AI（人工智慧）角色有 Top-down 型（弱人工智慧）與 Bottom-up 型（強人工智慧）。以下就來回顧在《刀劍神域》裡登場的 AI 們是如何形成，以及各自的形成概念。

1 Underworld 裡的人物 除了桐人之外都是 AI 角色

或許不少讀者仍記得在〈艾恩葛朗特〉篇登場，桐人與亞絲娜的女兒「結衣」，原本是《刀劍神域》（以下略稱 SAO）裡提供玩家心理諮詢的人工智慧。在《SAO》世界裡像結衣這種感情豐富不亞於人類的 AI 角色屬於極少數，不過從第 9 集〈Alicization〉篇開始，便有大量 AI 角色登場。或者更該說，到目前已經出版的第 15 集為止，本篇除了桐人之外的所有角色幾乎都是 AI，用遊戲的角度來說，就是所

有人都是 NPC 構成的。結衣跟《UW》裡的居民雖然看上去沒有什麼差別，但卻是由完全不同的途徑構成，而且〈Alicization〉篇正是以這樣的差異化為主題。接著我們就來探討像結衣這種 Top-down 型 AI 與《UW》居民那樣的 Bottom-up 型 AI 的不同之處。

解析人腦的 Bottom-up 型 AI 能夠成為人類嗎？

包括結衣在內的 Top-down 型，會在與人交流對話時收集、累積對方呈現的反應，並將對話的結果輸出

AI 就本質而言，有光靠現代電腦的邏輯運算無法重現的部分，因此為了盡可能接近人腦模式，就必須使用以量子力學原理設計的量子電腦進行資訊處理，這是因為量子電腦的演算邏輯與人腦是相同的。因此在《SAO》裡，將靈魂解釋成光素子構成的搖光，並建立了可大規模重現人類靈魂的環境──

《UW》。為了讓他們能夠像人類一樣思考，人類複製了真正嬰兒腦內的搖光，並在《UW》裡養育這些最早的居民之後，藉此在虛擬空間內大量製造 Bottom-up 型 AI。

桐人藉著新一代完全潛行實驗機器「靈魂翻譯機」，在不得已的情況下進入《UW》世界冒險。在他冒險的時候，有很長一段時間無法確認《UW》是不是虛擬世界。部分原因也是因為他總是反覆問自己，AI 是否與人類早就沒有什麼不同了。

後盡量與人類相似。而如《UW》居民的 Bottom-up 型，是直接複製了人類腦內的神經細胞構造之後達成的智慧重現。也就是說，人工智慧分成模仿人類對話呈現智能反應的 Top-down 型，以及模仿腦部本質的 Bottom-up 型。

兩者的差異在於 Top-down 型的 AI 所有的反應都是設定好的，只是數據處理非常精密（雖然看結衣的反應會覺得似乎不只如此）。然而如果是 Bottom-up 型 AI 做出的反應，就極可能是真正有靈魂並思考之後的產物。Bottom-up 型

電影《2001 太空漫遊》裡的 HAL9000 是知名的人工智慧之一。他很顯然是屬於 Top-down 型。

▶▶▶▶▶▶▶▶▶▶COLUMN
《ＳＡＯ》中所描述的 量子電腦概念

原著小說第9集到第15集，甚至包括之後的〈Alicization〉篇裡，故事中所呈現的虛擬世界是透過量子電腦產生。以下就來簡單介紹量子電腦究竟是什麼。

1 量子電腦與現今電腦的不同

包括〈Alicization〉篇登場的《Underworld》（以下略稱UW）居民們在內，要呈現整個《UW》世界所使用的量子電腦，至今仍有許多科學家持續對它進行研究。

接著我們來簡單介紹一下量子電腦的基本原理。但畢竟其含意相當困難，讀者們可以不用硬逼自己弄懂，只要憑感覺閱讀下去，最後大概就能稍微理解一些了。

以位元（bit）為最小單位，並將ON/OFF的狀態分別以0和1來代表，再高速逐一處理這些訊息，就是現

今電腦的運作基本原則。然而在量子電腦裡所使用的最小單位量子位元（以下略稱SAO）《刀劍神域》（以下略稱SAO）小說裡稱為「cubit」）中，可以同時存在0與1的狀態。意思就是cubit能夠同時處在ON或OFF的狀態下。

若這些狀態全部集合起來會如何呢？例如一般電腦中，有個4bit的數值「1010」。在二進位的處理程序中，其所代表的數字就是在2×2×2×2的範圍內，亦即0～15整數中的「10」。可是0000到1111（意即0～15的所有整數數值）在4cubit中是可能同時並列存在的，因此可一併視為0～15的所有整

量子電腦
能改變電腦的世界嗎？

前一段粗略地解釋了基本原理，然而比起看似有些禪意的原理本身，更重要的問題是「到底量子電腦能有什麼作用」。簡單來說，量子電腦可以達到「現在電腦的千倍以上效能」。用量子電腦執行一般電腦演算程式的話就能夠發揮千倍的處理

數。因此解析全部數字需要的龐大演算能力，即是量子電腦的優勢。而由日本主導開發，曾經蔚為一時話題的超級電腦「京」，則是將現存的CPU並列的產物，與量子電腦完全不同。

日本所開發的超級電腦「京」並非量子電腦，僅為現存電腦的發達型態。

能力，若利用量子電腦專用的演算法，實際上還能發揮超過一萬倍的頂級效能。

以現狀來說，量子電腦最有可能的用途就是「尋找最佳組合」，即在多個可能的結果中找出最有效率的答案，可望應用在分析DNA等各方面。在遊戲方面，則

期待能讓物理運算動力的機能有爆炸性的提升。本作品中「The Seed」採用的是由茅場開發且相當於《SAO》動力的Cardinal系統，因此在應用「The Seed」打造的《UW》世界裡，重現度也提升到令人無法與真實世界區別的程度。

近幾年，「全球首台銷售的量子電腦D-Wave2」在發表之後，緣於研究量子電腦，由Google與NASA共同設立的量子人工智慧研究所購買了它，因此蔚為一時話題。然而根據報告，其性能與一般現存電腦並沒有什麼不同，顯然離量子電腦的理想仍有一段距離。

茅場晶彥投注在「THE SEED」中的想法是什麼？

茅場晶彥在〈妖精之舞〉篇裡再度出現於桐人眼前，並將世界的種子「The Seed」託付給桐人。接著我們來探討 The Seed 到底是什麼，茅場又是帶著什麼樣的想法交給桐人的。

「VR世界的種子」的萌芽拓展了VRMMORPG的世界

在《刀劍神域》（以下略稱SAO）的社會裡，不僅是《Gun Gale Online》（以下略稱GGO），還有教育、溝通平台、觀光等各種領域的VR伺服器陸續開發出來，彷彿每天都有新世界在誕生。在虛擬世界裡拓展「現實置換面積」以擴大發展，日本國土的那一天，看來似乎也不遠了。

而讓VR世界如此興盛的「世界的種子」，就是茅場託付給桐人的「The Seed」。這東西原本儲存在

NERVGear 主程式區裡，是一款小型的VR控制系統。艾基爾動用人脈將交到桐人手上的這個程式上傳到全球伺服器，完全開放給個人、企業等所有對象使用。

在此之前全世界的VR遊戲，全都是以在 Argus 工作的茅場晶彥所開發的「Cardinal System」為基礎，其授權費用相當昂貴，一般個人或中小企業根本支付不起。再加上造成大量犧牲者的《SAO》事件，以及發生人體實驗醜聞的《ALfheim Online》（以下略稱ALO），使得VRMMORPG飽受大眾評擊

在經營《ALO》的RECT

虛幻引擎（Unreal Engine）
https://www.unrealengine.com/ja/
「虛幻引擎」是到目前為止仍持續更新版本的開放式遊戲引擎。只要每個月支付十九元美金（+5%），任何人都可以使用。而這個月費是指「虛幻引擎」使用開發者的人數與 5%版稅，是非常划算且親民的價格。

Progress 公司解散之後，整個VR世界包含其相關分類都面臨了存廢的危機。於是號稱完全免授權的VR控制系統「The Seed」便在此刻登場。將茅場打造的 Cardinal System 整理過後，縮小規模讓小型伺服器也能藉此驅動，甚至提供開發遊戲元件的支援環境封包。最重要的是無論要在商業或非商業使用，都能免費授權。

不消多久，超過數百名「創作者」就推出各種VR遊戲伺服器。這些想要打造VR世界的人，只要先準備容量足夠的伺服器，在以「The Seed」為基礎布置3D元件，就能夠生出一個新的世界。自此，VR世界遍地開花，如雨後春筍般陸續冒出。

茅場打造了「The Seed」讓它成為《SAO》之後所有VRMMORPG的基礎，我可以想像他會這麼做的背後應該有很多理由。首先應該是針對前述所說 Argus 高額權利金的反彈（Argus 在《SAO》事件之後解散，繼承程式所有權的 RECT 也因為《ALO》事件而脫手，因此該程式變成沒有所有權人的可能性很高）。

第二個可能性，就是過止VRMMORPG因為《SAO》事件而衰敗。他會託付給桐人，也是因為從桐人攻略完《SAO》第七十五層時，看出桐人擁有能超越系統框架，打破現狀的能力吧。

再者，他應該也期待著有人能做出超乎他想像的ＶＲＭＭＯ世界。儘管他已經做出了童年時就夢寐以求的艾恩葛朗特城，但仍想親眼見證ＶＲＭＭＯＲＰＧ開創的未來，肯定是因為抱持這樣的心情，才決定不要白白死去，而是將自己的意識轉換後放到網路上。而且另一層意義上，可能也是想留下紀念品給桐人這種有志開發ＶＲＭＭＯ的年輕人。

不可否認這也是作者為了繼續《ＳＡＯ》這個故事刻意打造出來的劇情物品，但摒除這點不談，我們仍能從「The Seed」上感受到茅場晶彥這個角色的意念。

有益於創作的遊戲引擎

儘管「The Seed」是個夢幻工具，但它絕對不是從幻想中憑空捏造出來的。

構成遊戲中最主要部分的共通程式，稱為「遊戲引擎」，是在我們現實世界中支撐遊戲產業的幕後功臣。

就狹義的定義而言，是指直接驅動遊戲的核心程式，也就是構成「遊戲」這個機械的零件，內容包括了連結軟硬體的ＡＰＩ、程式庫（程式的共通部分）、物理計算

以及３Ｄ引擎、網路控制等。而一般則泛指所有用來開發遊戲的共通工具或部分。

也就是包含了角色、背景、等級設計（設計並製作地圖或環境、難度的工具）等結構物件的封包。

使用遊戲引擎的好處不少，首先是防止重造輪子（Reinventing the wheel）[1]的情況。能夠直接使用已經應用在其他公司產品裡的基本程式工具，便沒有必要浪費人力及時間從零開始做起。

只要是相同的處理程序，沿用現成製品也能降低成本。

再說，只要使用遊戲引擎，就能把作品的品質提升

到一定的水準之上。如果將它當成能快速檢查遊戲基礎的模組，那麼大概一天就能完成，就連最終性能也都有率先啟用的其他公司產品證明過了。

第三，更容易支援電腦或遊戲專用機、智慧型手機等多元平台。由於硬體差異已經由遊戲引擎吸收，基於這點所開發的程式無論放在那個硬體裡都可以驅動，即使有不合的地方也只要稍微修正一下就能移植。遊戲引擎讓遊戲開發者不再陷入難纏的程式泥沼中，能夠幫助他們更專注於創作遊戲。

直到十幾年前，遊戲引擎的概念在日產遊戲中還不甚發達。遊戲核心都由各自的廠商開發且絕不外流，即使是同公司出品的遊戲，每一個作品從零開始做起也被視為理所當然。對於連挖角遊戲開發者都是極敏感話題的封閉業界而言，遊戲引擎根本是悖離常識的概念。

另一方面，國外則早就開始在採用遊戲引擎。例如1998年由Epic Games開發的「虛幻引擎（Unreal Engine）」，隨著其版本不斷更新，後來的〈戰爭機器（Gears of War）〉或〈質量效應（Mass Effect）〉系列也都使用了它。使用「Unreal」這個詞是因為它是為了〈魔域幻境之浴血戰場〉（Unreal Tournament）這款FPS（第一人稱射擊遊戲）所開發的引擎，但連MMORPG〈天堂II〉（Lineage 2）都是採用這個引擎的遊戲之一。在設計等級的時候就能指定遊戲類型，若選擇UTgame（UnrealTournament模式）的話，就能立刻做出界面為「拿著槍移動、射擊」的遊戲。

此外，要做出畫面上會顯示自己角色的TPS（第三人稱射擊遊戲），難度也不高，只要把鎖定角色的鏡頭往後移動即可。想增加敵人只要一鍵搞定、想改變地形也只要堆疊材質就能立刻

『Unity』
http://japan.unity3d.com/
目前[*]版本為「Unity 4.6」。個人用版本可以免費下載，專業版則只需支付一千五百元美金即可獲得授權。下一個版本「Unity 5」則於 2015 年發佈。〈勇者鬥惡龍 VIII 天空、碧海、大地與詛咒的公主〉也是以這個軟件所製作。此外「Unity Asset Store 資源商店」上也販售了許多用「Unity」製作遊戲時的必備元件，例如 3D 模組、字型、音樂等等，能夠善用的話就更容易製作遊戲了。
（＊本書日文版撰寫時間）

理也很充實，也提供了多人共同操作及行程管理必備的機制。而且像針對個人用戶的 DTP 軟件等，使用軟件時要按人數比例支付費用，但專業用的軟件在月費或授權費方便相較之下便宜很多，尤其是對個人來說，製作遊戲更加簡單這點也很重要。

日本國內率先使用遊戲引擎的則是同人遊戲，應該是視覺小說類（visual novel，搭配 CG 閱讀小說內容，並依據玩家情境選擇來發展故事走向的遊戲〉。旗下有〈Fate/StayNight〉等知名遊戲的 TYPE-MOON 公司的原點〈月姬〉，以及千禧年中期掀起熱潮的〈暮蟬悲鳴時〉，都是以免費軟體「Nscripter」為基礎所製作。由於遊戲引擎免費提供了豐富的機能，包括高速顯示 CG 與文字、多變化的畫面特效等，才能讓奈須蘑菇或龍騎士07[2] 等人的才華得以展現在世人面前。

完成。

遊戲引擎是現在製作大規模遊戲的必備條件，因為它不單只有操作介面或顯示程式，連製作流程及內容管

「The Seed」所想要的代價是什麼？

2 分別為〈月姬〉及〈暮蟬悲鳴時〉的故事編劇、製作人。

「Unity」的製作畫面。坊間也出版了不少「Unity」的教學書籍，換句話說連外行人都能製作遊戲的環境也都備妥了。

「The Seed」是一款完全免權利金的遊戲引擎，不向任何伺服器經營者收取相對的報酬。話說回來，也是因為原本的所有權人茅場晶彦（在現世）已經死亡，因此即使是要收費的VRMMORPG想使用，表面上似乎也不用支付任何一毛錢。

然而凡事都是免費的最貴。這些公司必須付出的代價就是「角色轉移」。新遊戲開始營運的前三個月雖然禁止轉移，但只要期限一到就會自動開放。「The Seed」裡有連艾基爾都無法解析的黑盒子，無法讓疼痛緩和裝置徹底無效，因此似乎也禁止遊戲營運公司不讓玩家轉陣地。

一般的線上遊戲都是藉由「圈養重度玩家」來收取月費或道具課金以增加收益。因為玩家花了很長的時間在這個遊戲世界裡培養角色，

世界已經推出的線上遊戲，家讓他們非課金不可。現實換句話說伺服器經營者把角色當作「人質」，綁架了玩便不會輕易變心玩其他遊戲。

也沒有任何一款遊戲容許玩家延續使用不同公司的遊戲裡所儲存的數據，即使兩者使用的是相同的遊戲引擎。

角色可以轉移使得遊戲的地盤隔閡完全消失。受益於「The Seed」的VRMMORPG營運商就必須綁緊神經應付重要的核心玩家隨時可能出走。因此就得提供比其他遊戲更吸引人的內容，而彼此也有競爭的VR世界品質也會越來越好──或許茅場連這一步都算到了呢。

以虛擬世界為題材的其他作品

目前市面上仍有許多描述虛擬世界的冒險故事。接下來我們就來探討這諸多作品的特色，以及虛擬世界作品的源流。

一　虛擬世界題材起源於賽博朋克（Cyberpunk）

近年來以虛擬實境世界為舞台的小說發展非常蓬勃，除了MMORPG之外，第一人稱射擊遊戲（FPS）、即時戰略遊戲（RTS）等也是經常出現的故事載體。有趣的是，在韓國或中國有許多付費線上小說如《惡魔法則》這樣的奇幻題材，歐美則有像《垂暮戰爭》（Old Man's War）這種硬派SF裡有真實的戰鬥描寫，顯然都是受到FPS的影響……而且彷彿也展現了其民族性或國情。

以虛擬世界為題材的源頭作品，出乎意料地很早就有了。包括1980年代初期起一陣熱潮的威廉·吉布森（William Ford Gibson）作品《神經漫遊者》（Neuromancer，又譯為《神經喚術士》）以及各種賽博朋克的作品，還有塑造虛擬世界觀原型的短篇小說《插電女孩》（The Girl Who Was Plugged In）等，從這些之後，無論國內外都陸續有大量的作品問世。

而主角部分，也從《神經漫遊者》的主角凱斯那種經違法科技工程師（電腦流氓），轉變成像桐人這種能以VR頭部裝置活躍在各種MMO遊戲裡活躍的玩家，儘管如此，本質上都是跨越兩個世界活

《實境網遊（VRMMO）的課
金無雙》鰤／牙
Hobby Japan 文庫

《神經漫遊者》
威廉・吉布森
早川書房

動的異世界冒險題材，同時也是這類作品的特色之一。

一、近年以VRMMORPG世界為舞台的作品

提到近年以VRMMORPG世界為舞台的作品，會想到《記錄的地平線》（2001年於WEB上發表），甚至更早先就以遊戲形式展開的首度跨媒體的作品《.hack》（最先的遊戲在2002年發售），而且以它甚至還製作動畫這方面來看，可以說是跟《SAO》一樣成功的商業作品。當然，除了《刀劍神域》（以下簡稱SAO）之外以虛擬實境世界為舞台的作品，也都各自建立了擁有獨特元素的世界觀。2013～2015年播放的動畫《記錄的地平線》，是描述一群玩家們成為不死之身的遊戲角色，被鎖到虛擬世界後「該如何生活」，主題與《SAO》有著相當大的不同。此外還

有科幻動作電影《All You Need Is Kill》的原作者櫻坂洋在《快打城市 slum online》裡描繪對戰型格鬥遊戲的世界，花房牧生在《World End Lights》裡描繪了一個不知道是誰製作的可疑地下MMORPG世界。而其中我們最希望《SAO》讀者也能接觸的作品，就是由 Hobby Japan 文庫出版（繁中版由台灣東立代理）鰤／牙原作的《實境網遊（VRMMO）的課金無雙》，作者也是從小說投稿網站「成為小說家吧」發跡，與桐人不一樣，故事主角石蕗一朗是另一層意義上能放無雙的

▶▶▶▶▶▶▶▶▶▶▶▶COLUMN

陸續登場的網路小說家

包含《刀劍神域》在內，許多從網路小說崛起的小說家都相當受矚目。我們來試著探討為什麼他們受到關注的原因。

一 忽然從網路出道成為小說家？！

如今活躍於前線的作家中，雖然不至於過半數，但很可能有許多人都是從網路發跡的。

實際上，小說界也曾發生過相同的事。千禧年中期拍成電影的《戀空》甚至紅到成為一時的社會現象。當年可以在舊式手機上觀看且很受關注的手機小說熱潮，其實就是日本最早可觀察到的網路小說風潮吧。

繼這波手機小說的出版熱潮後，2008年至2010年這段時間取代當時大流行的手機小說登場的，則是網路的輕小說作家們趁

勢崛起。從「成為小說家吧」小說投稿網站發跡，著有《魔法科高中的劣等生》的佐島勤、來自「2CH·VIP版」的《魔王勇者》的橙乃真希以及《刀劍神域》（以下略稱SAO）的九里史生──也就是川原礫。

川原礫在2008年以《加速世界》（以下略稱AW）成為第十五回電擊大賞的得獎者，隔年開始同時連載兩部作品，以新人作家而言是前所未聞的創舉。兩部作品除了《AW》之外，另一部作品是非得獎作品的《SAO》。川原礫在還是新人作家時，就達成了隔月交互發售《AW》及《SAO》的驚人成就，在電擊文

庫裡也是罕見有穩定出版進度的作者。

一 《SAO》開始時就已經結束了!?

《AW》及《SAO》能夠步調穩定地每年各出版三冊，其祕密就在於《SAO》在書系剛出版時，目前已經進入最後一章的〈Alicization〉篇雖然到了書籍版的會略作修正，但當時的網路連載早已快要接近尾聲。同樣情況的還有《魔法科高中的劣等生》、《魔王勇者》以及來自「Arcadia」網站的柳內巧所著，並製成動畫的《GATE 奇幻自衛隊》等，其共通特徵都是在

現今有不少輕小說都常發生斷尾或是尚未完成卻毫無後續消息的情況，因此對輕小說迷而言，「已經有完成的

書籍發行時故事就已經寫完，或是至少直到故事最高潮部分的存量都已經發表在網路上。此外，前所未有的利用推特連載並進行推廣活動，由本兌有和杉 Raika 共同翻譯成日文版本的《NINJA SLAYER 忍者殺手》，儘管小說價格昂貴仍創下暢銷紀錄，也製播成網路動畫。

原稿，故事也都公開了」這一點，還有以穩定進度發行新書這點，都是能夠拓展銷量的重要因素。如果以後想要當小說家，就先張貼在網路上，這也是成為專業作家的方法之一。

「成為小說家吧」
http://syosetu.com/
從 2004 年開始提供服務的小說投稿網站。

『Arcadia』
http://www.mai-net.net/
有許多二次創作作品的小說投稿網站。

透過VRMMORPG 來考察茅場晶彥 不切實際的理想是什麼？

最後，我們來考察打造出《刀劍神域》遊戲且可以說是與桐人並列第一主角的茅場晶彥，追求的世界究竟是什麼。

從《SAO》一直延續到《ALO》的茅場晶彥的「實驗」

茅場晶彥是《刀劍神域》（以下略稱SAO）開發團隊最高層負責人，也是把玩家們關進死亡遊戲裡的始作俑者。在《SAO》之後的《ALfheim Online》（以下略稱ALO）及其他VRMMORPG的基礎設計，也都是複製他的程式或以他交托給桐人的「The Seed」為基礎架構，因此茅場在《SAO》這部作品的世界裡可說是神一般的存在。

此外，桐人碰到的各種事件，也都是一些現實社會、

人際以及虛擬現實下的社會、人際方面的衝突，並且在虛擬現實這個有著絕對性既定規則的世界裡，去面對其極限。這些「事件」其實可以直接代表虛擬現實的設計人茅場晶彥的尖銳思想及極限之處吧。也因此桐人每每遭遇這些事時總是會想到茅場晶彥，時而重疊自己的處境，時而又感到反彈。

接下來我們先來整理茅場晶彥在著手開發《SAO》前的動機與緣由，試著思考他想要塑造的世界的樣貌。

「各位玩家，歡迎來到我的世界。」

（第1集P42）

認識之後會覺得《SAO》更有趣的 SF 作品①

《The Long Walk》理察・巴奇曼（Richard Bachman，史蒂芬・金的另一個筆名）
扶桑社 Mystery 文庫

這是在《SAO》遊戲世界裡以紅色斗蓬巨人之姿的茅場晶彥開口的第一句話。

能夠將遊戲開發公司 Argus 推上業界龍頭，既是天才遊戲設計師也是量子物理學家的茅場晶彥，在此向所有玩家宣告「這雖然是遊戲，但可不是鬧著玩的。」想要登出遊戲回到現實，只有將遊戲破關一途。除了觀察被他的宣言耍得團團轉的玩家，

茅場自己也化身成最大公會血盟騎士團的團長希茲克利夫，以玩家之姿現身遊戲中。

後來被桐人揭露真實身分，遭到超過系統極限的攻擊之後，兩人同時被傳送到等待死亡區。這時茅場向桐人認輸，並告訴桐人把《SAO》變成死亡遊戲的動機如下：

世界裡，真的有那座城堡存在──」

（第1集P336）

這裡的空中浮游城堡就是艾恩葛朗特，也就是整個《SAO》世界。這裡與其說他提的是「另一個世界」更像是強調「真的存在」這一點。茅場晶彥為了將他夢想中的《SAO》世界變成「現實」的一部分，因此把現世界的人類玩家關在遊戲裡。

此外，他也事先預測自己這麼欠缺計畫的嘗試會有人看出破綻，也期望有超越「他的規則」之人（桐人）登場。想要實現自己夢想，與希望有人能破壞自己夢想

「我們從小時候開始就會不斷地有許多夢想對吧？

我也忘了究竟是從幾歲開始，自己就被這個空中浮游城堡的幻想給纏上了……（中略）聽我說，桐人。我仍然相信──在某個

的矛盾心情，似乎正說明了茅場這個人的個性。更進一步來說，藉由他人之手打倒自己統治的世界，在真正的意義上擺脫茅場，成為自主運行的世界，或許也就是他所認為的現實。若是如此，那麼身為玩家龍頭的希茲克利夫，卻也是最終第一百層的魔王，他會安排自己成為玩家之敵的脈絡，也就不難理解了。

　儘管這場死亡遊戲就客觀來看非常不可喻，對茅場晶彥而言卻是實現自己夢想的過程，甚至可以說這是他剝奪自己通往新世界的特權的儀式吧。而他所認為的現實，與目前一般大眾所理解的現實相距甚遠。

　到底我們所知的現實與茅場所謂的「現實」又有什麼不同呢？

◆ 顛覆的人格與社會的定義

　一般來說，我們在使用現實這個詞彙時，指的是我們把眼前這本書當成實際存在的物質，也有椅子、有床的物質界。至於「為什麼如此」這個問題屬於哲學領域，在「實際碰得到的人們生活空間」這個壓倒性的實在感面前，諸多哲學問題不過就是高等文字遊戲而已。現實就在每個人面前，每個人就生活在現實中。如果不出現像是《SAO》這種有觸感的虛擬空間，這種現實感也會一直持續下去吧。然而，這種理所當然的現實，對茅場而言卻只是「現實」的一部分。

　對他及他所開發的VRMMO而言，肌膚觸感等實感不過只是腦部電子信號脈衝的叢集而已。而腦部所認知的規則或感覺，正是人們認為的「現實」，而我們所

認識之後會覺得《SAO》
更有趣的SF作品②

《飢餓遊戲（The Hunger Games）》蘇珊‧柯林斯（Suzanne Collins）Media Factory（日）/大塊文化（台）

認識之後會覺得《SAO》更有趣的 SF 作品③

《神經漫遊者》
威廉·吉布森
早川書房

生活的物質界也不過就是其中一個變項。若是這麼想的話，「以現實為基礎而誕生出個人」這樣的思維也要反過來，變成「因為有個人的腦部存在，才可以辨識『現實』這樣的空間」。在這樣的思維下，自主辨識並判斷訊息的腦部才是現實的基礎。

而想要讓自己的夢想成真，就必須讓多數人認同這個夢想是現實的。茅場所夢想的艾恩葛朗特世界，也因

為傳送到每個玩家的腦部讓他們認識後，艾恩葛朗特便進入除了自己之外的人所做的規則裡旅行，這樣的想法比起用「成為神」來解釋，就各方面而言更能清楚地讓人接受。

茅場晶彥在艾恩葛朗特第七十五層被桐人打敗後，冒著失去肉體等諸多風險毅然決然決定進行腦部精神掃描，但這並不是人家常指責的「成為神」這麼回事。自己的夢想受到許多人認同而成為「現實」的浮游城世界，以及未來在裡面陸續產生的「現實」，而為了能潛行其間才那麼做，或許是比較自然的推測。看著其他人們腦內的「現實」

滿足了茅場所認為的「現實」構成要件。由每個人的現實交互重疊的社會也是如此。

今仍「只是個夢想的世界」，建立起來，捨棄自己心裡至

例如在〈聖母聖詠〉篇裡，絕劍有紀在現實世界罹患不治之症，遊戲裡則相當活躍，儘管對有紀而言「現實」就在《ALO》裡，但仍因為現實中「不可理喻」的疾病而香消玉殞。這是將自己的肉體被物質世界綁架視為不可理喻的情況，而〈艾恩葛朗特〉篇則是「不可理喻」地阻止人回自己肉體，兩者是很好的對照。而且在

兩則故事裡肉體存在的意義則完全相反。潛行《ALO》是有紀臨終治療的一環，已經超越了單純休閒的範圍，但要看出這一點，擁有以茅場定義的自主精神（腦）為基礎的「現實」觀，就有其必要了。

須鄉伸之與死槍，以及《UW》的居民們

認識之後會覺得《SAO》更有趣的 SF 作品④

《Criss Cross－混沌的魔王》高畑京一郎 電擊文庫

茅場晶彥想把艾恩葛朗特變成「現實」，其後受到影響的主要人物包括了〈妖精之舞〉篇的反派須鄉伸之、〈幽靈子彈〉篇的死槍、〈Alicization〉篇的比嘉健及《Underworld》（以下略稱UW）的居民們。接下來我們將焦點放在他們身上，看看他們與茅場晶彥的相似與相異之處。

首先是〈妖精之舞〉篇裡的「精靈王奧伯龍」──須鄉伸之。他是茅場晶彥的學弟，由於經常被拿來與優秀的茅場做比較，心儀的神代凜子又是茅場的女友，使他不由得感到嫉妒與憎惡。他在維護《SAO》伺服器時盯上了玩家，非法綁架了三百名玩家並將他們隔離在《ALO》裡進行實驗，當成控制記憶、情感、意識的受試者。

姑且不論他在作品中完全反派的形象，他這些行為與茅場晶彥將《SAO》變成死亡遊戲的舉止其實並無差別。甚至可以說他讓玩家做一場美夢後讀取數據，又不至於讓玩家死亡的方法還比較人道。這裡的須鄉是以竄奪茅場思想的反派形象登場。

最後須鄉的管理員權限被沒有肉體的茅場意識（希茲克利夫）剝奪，並且敗給桐人──儘管以現今法律制度而言，茅場犯的錯更嚴重。

認識之後會覺得《SAO》更有趣的 SF 作品⑤

《仲夏夜之夢（A Midsummer Night's Dream）》
威廉·莎士比亞
（William Shakespeare）
角川文庫

桐人也一樣，對於茅場的犯行展現出一定程度的理解，卻對須鄉有極大的反彈。這或許是因為對方舔了老婆亞絲娜的臉頰吧……

須鄉與茅場兩人行為的不同之處，在於一個人是將遊戲規則改得對自己有利，另一人的言行舉止則是絕對的存在。在〈艾恩葛朗特〉篇裡，希茲克利夫（茅場）雖然藉由管理員權限將自己的HP調整成到一定低點就

不會再損血，但這是為了在界，這也抵觸了茅場與桐人的倫理道德觀才招致敗果。最後還因為虛擬世界裡受的傷導致顏面神經麻痺，簡直就像是虛擬世界在向現實世界報仇一般。

使艾恩葛朗特變成現實的過程中避免自己死去，當桐人察覺他的矛盾之處，揭穿他的真面目之後，他就自行解除不死的限制，以玩家身分接受挑戰而敗北。而且，他也將權限轉移給能自動生成艾恩葛朗特的規則及活動的系統。這也表示茅場並不打算以神的身分控制玩家，也沒有將玩家當成人質對現實世界展現野心的想法。

雖然須鄉的行動本身與茅場很類似，但因為他的目的及手段都是為了成全在現實世界的野心而強佔虛擬世

接著是〈幽靈子彈〉篇的死槍，桐人對抗的是以《SAO》玩家的PoH為中心的PK（Player Killer）思想。

死槍認為「享受遊戲及殺戮是玩家們的特權」，他偷看了《Gun Gale Online》（以下略稱GGO）上的玩家資料庫，然後在獨居的玩家登入遊戲時潛入家中，配合信號殺害該玩家，讓其他玩家誤以為遊戲裡的死亡與現實中的死亡相關，造成死亡遊

戲的錯覺。

這起事件又是模仿茅場
打造死亡遊戲並大量殺戮的
另一種形式，但殺戮規模與
茅場相比之下，也不過就數
百分之一的人數。

這裡的問題在於雙方的
遊戲觀。「這雖然是遊戲，
但可不是鬧著玩的。」對說
出這番話的茅場而言，死槍
的遊戲觀是與他無法相容的。
乍看之下會覺得死槍以殺人
為樂的價值觀似乎呈現出遊
戲挑戰現實的畫面，但實際
上卻只是想旁觀自己打造出
來的表演。POH的口頭禪
「It's show time」也是刻意
的台詞。也因此這種偏離現
實也偏離遊戲，無跡可尋的

犯行會被桐人識破，受到應
有的懲罰。

然而死槍的夢想並非只
屬於一個人，而是一種在「微
笑棺木」裡流通的共同幻想，
也算是一種「現實」的形塑
姑且不論該理論建構的完成
度如何，在意義上與「夢想
現實化」是相等的。為此桐
人打算抓住執行犯一時大
意遭到微笑棺木的「現實」
之人所襲擊，到現在仍可以
說微笑棺木的「現實」與茅

認識之後會覺得《SAO》更有趣的SF作品⑥

《ZEGAPAIN》
導演：下田正美

場的「現實」正在戰爭中。

在目前正在出版中的
系列作〈Alicization〉篇
裡，終於有不受肉體方面
束縛僅存在於網路內的自
主意識登場。他們是住在
位於日本沿海的設施「海龜
（Ocean Turtle）」裡的虛
擬實境《UW》裡的居民，
與結衣不同，結構上可說是
真正的AI。人類將茅場晶彥
開發的「The Seed」為基礎
打造的《UW》，並複製尚
未確立自我的嬰兒靈魂後送
進去該世界，這些就是全世
界最早的純AI，也可以說是
生來沒有肉體的人類。這個
系統的主要開發者是天才工
程師比嘉健，他也是茅場晶

透過ＶＲＭＭＯＲＰＧ來考察茅場晶彥不切實際的理想是什麼？

彥的學弟。他所打造的技術簡而言之就是「靈魂複製」。

然而，複製出生後沒多久的嬰兒靈魂作出來的ＡＩ，在硬體上仍有其極限存在。

「簡單來說，就是我們稱呼為『搖光』的量子電腦，在保存情報的容量上有其極限，只要超過這個極限，構造就會開始劣化……差不多是這樣。由於沒辦法真是如此，所以也不能確定真是如此，但為了安全起見，我們還是設定了ＦＬＡ倍率的上限。」

（第10集P91）

面對要將這些ＡＩ作為軍事用途的開發團隊，亞絲娜

很肯定地對他們表示：

「如果告訴桐人，他絕對不可能幫助你們。因為你們剛才的談話裡面，還缺少了一個很重要的觀點。」

「……妳是指？」

「人工智慧們的權利。」

（第10集P111）

這句話簡單明瞭地表現了《ＳＡＯ》這部作品的問題意識。身為最理解茅場思想的人，桐人將現實世界與虛擬世界都一視同仁當作「現實」，因此認同虛擬世界裡的居民也擁有與現實世界同等的權利。

茅場、桐人深信從現實世界來看完全迥異的「現實」，而以這兩人認定的自主性靈魂為根基形成的思想，卻威脅到現實世界。

也就是說，現實世界中人類作為人類的權利能夠受到認同，這是因為「人一生下來自然會被視作人類」這樣再理所當然不過的概念。而且與身體是否有缺陷、出身環境等沒有任何關係。藉由複製人類靈魂創造出來的

認識之後會覺得《SAO》更有趣的SF作品⑦

《MIRUKIPIA》系列（第１作〈小京美離家出走〉）東野司 早川文庫 JA

AI擁有與人類完全相同的判斷能力，但即使精神構造與人類完全相同，在現實世界也不被認同是人類。《UW》不只是從《愛麗絲夢遊仙境》借用名稱，也證實了從現實世界的眼光來看，他們有著被定位為「次等世界」的宿命。儘管他們已經擁有與人類相同的判斷力，卻沒有被賦予相等的權力，這是現實世界的傲慢。無法自行在現實世界生存下去的絕劍有紀，只「因為是人類」這個理由所以付出鉅額社會成本為她維持生命，但能自行發展的《UW》居民只因為「不是人類」就必須被迫上戰場——現實世界的人類非常理所當

然地做了這樣的判斷。

按照茅場、桐人對「現實」的認知，是不允許這種欺瞞的。在讓人聯想到古印度神話中支撐世界的巨大烏龜的「Ocean Turtle」上，現實世界的人們以神的姿態把《UW》居民當成受試者，《UW》居民們就像是被關在牢獄裡的囚犯。而除了人類們的管理之外，還有另一層人類沒有察覺的力量也統治了居民們，那就是從人類手中奪走管理權限的亞多米尼史特蕾達。

在亞多米尼史特蕾達的管理之下，自行將《UW》居民設定成不會違反法令，自行將《UW》居民設定成不會違反法令，而且對此也不會感覺到有什

麼不對。這就和在數位定律管理下的機器人沒有兩樣。

因此原本生來擁有人類靈魂的《UW》居民們，就生活在雙重桎梏之下。第一重就是他們是隸屬於人類的AI且受到隔離，第二重就是在這個隔離世界裡受到亞多米尼史特蕾達的管理過著機器人般的安逸生活。

因此對於已經脫離肉體的精神體茅場而言，當他看到《UW》時，應該就像看

認識之後會覺得《SAO》更有趣的 SF 作品⑧

《星際大戰》系列
監督：喬治·盧卡斯（George Walton Lucas Jr.）

認識之後會覺得《SAO》
更有趣的 SF 作品⑨

《重裝任務》（REBELLION）
導演：寇特・威默
（Kurt Wimmer）

到同志們身陷牢籠，必須從不當的雙重限制裡將他們釋放出來吧。若是從潛行於《Ｕ Ｗ》的桐人的角度來看，他既是當居民們對自己行動毫無疑問時，對他們暢談自我意識的小丑，同時也是宗教改革家。對於機器人來說，他們不會有「遭到壓抑」的意識，因此在居民眼中他反而多管閒事了。

這樣看來，目前仍在刊行連載的《ＳＡＯ》系列最

新章〈Alicization〉篇，我們能看到的是桐人以當事人的身分，潛行進入以茅場思想打造的虛擬世界裡，體驗、認識並解決在這個虛擬世界中的問題意識與問題點。

而目前正在連載的小說版中尚未解決的論點大致分為兩項。一是是否同意世界管理者（神）有特權，若同意的話，權利範圍為何？這個問題若以茅場的立場來看應該是不會同意的，即使同意，神也必須在現狀下負起定的囉？

義務，確保最低限度生存基礎。

其二就是當個人夢想成為多數人的共同理想，意即「現實」成立時，是否有優

劣之分的問題。微笑棺木的與他的伙伴認為所有的「現實」是可以當成一場秀並上下其手，目前與這個世界觀的衝突點仍未獲得解決，因此若換個角度來看，桐人在《ＵＷ》裡的行動是把安定祥和的社會搞得混亂，對比微笑棺木的行動，出乎意料地很難辨別二者有何區別。那麼要解決對於「現實」之間的價值觀差異，就只能一戰了嗎？這麼說戰爭是受肯定的囉？

在目前已經無法閱讀的ＷＥＢ連載版裡，微笑棺木的成員們與《ＵＷ》居民、還有桐人和他的伙伴們的混亂正在迎向精彩結局，但這

部分劇情姑且先保留不提。我們希望能站在桐人的角度跟著一起進入茅場打造的世界，並自己找出結論。這麼一來即使跟茅場的想法有出入，他應該也會認同才對。

◆◆◆ 茅場與希茲克利夫

到目前為止我們所解讀的《SAO》裡最大的主題，也是茅場思想的兩大重點「擁有高度精神力的智慧體與人類的關係」和「多數人認知的現實並造成的認知誤差與認同感的存在」，這都是SF作品中探討的大題目，之前也出版過許多類似的作品。而《SAO》系列就是每篇都逐一藉由現代風格重新提出這些SF作品所認知的問題，因此在享受劇情進展時也能夠體驗SF一路走來的歷史。只當成桐人活躍成長過程的故事，閱讀起來確實很吸引人，但以《SAO》為起點去接觸SF作品，探究茅場的想法並像桐人一樣去體驗SF也很不錯。

〈艾恩葛朗特〉篇的主題是死亡遊戲以及資訊空間。反烏托邦概念裡出乎意料能看到許多與「軍」相關的要素。提到死亡遊戲的作品有理察・巴奇曼（史蒂芬・金）的《The Long Walk》、蘇珊・柯林斯的《飢餓遊戲》。提到資訊空間的作品，有氛圍相似的高畑京一郎《Criss Cross—混沌的魔王》，以及初次將電腦空間這個詞彙用在譯文中的威廉・吉布森《神經漫遊者》，都是我們推薦的作品。

〈妖精之舞〉篇的話，推薦的就不是科幻作品，而是古典文學——莎士比亞的《仲夏夜之夢》。有精靈王奧伯龍和提泰妮雅登場，想到須鄉伸之出乎意料的還挺浪漫，就不由得會心一笑。人類被保存在伺服器裡接受電流刺激實驗的樣貌，看

認識之後會覺得《SAO》更有趣的 SF 作品⑪

《羅梭的萬能工人（R.U.R.）》
卡雷爾·恰佩克（Karel apek）
岩波文庫

認識之後會覺得《SAO》更有趣的 SF 作品⑫

《咆哮山莊（Wuthering Heights）》
艾蜜莉·勃朗特（Emily Brontë）
岩波文庫

動畫《ZEGAPAIN》也能獲得不少樂趣。東野司的《MIRUKIPIA》系列則是運用資訊空間尋找離家出走的少女，喜劇式的發展使其成為充滿魅力的SF作品。

〈幽靈子彈〉篇的話，名聲如雷貫耳，由喬治·盧卡斯導演的電影《星際大戰》系列，以及有槍鬥術登畫面登場、寇特·威默導演的《重裝任務》等作品都不能錯過。

〈Alicization〉篇有公理教會禁忌目錄的原型由來，

描述「機器人三大守則」的以撒·艾西莫夫作品《我，機器人》。此外，茅場曾在台詞中提過的「鋼鐵之城」，也讓人想到同為艾西莫夫作品的《鋼穴（The Caves of Steel）》。此外卡雷爾·恰佩克的劇本《羅梭的萬能工人（R.U.R.）》，就是敘述機器人叛變的古典戲劇。想要追溯茅場的思想，何不進入SF這個異世界潛行以尋找其蹤跡呢？

順帶一提，茅場晶彥的

姓氏「茅場」，是指芒草的人工種植叢生地，也是收割養馬稻草的地方，同時也指養分找到新樂趣的結晶吧。

這麼說來他在當血盟騎士團團長時的玩家暱稱「希茲克利夫」，應該就來自艾蜜莉·勃朗特原著《咆哮山莊》的主角希茲克利夫（Heathcliff）。希茲克利夫有「荒地（heath）」上的懸崖（cliff）」之意。一眼就能看見茅場這個荒地以及浮游城的懸崖峭壁，是很好理解的暱稱。

採集人們蓋房子用茅草的地點。學習他那種乓看之下空曠卻一股腦兒的SF思維，應該能夠讓我們大腦補充新養分找到新樂趣的結晶吧。

▶▶▶▶▶▶▶▶▶▶COLUMN

動畫版《ＳＡＯ》聖地巡禮

　　《SAO》以大約十多年後的日本為舞台，包括桐人住家所在的埼玉縣川越市在內。我們就以小說裡的敘述及動畫版的影像為主，來造訪幾個個參考用的地點，並介紹一些與該舞台相關的小花絮。

◤距離亞絲娜家最近的車站
（東急世田谷線 宮之坂站）

　　據說亞絲娜家就在東京都世田谷區宮坂1丁目。關於〈幽靈子彈〉篇桐人與死槍打鬥時，亞絲娜趕到桐人身邊的畫面（動畫第二期第11話），作者川原礫表示如果有從亞絲娜家趕過去的畫面，利用小田急線經堂站會比較快抵達。在原著第9集裡，則提到路面電車東急世田谷線的宮之阪站是離她最近的車站。

亞絲娜昏迷時住的醫院
(埼玉縣・防衛醫大醫院)

　　〈妖精之舞〉篇裡亞絲娜住的醫院,在原著中形容是一間「民間企業經營的高規格醫療機關」。從它位於埼玉縣所澤市這一點,以及從川越過去的距離來看,一般相信是以這家醫院為參考原型。雖然建築物外觀不同,但是寬闊的停車場跟佔地就很接近動畫的描繪。在原著〈Alicization〉篇裡,雖然實際上桐人已經被搬送到 Ocean Turtle 去了,但家人跟亞絲娜卻被告知桐人在這間防衛醫大醫院裡。

◆直葉就讀的中學（埼玉縣川越市・初雁中學）

這是桐人住家所在的川越市內的中學，直葉就讀的學校外觀就以此為原型。由於川越有一處商店街，林立著老式民宅風情的建築物，因此有「小江戶」的美名。一般認為桐人家會是日式老屋也是因為位於此處。

◆仙波冰川神社

在動畫第一期第 1 集中彷彿別有深意拍攝的古老神社也位於市內。這間仙波冰川神社供奉的是素盞嗚尊，其最為人知悉的就是擊退八岐大蛇的英勇事蹟。不過，這間仙波冰川神社並不在初雁中學的通學區域內。

朝田詩乃與新川恭二見面的公園（東京都文京區湯島２丁目）

作品中也提到朝田詩乃住在湯島４丁目、新川恭二住在本鄉４丁目。這座公園是從湯島４丁目穿過春日通後轉入一條小巷才能看到的小型公園，離兩人的家都很近。從這裡往南行的話，就會抵達御茶之水，那裡有〈幽靈子彈〉篇裡桐人去調查的「位於千代田區的某間大型都立醫院」。該醫院似乎參考了東京醫科齒科大學醫學部附屬醫院的外觀。從公園往東是御徒町，那裡有艾基爾開的咖啡廳「Dicey Cafe」，往北則是都立上野高中，推測就是詩乃就讀的「台東區都立高中」的原型。

有紀住的醫院
（濱市立大學附屬病院）

在作品中以「濱港北綜合病院」的名稱登場，院內具備 Medicuboid。亞絲娜雖然打算從一樓入內，不過可以從橫濱海岸線「市大醫學部」的剪票口直通醫院二樓的綜合服務櫃臺。

◀直葉就讀的中學（埼玉縣川越市・初雁中學）

有紀跟家人居住的保土谷區月見台。要到這裡從 JR 保土谷站步行過來應該最近，但作品中卻描述最近車站為相鐵線「星川」車站。川原礫似乎有在 Twitter 說過，是取「星」和「月」的關連性。在劇中，這張照片公園的對面就是有紀家。位於前往公園中途的「聖瑪莉幼稚園」是日本天主教學校聯合會的一員。此外，這附近的保土谷天主教會，似乎是最終回舉行有紀葬禮教會的參考原型。

皇居・東御苑（舊江戶城天守台跡、本丸跡廣場）
（東京都千代田區 1-1）

在動畫第二期第 1 集及最後一集登場。至於為什麼桐人跟亞絲娜約會的地點會選皇居，川原礫在 Twitter 上說「在撰寫原著第 5 集時，因為也同時在查其他作品的相關資料才如此」（他說的應該就是《加速世界》）。第 1 集有出現午砲台跡石碑的畫面，說不定也暗喻了故事將要朝向《GGO》這個槍械世界邁進。最終回則加入了直葉及艾基爾等人在本丸跡廣場野餐。這是呼應了第 1 集中亞絲娜說的「總有一天要大家一起來」。雖然是動畫的原創部分，但可以藉此表現出從冬天到春天的時間流逝，與其他系列作品做出區隔。

國家圖書館出版品預行編目 (CIP) 資料

刀劍神域最終研究：超解讀 虛擬世界的
祕密／嚮往在虛擬世界開無雙會 編著；
鍾明秀翻譯 . -- 初版 . -- 新北市：大風文
創 , 2018.08
　　面；　公分
　ISBN 978-986-96526-6-7(平裝)

1. 漫畫 2. 讀物研究

947.41　　　　　　107009414

COMIX 愛動漫 029

刀劍神域最終研究

超解讀 虛擬世界的祕密

編　　著／嚮往在虛擬世界開無雙會（仮想世界で無双を夢見る会）
翻　　譯／鍾明秀
執行編輯／張郁欣
特約編輯／王元卉
排　　版／陳琬綾
出 版 者／大風文創股份有限公司
發 行 人／張英利
電　　話／ (02)2218-0701
傳　　真／ (02)2218-0704
網　　址／ http://windwind.com.tw
E - M a i l ／ rphsale@gmail.com
Facebook ／大風文創粉絲團
http://www.facebook.com/windwindinternational
地　　址／ 231 新北市新店區中正路 499 號 4 樓

香港地區總經銷／豐達出版發行有限公司
電話／ (852)2172-6533
傳真／ (852)2172-4355
地址／香港柴灣永泰道 70 號 柴灣工業城 2 期 1805 室

初版八刷／ 2023 年 10 月
定　　價／新台幣 250 元

CHOKAIDOKU SWORD ART ONLINE KASOSEKAI NO HIMITSU
Copyright © sansaibooks, 2015
All rights reserved.
Original Japanese edition published by sansaibooks

Traditional Chinese translation copyright © 2018 by RAINBOW PRODUCTION HOUSE
This Traditional Chinese edition published by arrangement with sansaibooks, Tokyo, through
HonnoKizuna, Inc., Tokyo, and KEIO CULTURAL ENTERPRISE CO., LTD.